中

中華書局
OPEN PAGE

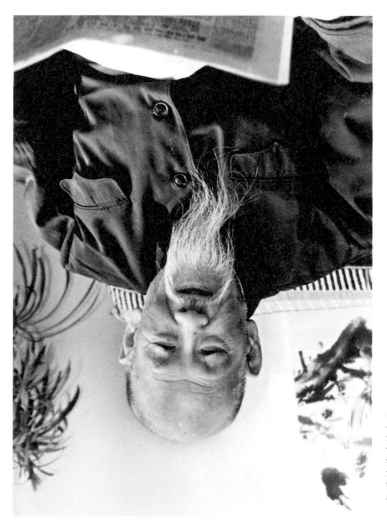

与恩师王瑶先生合影
▲

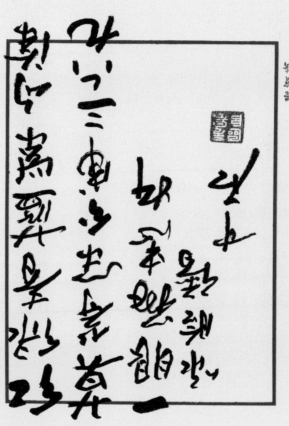

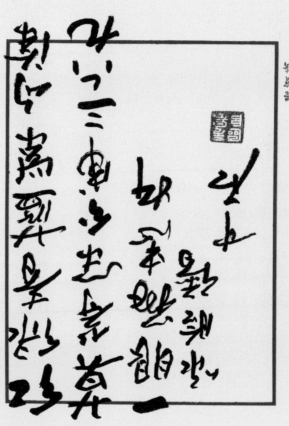

七十自铭 翁偶虹

也是读书种子,
也是江湖伶伦。
也曾粉墨涂面,
也曾朱墨为文。
甘作花丛于菊圃,
不厌画鱼于书林。
书破万卷,只青一衿;
路行万里,未薄层云。
宁俯首于花鸟,
不折腰于缙绅。
步汉卿而无珠帘之影,
仪笠翁而无玉堂之心。
肩破卖未破,作几番闲中忙煞,
未归反有归,为一代今之古人。

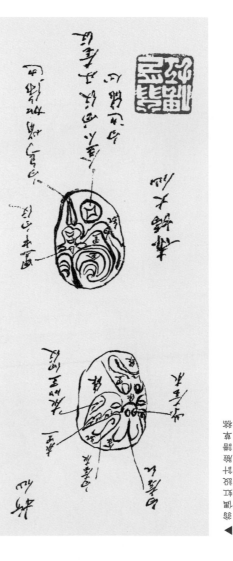

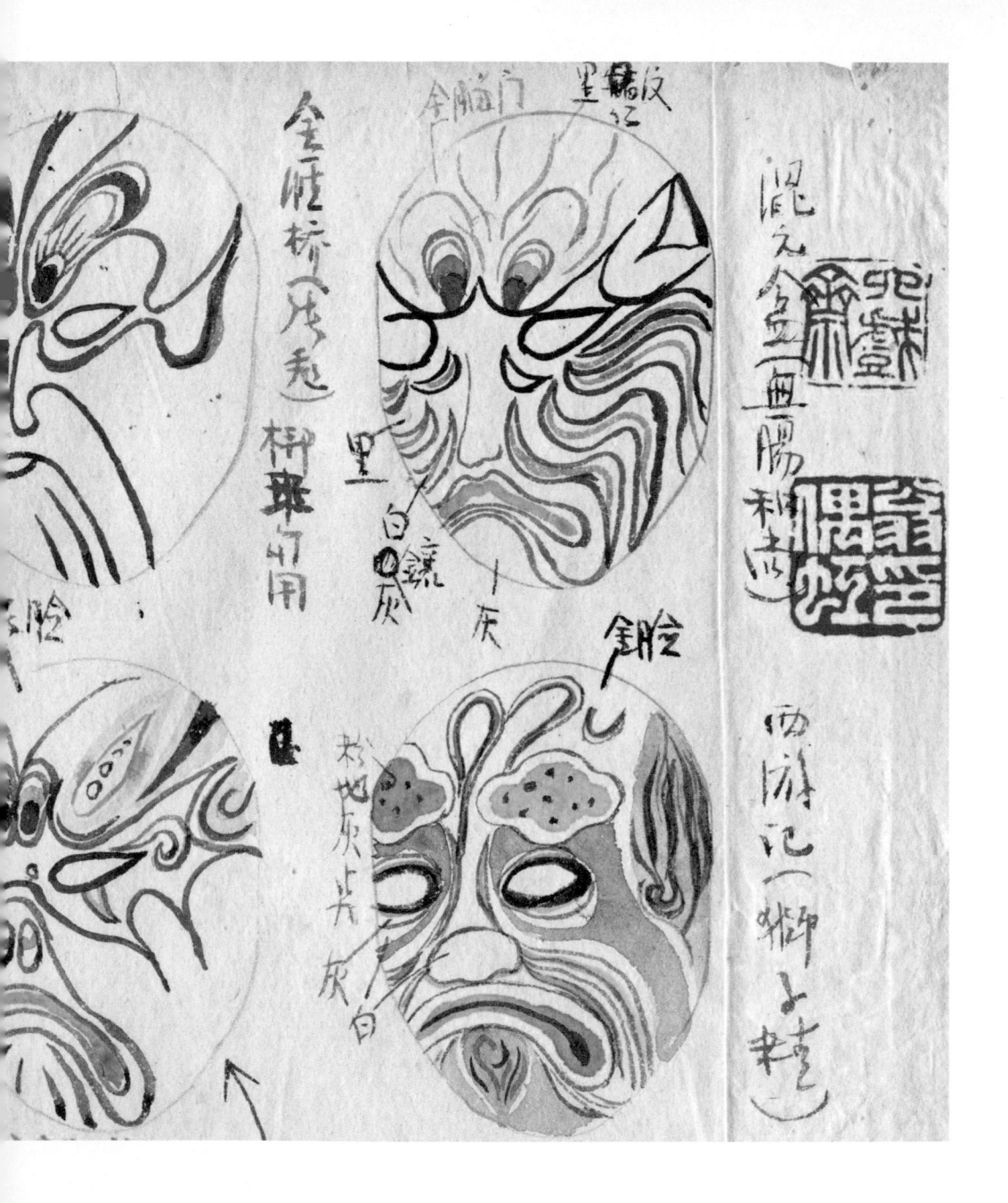

金脑门　里髟皮红

金眶桥（压～兔）

柳彩句用

里
白　鑲
灰

一灰

鋜脸

松地灰片灰

白

混元金（血肠科造）

西游记（獅上楮）

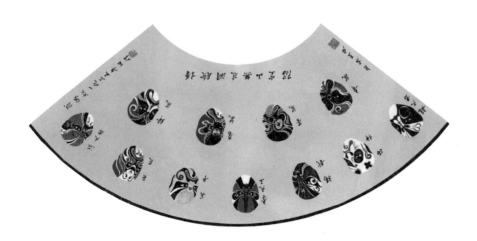

目錄

靜者壽

老
莊
別
論

當人們觀賞京劇的時候，會看到許多花臉人物，用各種顏色勾畫出各種面貌形象，這就是戲曲中獨特的化裝藝術——「勾臉」。勾畫出來的各種形式，叫作「臉譜」。臉譜是戲曲裡統一風格的化裝的一種，它給人的印象，雖然是五顏六色，似乎脫離生活，但是它的基本風格，與其他行當的化裝，仍然是統一的。生行的抹彩，旦行的拍粉、暈胭脂、畫眉毛、畫眼圈、畫口形，主要是為了加重膚色，突出眉、眼、鼻、口各個器官部位。臉譜的勾畫，基本也是誇張膚色，誇張眉、眼、鼻、口各個器官部位，突出面部的骨骼、筋絡、肌肉、紋理。按臉譜一般應用的範圍來說，它屬於淨、丑兩行。按臉譜的戲劇性能來說，不論是哪一個行當的人物，需要特殊誇張面貌形象的，都可以勾畫臉譜。例如京劇裡生行的關羽、趙匡胤都畫紅臉，武生行的高登要勾油白臉，金錢豹要勾黑金豹

子臉。晉劇裡老生扮演的《反徐州》的徐達、《出慶陽》的李廣都勾紅臉。旦行扮演的《美人圖》的醜姑姑要勾藍臉，老旦扮演的《串龍珠》的花婆、《琥珀珠》的虎婆要勾紅臉。崑曲裡旦行扮演的《棋盤會》的鍾無鹽，也要勾畫出牡丹、蓮花、絳桃三種不同流派的臉譜。我們可以得到一個概念，那就是臉譜是戲曲裡化裝的一種，勾畫臉譜的角色與不勾畫臉譜的角色在舞台上同時出現，不但不顯得彆扭，反而在互相襯托之中，展示出戲曲化裝藝術的豐富多彩。

臉譜的形成，主要是根據生活，誇張人物的膚色及各個器官部位，同時也可以代替面具。但是，臉譜在戲曲藝術中定型之後，面具並未廢除，以前演吉祥戲和神話戲，還有「加官臉子」「財神臉子」「魁星臉子」「雷公臉子」，這些面具也和臉譜同時出現在舞台上。可以說，臉譜的

產生，主要是從生活而來。所以最早的臉譜，只有黑、紅、白三種顏色。在一般生活中，有些人的面色黑一些，紅一些，白一些，是極普通的現象。臉譜最早的用色，就是以黑、紅、白三色為主。後來，由於社會經濟的變化，文化生活逐漸擴展，戲曲節目也繁盛起來，舞台上出現了許多新的人物。為了誇張或區別這些新的人物，原有的黑、紅、白三色不夠用了，聰明的戲曲藝術家從古典小說的描寫和評書藝人的講述中吸取了發展臉譜的資料，把那些

「面如重棗」「綠臉紅鬚」「紅鬍子藍靛臉」以及「豹頭環眼」「鳳眼蠶眉」「獅子鼻」「笤帚眉」等形象，通過藝術的創造，用顏色和線條形象地表現於戲曲人物的面部。同時又以說明性、象徵性、評議性、性格性、象形性為指導思想，組織成各式各樣的面形圖案，為每一個人物制定了一個

固定的譜式，所謂「花」而有「譜」，這就是「臉譜」二字的由來。

臉譜藝術的五性，是從創造中國漢字的「六書」中吸取而來。形成漢字的「六書」，是象形、指事、會意、形聲、轉注、假借。臉譜藝術的五性，雖不與「六書」一一吻合，而指導思想卻是一致的。

臉譜的說明性

臉譜的說明性就是直接地告訴觀眾，哪一個人物是哪一種膚色和面形。例如，關羽的臉譜，面部塗紅，鳳眼，蠶眉，說明了關羽的基本面目。包拯的臉譜，面部勾黑，用白色的眉翅襯出眉毛和眼睛，說明了包拯的基本面貌，但是他的額部畫出一個白色月牙，這個月牙不屬於

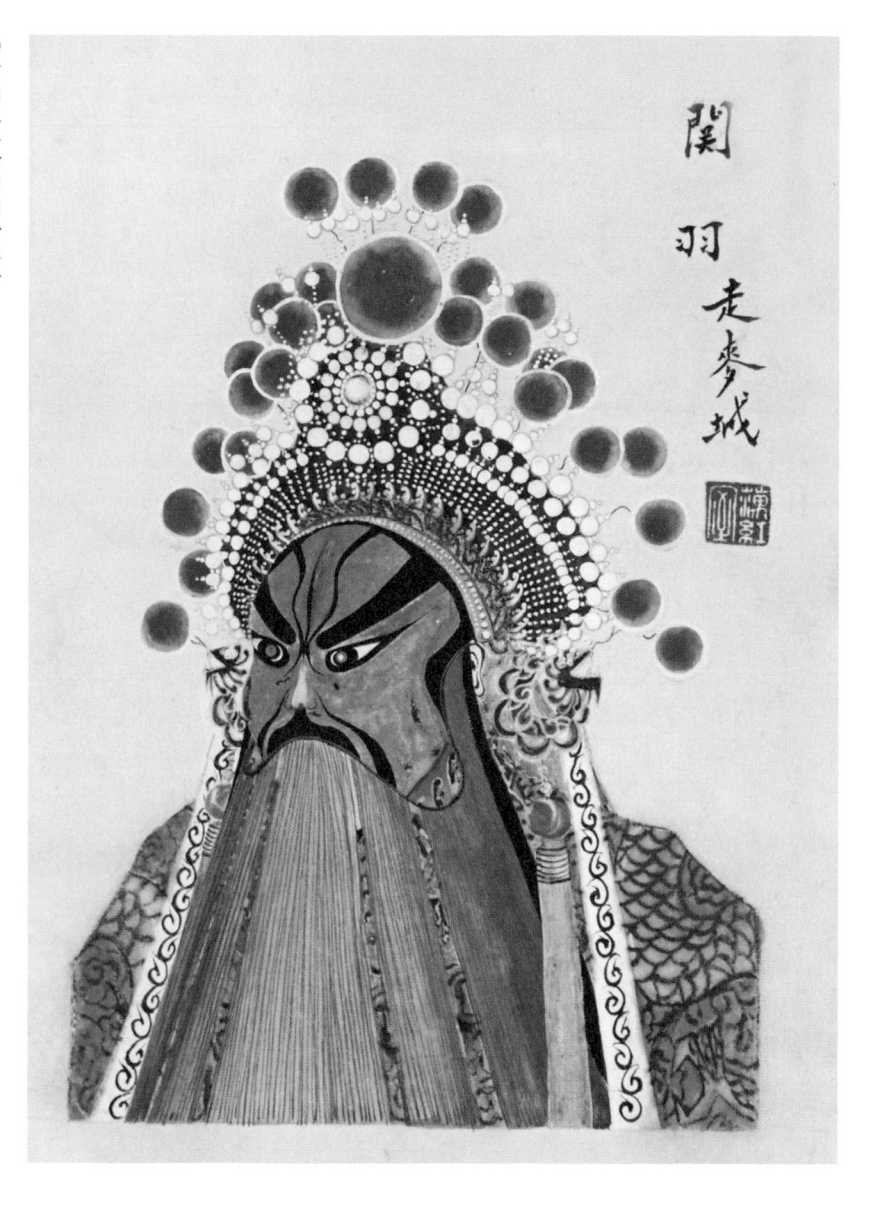

⊙ 翁偶虹手繪關羽扮像譜

關

羽 走麥城

說明而是屬於局部的象徵。關於月牙的來歷，有兩種説法。一種説法是：最早包拯的形象，見於崑曲《瑞霓羅》。相傳明代有兄弟二人，都能編劇，一個編寫了《瑞霓羅》，一個編寫了《未央天》。《瑞霓羅》是寫包拯用銅鍘懲惡霸的故事，《未央天》是寫聞朗用釘板審明奇冤的故事。當時舞台演出，包拯勾黑臉，額上畫個月牙，表示他能夠「畫斷陽，夜斷陰」；聞朗勾紅臉，額上畫一隻竪着的眼睛，表示他「上能照天，下能照地」。所以包拯的臉譜就一脈相傳地留下這個月牙，表示他生來就具有十足的迷信色彩，而出於當時的局限，之手，是可以理解的。另一種説法是：包拯幼年曾被馬踏，腦門上留下了半個馬蹄形的傷疤。我們採取後者的説法，但也是屬於局部象徵的範疇。包拯的臉譜，是説明性兼象徵性的範例。

臉譜的象徵性

臉譜的象徵性，第一是用一種顏色象徵某個人物的基本性格，第二是在臉譜的局部上用另一種顏色象徵這個人物的複雜性格，第三是在臉譜的局部上勾畫一個小的形象圖案，象徵這個人物的特殊標誌。例如，姜維的臉譜是用紅色畫成的，但是這個紅色並不是説明姜維生來就是紅的膚色，而是用紅色象徵他的忠勇。這種用色的意義，在其他顏色如黃、綠、藍、粉、金、銀等的使用上更為顯明。這是臉譜藝術由寫實趨向於象徵的一個飛躍。

在臉譜大量產生之後，演員們就把某一種顏色象徵某一種性格固定下來。這種定型的來源，也是有根據的。紅色象徵忠烈正義，是以關羽為根據的；黑色象徵魯莽直爽，是以張飛

為根據的；水白色象徵陰險疑詐，是以曹操為根據的；油白色象徵飛揚肅殺，是以馬謖為根據的；紫色象徵剛正穩練，是以徐延昭為根據的；粉色象徵忠勇暮年，是以楊林為根據的；黃色象徵驍勇兇暴，是以典韋為根據的；藍色象徵剛強驍勇，是以竇爾敦為根據的；綠色象徵頑強暴躁，是以青面虎為根據的；灰藍色象徵老年殘暴，是以郎如豹為根據的；金銀色象徵神佛精靈，是以達摩和金翅鳥為根據的。這種方法固定下來以後，臉譜藝術就從寫實而趨向於象徵。所以劇中人勾畫某種顏色的臉譜，不見得就是這個人物的基本面目，而是借用某種顏色象徵他的性格。

姜維這個紅色臉譜，正是象徵姜維的忠勇正義，不是像關羽那樣生就的面目。至於他腦門上畫的太極圖，也屬於局部的象徵。在民間傳說裡，姜維是諸葛亮的學生，諸葛亮把陰陽八卦之術傳授給他，所以用這個太極圖象徵姜維也懂得陰陽八卦。這個臉譜，純粹是象徵性的範例。又如，曹操的臉譜，整個面部用白粉塗抹。這種顏色，是用清水調白粉，所以叫「水白」。在整個的大白臉上，用水墨的線條只畫出眉、眼紋理，沒有其他的花紋圖案，看來是生活的寫實，其實不然。這個臉譜，也是象徵性的。因為曹操的本來面目可能不是這樣毫無血色的煞白。創造臉譜者，為了突出曹操這個人物的多疑多詐、殘忍陰險，在象徵性的指導思想下，才把他的面部整個塗白，一方面是用評書藝人所講述的「陰狠毒辣、面無血色」來形容他；另一方面是用白色的塗抹來形容他奸詐多疑，常常用一副假面孔待人處世。從這種意義上講，就看出來臉譜藝術還有一種評議性。

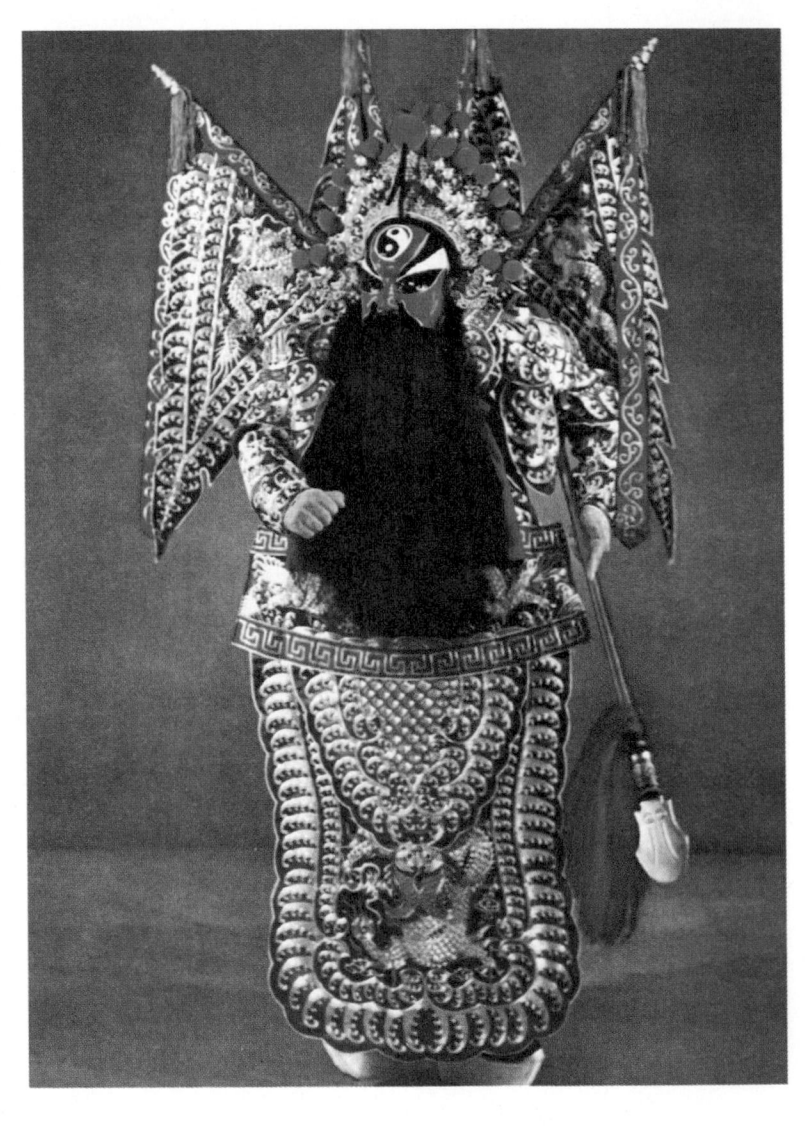

○《天水關》郝壽臣飾姜維

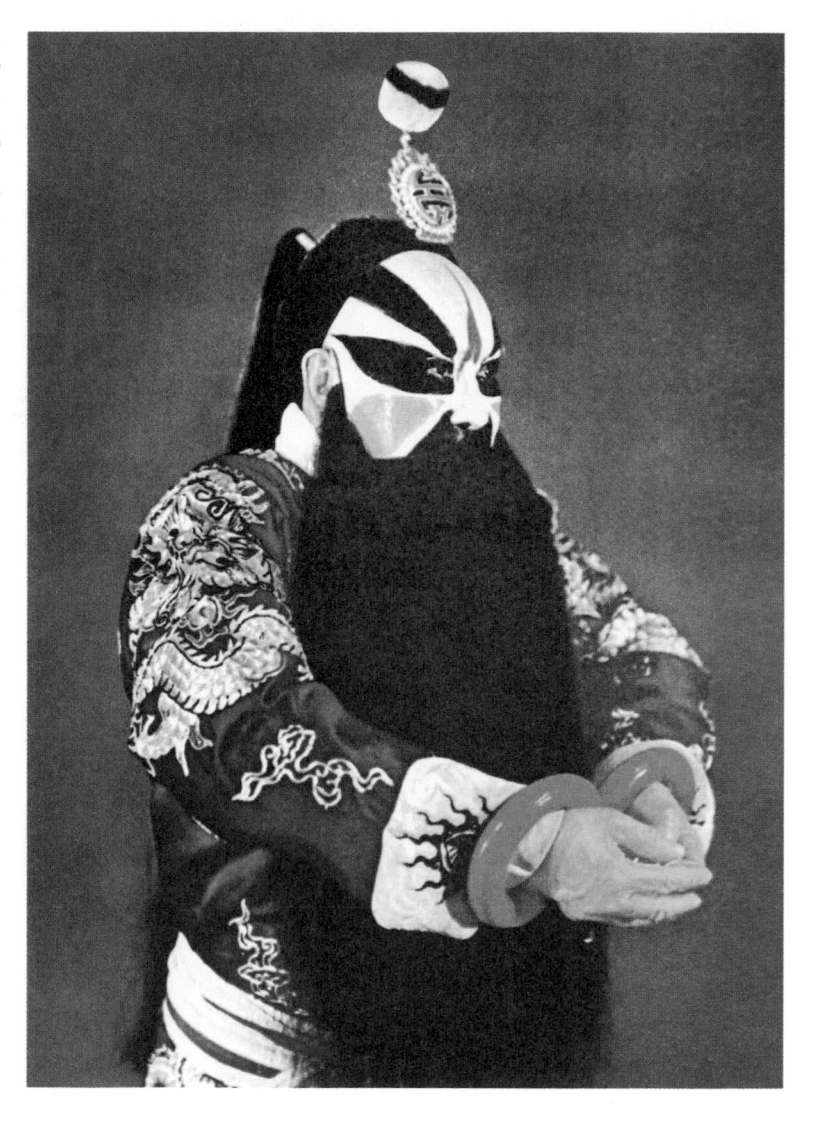

⊙《失街亭》郝壽臣飾馬謖

臉譜的評議性

臉譜的評議性，就是鮮明地揭示出人物的善惡正邪。從前創造臉譜的戲曲藝術家常常說畫臉譜的筆是一管春秋筆，這是借用孔子作《春秋》的意思。相傳孔子作《春秋》，對於每個人物的評價是非常嚴格的，善的正的，一定表揚；邪的惡的，一定鞭撻。所謂「春秋之筆，一字之褒勝於袞，一字之貶勝於鉞」，意思是在《春秋》這部書裡，某個人物得到一個字的表揚，比穿一套尊貴的服裝還光榮；某個人物受到一個字的批判，比挨一斧子的殺傷還難受。臉譜的創造者，就是根據《春秋》的筆法，嚴格地對待他所要創造的對象。他們根據多少年來廣大群眾的傳說，對於忠直正義的人物和奸佞詭詐的人物，在用色上、形象上，褒貶突出，愛憎分明。曹操作為一個歷史人物，對於他的評價，應是

位傑出的政治家、軍事家、文學家；但在民間文學裡，他的性格與行為，疑詐殘忍、兼而有之。臉譜的創造者，便從評議性出發，用水白臉鞭撻了他。於是，他的水白臉就成為象徵奸佞人物的典型。所以，趙高、秦檜、嚴嵩等一系列奸佞人物，都要畫水白臉。

臉譜的性格性

臉譜的性格性，是在說明性和象徵性的基礎上更進一步地顯示出人物的性格。例如，張飛的臉譜，整個的面部形象表現出一種歡笑的神態，顯示出張飛的樂觀精神，同時也表現了他的喜劇性格。焦贊的臉譜，也是突出了他那爽朗樂觀的性格，整個臉譜呈現出一副笑容可掬的神態。又如，《霸王別姬》裡的楚霸王項羽的臉譜，眼瓦下凹極深，鼻窩子隨着眼瓦畫成狹

窄的紋理，組成一副「奓拉着臉子」的形象，使人一看就覺得這個人物是那麼凜然可畏、不怒自威的。這就從臉譜的形象上表現了項羽冷峻的面貌、好怒的性格。

臉譜的象形性

臉譜的象形性取法於「六書」中的象形，就是把某種動物的形象組織成一幅圖案，勾畫在臉上。這種臉譜，絕大多數使用在妖怪精靈的臉上。例如，孫悟空的臉譜，孫悟空是人物化的猴子，為了表示他是猴子，所以按照猴子的面部形象組成臉譜。崑曲《蜃中樓》「運寶」一折裡的螃蟹精的臉譜，螃蟹的面部是不容易放大而表現在劇中角色的面部上的，所以就把整個螃蟹的形象組織成臉譜，勾畫在臉上，使人一看就知道這是個螃蟹精。金錢豹的臉譜，

是以豹子的頭部形象組織而成，同時在腦門上又勾畫出一個具體而微的豹頭，並在左右臉蛋上又勾畫兩個金錢，加重了金錢豹形象的渲染。

臉譜的組成，主要是三個部分。第一是顏色，第二是線條，第三是譜式。臉譜的創造者，在臉譜五性的指導思想下，對於完成一個臉譜的三個主要部分——顏色、線條、譜式，是經過縝密細緻的思考，通過舞台實踐，得到觀眾的承認和批准，逐漸發展演變，再固定下來的。

臉譜的顏色

用某種顏色象徵某個人物的品質、性格、氣度，這在臉譜勾畫的術語中叫作「主色」。它是一個

臉譜最主要的表現部分。但是，一個臉譜的構圖，是通過各種顏色而形成的圖案，主色之外，還需用其他顏色勾勒描畫，暈染襯托，因而在主色之外還有副色、實色、界色、襯色之分。對於這些顏色的說明，在後文談到譜式時，對照例子，一一舉出。

臉譜的線條

用筆勾畫臉譜，雖然不同於用筆繪畫，而線條藝術的運用，也與繪畫同一道理。不過，繪畫是在平面的紙上畫，勾臉則是對着鏡子在自己的臉上畫。雖然為了保存臉譜的資料，或為了欣賞臉譜的圖案之美，也可以在紙上畫，但這畢竟不是臉譜藝術的主要使命。臉譜的主要使命，在於舞台人物的化裝，所以勾畫臉譜應當以面部勾畫為準。在臉上勾畫的線條，有些技巧接近於繪畫，有些技巧則不同於繪畫。勾畫臉譜的線條，講究筆鋒和筆意。第一要筆鋒犀利，第二要筆意流暢。筆鋒犀利，是指畫在臉上的各個器官部位，必須刀斬斧齊。筆意流暢，是指畫在臉上的紋理筋絡，必須圓潤秀氣。尤其重要的，是表現人物性格、品質、氣度、年齡的那些紋理筋絡，必須準確地符合臉上的生理部位，在這些部位上突出而誇張地勾畫出每個人物所需要的紋理筋絡。這樣畫，才能借重生理部位的自然活動性，使勾畫的紋理筋絡活動起來，有助於面部的表情。這樣勾畫出來的臉譜，術語叫「活臉譜」。假若忽視了這個重要環節，勾出來的臉譜就等於戴上面具一樣，術語稱之為「死臉譜」。關於這些畫法的詳細說明，在後文談到譜式的時候，對照實例，再作敘述。

⊙《打嚴嵩》翁偶虹飾嚴嵩（中）、吳幻蓀飾鄒應龍（左）、景孤血飾嚴俠（右）

⊙《盜御馬》郝壽臣飾竇爾敦

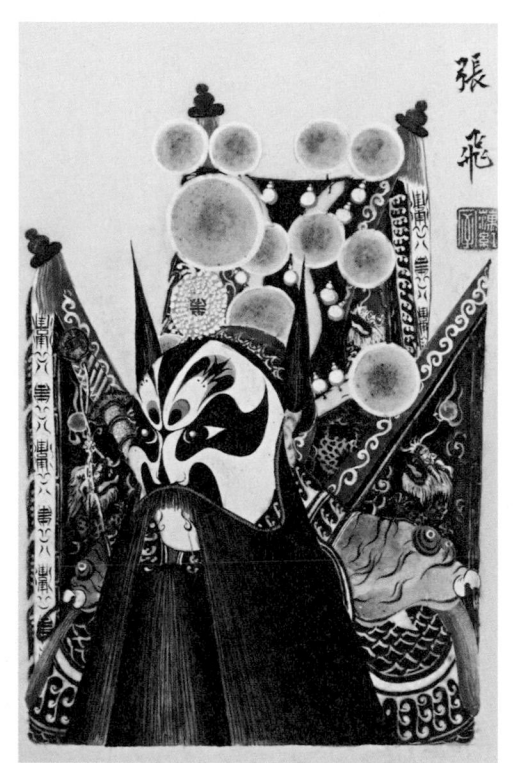

⊙ 翁偶虹手繪張飛扮像譜

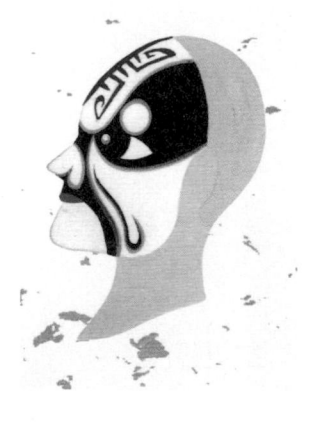

⊙ 項羽

臉譜的譜式

臉譜形式的固定，是從臉譜類型的固定而來。

以京劇來說，臉譜的類型，淨角的比較複雜，丑角的只有文丑臉和武丑臉之分。淨角臉譜的類型，由簡單而趨於複雜，由原始的「整臉」演變、發展、變化而豐富，由平面而趨於立體，形成了各式各樣的圖案。概括起來，可分為十六種類型。

1.「整臉」。「整臉」是在整個面部塗上一種顏色作為主色，在主色上再畫出眉、眼、鼻、口各個器官部位以及紋理筋絡，表現人物的神態。曹操的臉譜，滿臉塗白；關羽的臉譜，滿臉塗紅。在白色、紅色的主色之上，再勾畫各個器官部位及紋理筋絡，都是「整臉」。

2.「三塊瓦臉」。「三塊瓦臉」的形式，是在腦門和左右兩個臉蛋上呈現出三塊明顯的主色，平整得像三塊磚瓦一樣，所以叫「三塊瓦」。它是在「整臉」的基礎上，更明顯地突出眉、眼、鼻、口的部位。同時又利用眉、眼、鼻、口的界畫而突出面部的骨骼，從原始的「整臉」發展到立體化了。姜維的臉譜，就是「紅三塊瓦」；馬謖的臉譜，以油白為主色，就是「白三塊瓦」。

3.「花三塊瓦臉」。「花三塊瓦臉」的基本形式仍是「三塊瓦臉」，但是在各個部位上，又用副色、實色、襯色、界色畫出複雜的紋理和花樣，以表現人物性格的多方面，所以叫「花三塊瓦」。例如，竇爾敦的臉譜，基本形式仍然是藍色的「三塊瓦」，象徵竇爾敦剛強驍猛的基本性格，但是他還有驍勇兇暴的一面，所以在紅色的眉瓦上附畫一個黃色的犄角形，表現他那

爭強鬥勝的驍勇兇暴。這個黃色的使用，是輔助主色以表現人物多方面的性格的，它的作用不能超過主色，是附屬於主色的，所以叫「副色」。這個臉譜上的紅色眉子，是表現寶爾敦的鬍眉；他戴的是紅鬍口，眉毛自然也是紅色的。這個紅色的使用，是寫實的，所以叫「實色」。這個臉譜在腦門之上、兩眉之間，又畫了一個粉中套紅的膽形，這個部位，術語叫「眉攢」。一般的臉譜都要畫眉攢，為的是把象徵某個人物的複雜性格或獨有特徵，標誌在明顯的部位。寶爾敦臉譜眉攢上的膽形，是象徵他的心雄膽壯，使用紅色，表示光明磊落，與黃色的犄角形，同樣是象徵寶爾敦的複雜性格，而與紅眉子的實色，意義不同。為甚麼紅色的膽形又要套用粉色？目的是以粉色襯托紅色，增強光線感和立體感，所以，這個粉色叫「襯色」。襯色在一般臉譜中是常常使用的，以灰

襯黑，以白襯紅，以粉襯紅，都是屬於襯色。

至於寶爾敦臉譜的眼下面的白色細線，術語稱為「眼界」，眼瓦與眉瓦之間的白色寬條，術語稱為「眉翅」，以及鼻窩兩旁的白色曲紋，都沒有甚麼象徵意義，不過是利用白色，把眉與眼、眼與臉蛋、鼻與兩頰更顯明地界畫出來，這個白色就是「界色」。這個界色，一般臉譜也是必須使用的。寶爾敦的臉譜，可以說是紅、黃、藍、白、黑五色俱全，而且附加粉色，看上去是五顏六色，不可理解，而當我們了解了主色、副色、襯色、界色、實色的使用方法，就可以了解寶爾敦臉譜形成的意義。還有的人畫寶爾敦的臉譜，在白色眉翅之上畫出護手鉤形，表示寶爾敦擅用護手雙鉤，那就更花哨了。但是，任憑怎樣地複雜花哨，只要他的創作方法符合於臉譜藝術的規律，就能找出他的創作意圖來。

4·「六分臉」。黃蓋的臉譜，以紅色為主色，象徵黃蓋的忠勇正直，整個面部，主色佔十分之六，所以這樣的臉譜叫「六分臉」。「六分臉」也是由「整臉」形式變化發展的，保留了左右兩個臉蛋的主色，把腦門的主色縮為一條色條，左右勾出大量幅度，為的是突出老年人禿短的眉毛，表現老年人的面貌形態，更突出高高的鼻梁、鼓鼓的頭額，顯示出峥嵘的骨骼。「六分臉」上下兩色，所以又叫「兩膛臉」，又叫「截綱臉」。它以主色命名，像《二進宮》的徐延昭，就是「紫六分」，《車輪戰》的楊林，就是「粉六分」。粉色在術語中又叫「老紅」，是表現老年紅色的專用色。

5·「十字門臉」。「十字門臉」是由「三塊瓦」的形式演變而成，減去兩個臉蛋的主色，縮小腦門的主色，只由鼻端向上畫出一條色條，

用這個主色色條象徵人物的性格，為的是勻出大量幅度突出人物面部的骨骼，加強人物的神態。例如，張飛的臉譜，按小說上的描寫，應當是黑臉，滿臉塗黑；假若真的滿臉黑色，張飛的豹頭環眼和他那豪爽樂觀精神就無法表現了。高明的臉譜創作者，運用智慧，把主色的黑色縮成一條，表示張飛仍是黑臉，從而勾出大量幅度，完成這個臉譜所要表現的藝術性能，這真是臉譜藝術上的一個驚人的飛躍。在勾畫這個臉譜時，因為眼瓦與主色色條中間相連，構成一個「十」字形，所以這樣的臉譜叫作「十字門臉」。「十字門臉」也以主色命名，姚期、張飛、牛皋、焦贊等，主色為黑，叫「黑十字門」，司馬師、屠岸賈等，主色為紅，叫「紅十字門」。但是，司馬師、屠岸賈的紅色，並不是象徵他們品質上的忠正，而是寫實地說明他們是紅色面龐，但在臉譜的春秋筆下，又不能

⊙ 翁偶虹飾《回荊州》的張飛

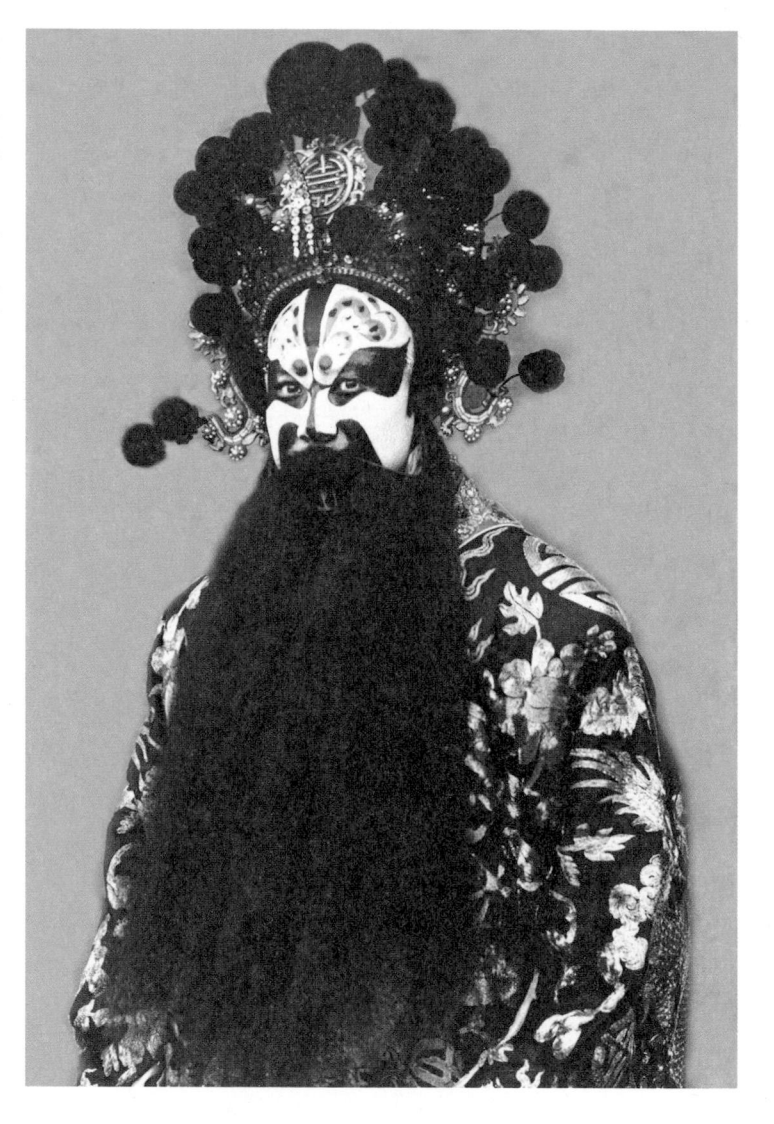

誇張地把他們畫成大紅臉，所以，縮小了他們的實色，突出了「虎尾眉子」「轉心鼻窩」，表現他們詭詐的性格、奸邪的品質。

6·「花臉」。「花臉」是由「花三塊瓦」演變而成，減去臉蛋的主色，只留腦門上的主色，而在各個部位增加其他的副色及紋理，顯示出人物的巍峨面貌，表現出人物的複雜性格，既不同於「三塊瓦」那樣的簡單，也不同於「花三塊瓦」那樣的整飾，所以叫作「花臉」。例如，李達的臉譜，主色是黑，表現李達魯莽直率的基本性格，但是李達還有一顆赤子之心，所以在眉攢部位用粉中套紅的顏色畫出一個圓光來表現它；而李達在魯莽直率的基本性格之中還有頑強暴躁的一面，所以在紫色的眉子上邊加畫一個綠色線條。至於紫色的眉子，卻是以實色表現他的眉毛，因為李達以黑色為主色，再

用黑色畫眉則顯得單調；紫與黑相近，以紫代黑，可以調劑美感。「花臉」也是以主色而名，李達的主色為黑，就是「黑花臉」，馬武的主色為藍，就是「藍花臉」。但是，也有保留臉蛋的主色的，如《賈家樓》的程咬金，腦門、臉蛋都是綠的主色，就是「綠花臉」。「花臉」的譜式，勾畫時靈活性很大，只要不違背臉譜藝術的規律，是允許勾畫出共性中又有個性的譜式來的。

7·「元寶臉」。「元寶臉」是由「三塊瓦臉」演變而成，腦門保留本來的膚色或揉紅、勾紅，兩個臉蛋塗白，形成元寶形式，所以叫「元寶臉」。這種臉譜的意義，是表現身份不高的下層人物，性格中有勇敢的一面，也有怯懦的一面。例如，《牧羊圈》中的李仁，就是屬於這種類型的人物。還有《鍘美案》中的馬漢、《春秋配》中的侯上官，都勾「元寶臉」。但是，這種

⊙馬武

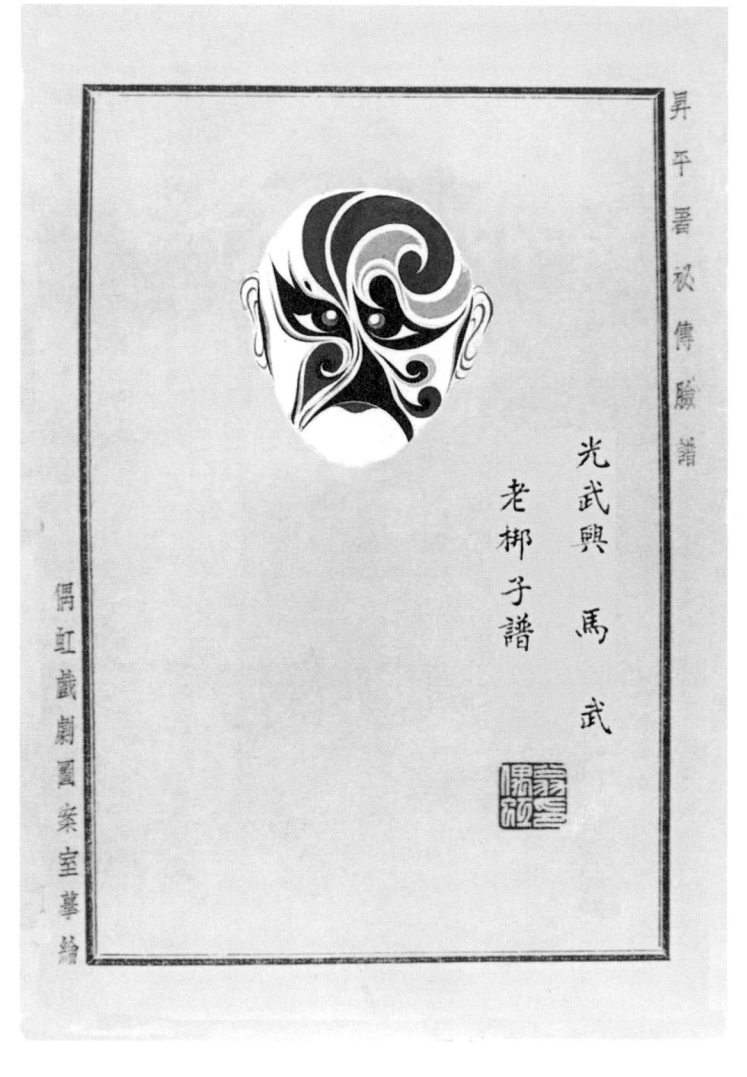

昇平署祕傳臉譜

光武與馬武
老郎子譜

偶虹戲劇圖案室摹繪

⊙《闹朝扑犬》翁偶虹饰屠岸贾（左）、老说书红饰赵盾（右）

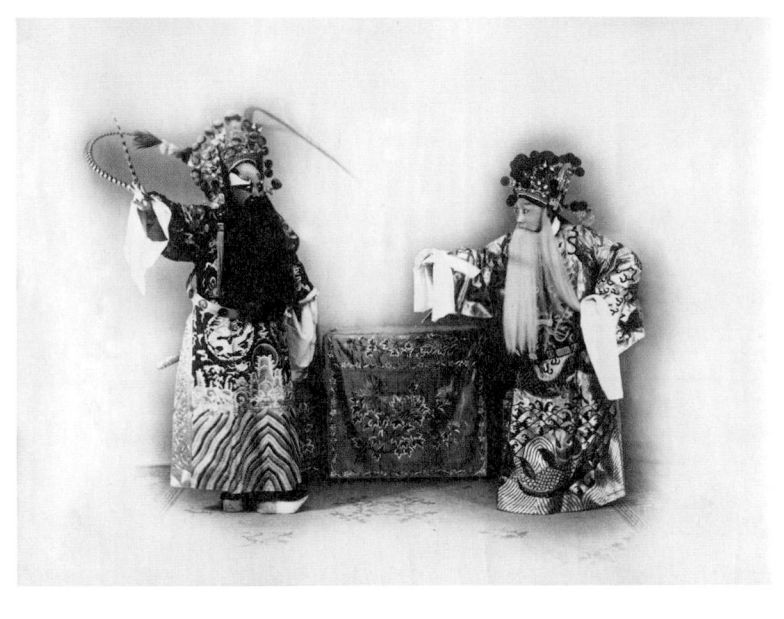

⊙《取洛阳》翁偶虹（右）饰马武、吴幻荪饰邓禹（中）、景孤血饰岑彭

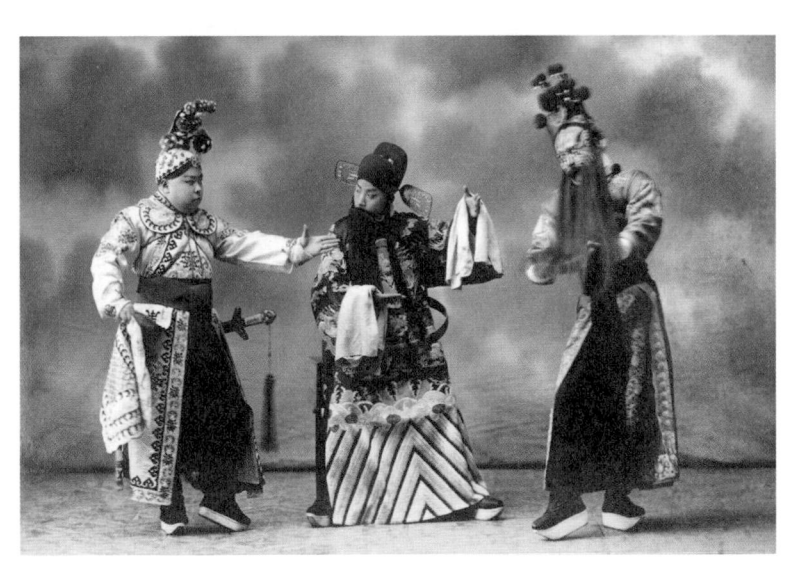

臉譜，近幾十年來已逐漸失傳，舞台上所見到的李仁、馬漢、侯上官等角色已改畫「白三塊瓦臉」了。

8・「花元寶臉」。「花元寶臉」是由「元寶臉」發展而成，基本上是「元寶臉」的形式，只是肌肉紋理的表現比「元寶臉」複雜多了，所以又叫「碎臉」。這種臉譜，腦門或紅或紫，或藍或白，只起副色作用，主色則在兩個臉蛋上，一般多用黑色，在黑色中用白色界畫出眉、眼、鼻窩和細碎的肌肉紋理。例如，《鍾馗嫁妹》裡的鍾馗臉譜，主色是黑，副色是紅；黑色象徵他性格的魯莽正直，紅色則表示他因為貌醜而落第，碰死在後宰門。用白色界畫出的眉、眼以及紋理，是為了表現他面貌的猙獰醜陋。所以演這個類型的人物，還要紮膀子，墊屁股，表現他們畸形的體態。「三國戲」裡的周倉，

⊙ 周倉

也是勾「花元寶臉」，譜式與鍾馗大同小異。不過，周倉的腦門，隨戲而變，他生前的臉譜，如在《單刀會》《華容道》《水淹七軍》等劇中，變化使用，組織成象形圖案，用以表現鳥、獸、鱗、蟲各種精靈的面部形象。

腦門或藍或灰或白或紫，他死後的臉譜，如在《青石山》《朝金頂》等劇中，腦門則勾金色或紅色，金色象徵他死後成神，紅色象徵他墜城而死，紀念他的忠烈。

9·「歪臉」。「歪臉」的整個譜式，是歪斜的形象，這是屬於說明性的臉譜。此類臉譜是由「三塊瓦」和「花臉」演變而成，把正臉變為歪臉。《審七長亭》裡的李七臉譜和《斬黃袍》裡的鄭子明臉譜，是「花臉」格局的「歪臉」；《惡虎村》裡的郝文，則是「三塊瓦」格局的「歪臉」。

10·「象形臉」。在談臉譜的象形性的時候，已然談到了孫悟空、螃蟹精、金錢豹的臉譜，他們勾畫的都是「象形臉」。這種形式非常靈活，借鑒「整臉」「三塊瓦」「花三塊瓦」「花臉」的基本格局，

11·「神仙臉」。「神仙臉」是由「三塊瓦臉」和「花臉」變化而來的，格局取法塑像，用色必有金銀，主要是為了表現神仙的面貌，以金、銀兩色區別於一般常人。《鬧天宮》裡李天王的臉譜，基本上就是「三塊瓦」形式的「神仙臉」。

12·「僧道臉」。《野豬林》裡的魯智深臉譜，形式很像「三塊瓦」，而勾法不同，眼瓦是長圓形式，眉子是孔雀形式，更顯著的是腦門上那個紅色的圓點，是把出家人受戒的「戒疤」誇張地標誌出來，用它來表現僧道的特殊身份。

⊙
翁偶虹手繪鍾馗扮像譜

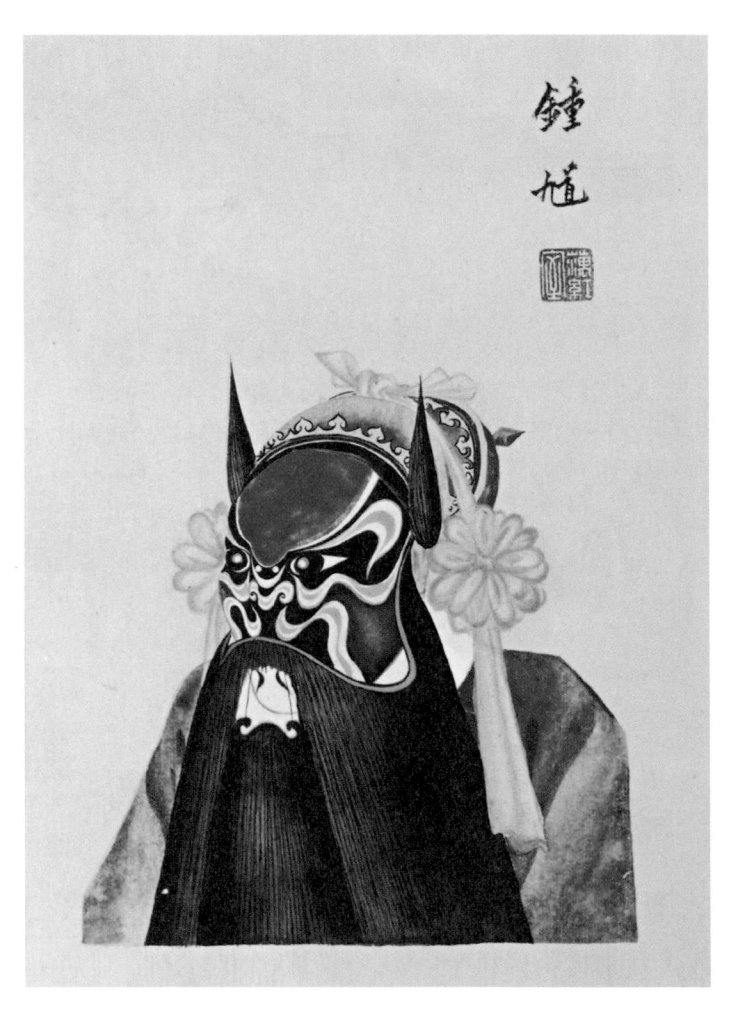

鍾
馗

⊙
鍾馗

13.「太監臉」。在京劇裡，《鳳還巢》的周監軍、《法門寺》的劉瑾、《黃金台》的伊立、《忠孝全》的王振，都是太監，他們的臉譜，固定為一種類型。這種類型，基本也是「整臉」形式，只是眉、眼、鼻、口各個器官部位，與「整臉」有顯著的不同，表現出太監這類人物的特點。勾法有「揉色」與「填色」之分，因而它的主色效果，有的是象徵，有的是寫實。例如，伊立的臉譜，就是填色的「油白太監臉」，用油白象徵他蕭殺跋扈。劉瑾、王振、周監軍的臉譜，則是揉紅。揉紅是用紅色在臉上揉勻，再勾畫出眉、眼、鼻、口，這主要是膚色的誇張，不是性格的象徵。他們的眉子都是用犀利的筆鋒，畫成棗核形；眼形是用犀利的筆鋒，畫出見棱見角的寬厚眼瓦；尤其是鼻子旁邊的法令紋，配合白色套紅的嘴岔，必須勾畫出撇岔刺嘴的狂傲神態，突出太監的乖僻個性。同時，

腦門上也要畫個紅色或紫色的圓點，表示他們是太監，因為太監也以「出家人」自居，所以襲用和尚臉上的標誌。

14.「揉臉」。「揉臉」基本上是「整臉」的形式，勾法用揉，誇張皮膚色澤，沒有象徵意義。例如，《刺巴傑》裡的余千、《挑滑車》裡的黑風利、《虯蠟廟》裡的金大力，他們的臉譜都是「揉臉」。

15.「英雄臉」。所謂「英雄」，是指武戲裡的拳棒教師或參加武打的助手。「英雄臉」的基本形式是「花三塊瓦臉」「花臉」或「歪臉」，但構圖簡單，以區別於劇中的主要人物。如《豔陽樓》裡高登身旁的四教師，《虯蠟廟》裡的米龍、豆虎，都要勾「英雄臉」。這個類型的臉譜，也有一套譜式，可以靈活使用，但不應草率行

事。現在一般演員都不屑演此類人物，勾臉更是潦草，對於戲曲的整體藝術損傷很大。

16 ·「小妖臉」。「小妖臉」和「英雄臉」的地位一樣，神話武打劇中的助手多勾此臉。它的基本形式是「象形臉」，但結構必須簡單，以區別於劇中主角。這種臉譜的命運，也和「英雄臉」一樣，現已不為一般演員所重視，潦草從事，影響了演出的藝術質量。

怎樣使用顏色和線條，把譜式勾畫在臉上，是有一套程序和方法的。這裡，就「整臉」「三塊瓦臉」「十字門臉」「花臉」四種臉譜的勾畫方法，循序而談，舉一反三，就可以了解臉譜勾畫的藝術規律。

先談怎樣勾「整臉」。臉譜勾畫在臉上，不同於畫在紙上，勾畫的程序和方法，是因譜而異的。以「整臉」裡的「水白臉」為例，「水白臉」勾畫的幅度比一般臉譜要矮一些，位置是稍高於臉上的眉毛。先用清水調勻白粉，塗滿面部。白粉乾後，用指頭肚蘸點紅色，在兩眉中間暈出粉紅印堂，這叫「印堂定位」。在這個紅暈的印堂上，按照自己面部的寬窄。定出勾畫眉子和眼輪的距離，先畫眼輪，再畫眉子。然後再畫鼻子旁邊的法令紋。再畫眉攢上的紋理。這就完成了一般「水白臉」的格局。也有個別的「水白臉」需要畫鼻窩，那就再畫鼻窩。經過這幾道程序，「整臉」的「水白臉」大體就勾畫完畢。但是，臉譜也有流派，像郝壽臣郝派的曹操臉譜，眉毛是棒槌形的，在黑色上還要罩一層乾煙子，顯得厚茸茸的；侯喜瑞侯派的曹操臉譜，是「長眉細眼，眉間攢炭」。假若勾畫這兩派的「水白臉」，還需要增加一兩道程序。

再談怎樣勾「三塊瓦臉」。「三塊瓦臉」的幅度就比「水白臉」高了，幅度要擴展到半個頭頂。

勾畫這種臉譜，先要把彩條子勒在頭頂，定好尺寸。勾畫之前，先用乾煙子把眼睛輕輕地塗抹一下，叫作「揉眼窩」。然後用白色勾眉翅，叫作「眉翅定位」。再用白色勾出眉攢，叫作「眉攢定位」。比如勾畫的是姜維臉譜，這時便在眉攢上勾出太極圖的底形。這兩道定位的程序，也是用它來定準眉子和眼瓦的距離尺寸。尺寸定準了，再用油黑勾畫眉子，眉子勾好，再用油黑勾眼瓦。然後用油黑勾鼻窩。經過這幾道程序，「三塊瓦」的格局已然具備雛形，然後再畫眉攢上的太極圖。至此，臉上的黑色眉子、眼瓦、鼻窩以及眉攢上的太極圖都勾齊了，只有臉蛋和腦門上仍然露着本來的皮膚，這些地方就是勾填主色的部位。在勾填主色的時候，不要把紅顏色緊挨着眉子、眼瓦和鼻

窩，必須留出細窄的線條，以突出立體感。紅色勾填之後，腦門上就平整得像一塊瓦，兩個臉蛋上也平整得像兩塊瓦，三瓦鼎立，完成了整個「三塊瓦臉」的譜式，姜維的臉譜也就勾畫完成。

再談怎樣勾「十字門臉」。「十字門臉」的勾法，它的定位，是從鼻端上的主色色條畫起。比如勾畫張飛的臉譜，先用指頭肚蘸黑煙子，從鼻頭起向上直抹一條黑色色條，叫「通天黑」。這個色條，先不必要求整齊，只是個定位的標記。然後順着「通天黑」的邊際，由上而下，用白色勾畫出自己設計的眼瓦輪廓。勾這個眼瓦輪廓，必須上下結合，上邊的白色畫出上半部眼瓦的輪廓，同時用白色從上邊白色的交界處向外畫出眼瓦下半部的輪廓。然後再用白色勾界出鼻窩的輪廓，

與眼瓦的下半部合成一片，畫成白色的臉蛋，同時勾畫下頦。再用白色把眼瓦上半部的輪廓畫齊，勾出「通天黑」兩旁的白色腦門。經過這四道程序，眼瓦、鼻窩所需要的輪廓已然定好，即用黑色填畫留下來的輪廓。當填畫眼瓦的時候，眼瓦的前角是與「通天黑」連着的，左右填齊之後，形成一條細線條，這個黑細線條交插在「通天黑」左右，自然就形成了「十」字形，標誌出「十字門」譜式的格局。然後再勾填鼻窩。鼻窩勾填之後，用黑色填齊了「通天黑」的主色色條。再在「通天黑」兩旁的白腦門上畫眉子，畫時先要用灰色打底，在灰色上再畫黑色花紋，留出灰色細邊，突出立體感。這幾道程序之後，整個臉譜上，「通天主色」、眼瓦、眉子、鼻窩，都已完成。即用水紅暈染白臉蛋上的顴骨，若不用水紅暈染，用指頭肚蘸一點乾紅，從顴骨上重重抹起，向下輕輕揉，

更顯得活泛。至此，整個「十字門臉」的臉譜已然完成，然後再用紅色點痣。這裡需要說明的是，為甚麼畫「十字門」的臉譜要先用白色勾畫出眼瓦、鼻窩的輪廓？這是臉譜勾畫藝術的特點，主要是水白上可以壓黑，靈活性極大。假若保留的輪廓窄了，在填黑時可以在白色上放大所需要的輪廓；假若保留的輪廓寬了，在填黑時可以在白色上縮小所需要的輪廓。以黑壓白，顏色不會雜混，勾畫出來，仍然是黑白分明。要是先畫好了黑色的眼瓦和鼻窩的輪廓，再想用白色壓黑色，做一番放大或縮小的調整，那就會黑白交染，混成一片，既不乾淨，更不分明，甚至格局混亂，譜式模糊，就談不上美的觀感了。

再談怎樣勾「花臉」。勾畫「花臉」的程序，與勾畫「三塊瓦臉」「十字門臉」又不同了。以勾

畫李逵臉譜為例，李逵的臉譜是「黑花臉」，勾畫時，也不是先畫黑色，還是先畫白色，以白色定位。先在腦門上勾畫白圓光，定下眉、眼部位的距離尺寸。然後用白筆勾出鼻孔，勾白鼻孔，是結合腦門上的白圓光定下整個譜式的格局。「花臉」的鼻窩與「三塊瓦臉」的鼻窩不同，「三塊瓦臉」的鼻窩一定要突出鼻孔，「花臉」的鼻窩不必突出鼻孔，所以在鼻窩上面，先用白色勾出兩個勻稱的蒜瓣圖案，然後填紅，表現出翻鼻孔的形態。白鼻孔勾好之後，再用白色勾出界色眉翅。眉翅勾好以後，順着腦門上白圓光的下部，結合白鼻孔的上部，用白筆勾界出眼瓦的形式輪廓。再順着眼瓦的形式輪廓，填畫白臉蛋和下頦。這個程序完成之後，白色基本用完了，然後在白眉翅上，用紫色畫出眉子。再於紫色眉子上面，畫一條窄細的綠色色條。眉子部分完成之後，用粉色在腦門上

的白圓光裡套暈粉圓光，留出白邊。在白鼻孔裡，也用粉色按形套暈。這時，腦門上白圓光裡的粉色已乾，用油紅畫出小圓光或畫出正幅圖案，留出粉邊。這時，白鼻子裡的粉色也乾了，用油紅依形填畫，留出粉邊。圓光上的圖案和鼻孔上的孔形，都是白套粉，粉套紅，三色襯暈，突出立體感。至此，李逵臉譜的譜式基本完成，下一步就是填畫油黑，程序是先勾眼瓦，再勾腦門和鼻窩。緊接着還有一步要緊的程序，就是用黑筆勾畫下頦。因為李逵是個戴「黑扎」的角色，「扎」有開口，與「滿」不同，必須在白下頦上畫兩筆黑紋，線條要簡單，筆鋒要犀利。前面談到的張飛臉譜，也是要畫下頦的。最後一道程序，就是在白臉蛋上暈粉紅，這也與張飛臉譜一樣，或用水紅暈染，或用乾紅勾揉。這樣，「花臉」類型的李逵臉譜，至此已勾畫完畢。

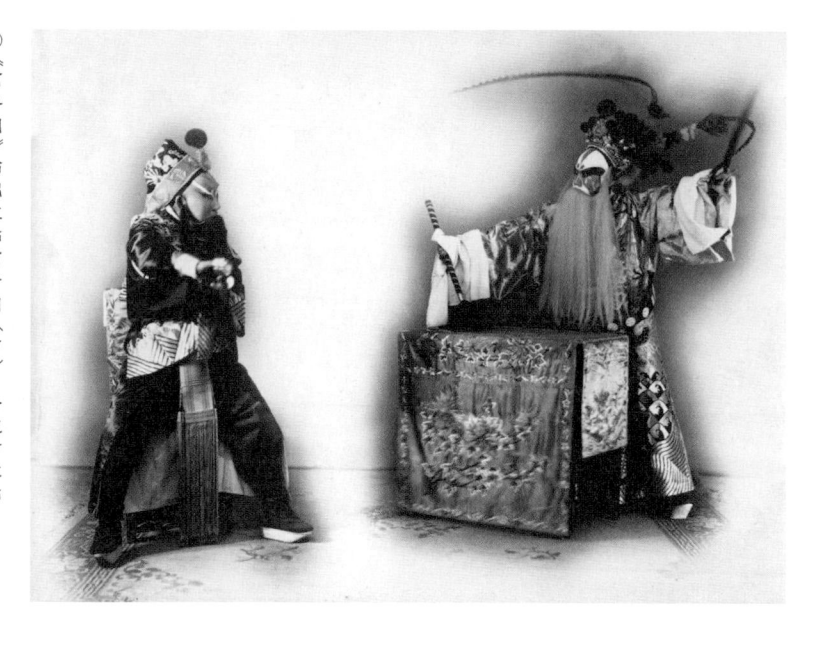

通過這幾個臉譜的勾畫，我們可以了解到一個
臉譜是怎樣勾畫在臉上的；同時，在欣賞戲曲
藝術時，看到五顏六色、絢麗多彩的臉譜，也
可以理解臉譜的化裝使命和臉譜的藝術性能。
對於一個臉譜勾畫出來的表現力，是好是壞，
何得何失，也可以根據臉譜藝術的規律來評
議它。

楊小樓的臉譜藝術

在楊小樓表演藝術的組成中，作為塑形藝術之一的面部化裝，楊小樓也表現了卓越的藝術才能。在素臉戲的化裝上，他一般都是高高地搽出「月亮門」，顯露那豐而隆起的廣額；吊起眉毛，煙子淡抹，顯出劍眉；吊起眼角，不畫眼輪，自成鳳眼；眉攢濃抹「高紅」，通天一柱；兩顴微揮銀朱，循雙頰滲暈而潤。這些化裝工序，掛髯與不掛髯，還有不同的手法。不掛髯口的趙雲、林沖、黃天霸、萬君兆等，「高紅」較重，眉黛較長，顴暈亦較濃。掛髯口的秦瓊、張繡、周遇吉、甘寧等，則「高紅」較輕，眉上的墨黛只從眉根濃起，向上逐漸輕淡；顴骨上區別膚色，兼具性格的象徵，用楊小樓自己的話來說：「人到中年萬事和，不能那麼血氣方剛，紅頭漲臉的。」但是在同是掛髯口的人物上又有區別：《麒麟閣》的秦瓊、《寧武關》

的周遇吉，「高紅」雖比不掛髯口的人物淺，而比《連營寨》的趙雲、《戰宛城》的張繡又要濃些，其實也是在性格上的突出，和紮扮的顏色一樣，表現出秦瓊是個熱血漢子，周遇吉是個驍烈武夫。同是不掛髯口的人物，化裝也有區別，楊小樓在少年時期常常上演《蓮花湖》的桃花浪子韓秀、《畫春園》的華雲龍，以及中年時期常常上演《趙家樓》的粉面金剛徐勝，都在化裝之前，臉上先輕罩鉛粉，然後再抹「高紅」和顴暈，比趙雲、林沖、黃天霸等的面色白皙，這也是根據人物的品質與性格，表現出《金玉其外》的儀容。而他中年時期仍然演出的《八大錘》的陸文龍，雖施鉛粉鋪面，而粉中暈紅，渾然相融，化妝出「娃娃臉」色；這與他演《蜈蚣嶺》的武松、《翠屏山》的石秀，在本來膚色上重抹「高紅」與紅暈，而又於上場之前，用熱毛巾焐臉，臉色烈紅，如煦煦酒氣自汗毛孔中

沸沸出者，同樣是在年齡的差別上突出人物在典型環境中的典型性格。

楊小樓的代表作中，還有一大部分是勾臉的人物，這是他繼承乃師俞菊笙的衣鉢而又發展創作的。俞菊笙網羅了武老生戲，武小生戲，武花臉戲，一禮全收地創立了武生一行。此後，《鐵籠山》的姜維、《艷陽樓》的高登、《金錢豹》的金錢豹、《金沙灘》的楊七郎、《晉陽宮》的李元霸、《狀元印》的常遇春、《飛叉陣》的牛邈、《混元盒》的金頭大仙、昴日雞等角色，雖間有武淨演出，而終成曙後殘星，統歸武生越俎。楊小樓不但奉為圭臬地沿傳下來，而且在他畢生的演出中，還兼演了《戰宛城》的典章、《安天會》的孫悟空、《灞橋挑袍》的關羽、《鬧花燈》的薛剛、《蘆花蕩》的張飛、《英雄會》的黃三太，以及文戲《失街亭》的馬謖、《刺慶忌》

的慶忌，促使他在勾畫臉譜的技巧上展現了他的藝術才華，標誌出楊派的臉譜之美。

楊小樓勾畫臉譜，是在臉譜五性——說明性、象徵性、評議性、性格性、象形性——的指導原則下，根據他自己的面部器官——眉、眼、鼻、口、額、顴、頰——的各個部位，細緻地把筆觸運用在能夠活動的筋絡上，勾畫出活的臉譜，而不是像面具那樣呆板地貼在臉上。所以楊派的臉譜之美，並非炫耀於工細纖巧的色彩紋理之間，而是神明於風采儀態之外。可以說，楊小樓勾畫的臉譜，並無特殊形式與新奇花樣，但每一個臉譜的奕奕神采、栩栩雄姿，都表現出皮裡陽秋、含蓄蘊藉之美。唯其含蓄蘊藉，才能有「魏徵嫵媚，左思巍峨」的風韻，使人目接而心會，回味於無窮。

姜維臉譜

楊小樓勾畫《鐵籠山》姜維的臉譜，雖然是普通常見的「紅三塊瓦」式，而眉瓦、眼瓦和鼻窩子的形式與部位又都以自己面部的器官定星立線，另起結構。姜維的臉譜，於《天水關》《七星燈》《姜維探營》等劇中見之屢矣。一般勾此，都是眼瓦平起，豐腴而上翹，眉瓦寬平，鼻窩圓整，額上的太極圖於圜圖如球的形式中陰陽魚上下對抱。當然，演員面形確有長短豐削之不同，勾畫這種格局，也適合某些演員的生理條件。但是，只知依譜勾畫，不懂骨骼筋脈，則整飭之餘，輒顯呆滯。楊小樓在做、表上，根本就注意到眉、眼、顴、口之間的活動與聯繫，所以在勾畫臉譜時，完全從表情出發，定出格局。他把姜維臉譜的眼瓦，下兜而上翹，這樣就突出了顴骨的不因其面長而不求其立。這樣就突出了顴骨的

活動部位，擴展了兩頰的豐廣幅度，彌補臉長，更顯英挺。眉子依眼瓦的上翹而亦立，使白眉翅子微向內逗，傾吐出「兩眉深鎖廟堂憂」的心聲。鼻窩則改用筆山式的尖鼻窩子，相稱地把鼻頭放大了，這是根據民間「鼻頭大小象徵膽量大小」的樸素傳說，擴展鼻形，顯示姜維「膽大」。同時，鼻窩的外拓，也補救了兩頰的窄仄，與眼瓦的上翹，收相輔相成之效。額上的太極圖，部位較高，也擴展了整個的臉形，左右輪廓與眉瓦的上端較近，形成嚴正聚攏的格局，部位恰當，既不散漫，也不擁擠。太極圖中的陰陽魚，上白下黑，隨着太極圖的渾圓形式，略顯峭立。於是整個臉譜都統一在峭拔式的結構之中，把姜維品質上的英勇矯俊、儒雅穩練，從眉、眼、顴、鼻各個部位表現出來，交織成一個虎質龍文的大將形象。而這些部位的筆觸及色彩，又都能在他那高度

⊙ 翁偶虹手繪姜維臉譜

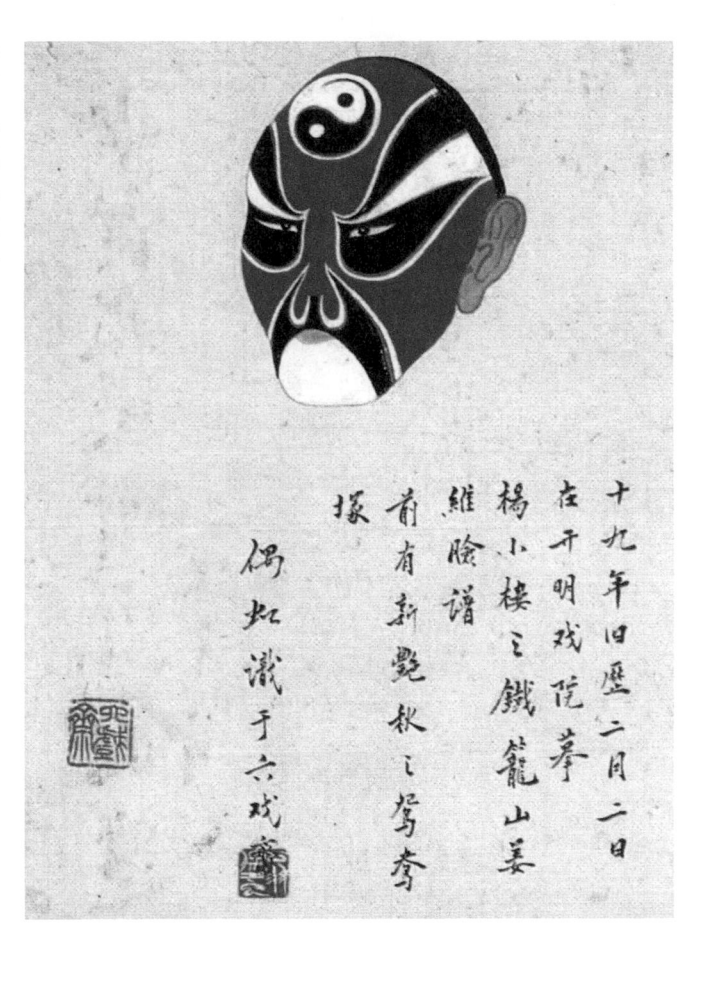

十九年舊歷二月二日
在開明戲院摹
楊小樓之鐵籠山姜
維臉譜
肯有新艷秋之駕
塚
偶虹識于六戲齋

的做、表技巧中，充分地活動起來，展示出一個「活」的臉譜。

高登臉譜

以演《豔陽樓》的高登享盛名者，楊派以外，尚派尚和玉功力悉敵，別有特色；而俞菊笙、俞振庭等亦曾烜赫一時，均稱能手。後一代的周瑞安、孫毓堃、劉奎官、何連濤、高盛麟、傅德威、唐韻笙等，或遵楊、尚，或自標幟。

在臉譜的勾畫上，都是清一色的「油白三塊瓦臉」，似乎差異不多。但是，臉譜勾畫在每個演員自己的臉上，從臉形的條件和美學的見解，當然要闊幅裁衣，各以適體為宜。所以細看這些似乎雷同的譜式，就會發現在眉瓦、眼瓦、鼻窩、眉攢之間，差距甚殊。尤其是眼瓦的不同，左右着整個譜式的結構；眉攢之各異，

反映出藝術見解的分歧。概括言之，一種是下兜上翹、圓起銳收的眼瓦，一種是平起上立、見棱見角的眼瓦，一種是展翅下俯的紅色蝠形眉攢，一種是棗核形的紅色梭形眉攢。前者屬於楊派的範疇，後者屬於尚派的範疇。其他演員，或取楊派眼瓦而選尚派眉攢，或取尚派眼瓦而選楊派眉攢，變化出許多不同的譜式。任他變化，總不脫楊、尚兩派。原因是楊、尚二老對於自己創立的臉譜格局都有精闢的見解，實至名歸，傳為圭臬。幸我親聆其教，得悉源穴。一次，是楊老在開明戲院演《豔陽樓》，同場有余叔岩的《一捧雪》。散戲後，同至楊家，我毫不隱瞞地把我在台下摹畫的高登臉譜呈上求正，楊老在肯定之餘，逸興遄飛地說起他創造這個臉譜的主導思想。他說：「這是在傳統的形式上改變的。我的臉長，把眼瓦向下加寬大兜，擴展了眼瓦的範圍，但又與姜維不同；

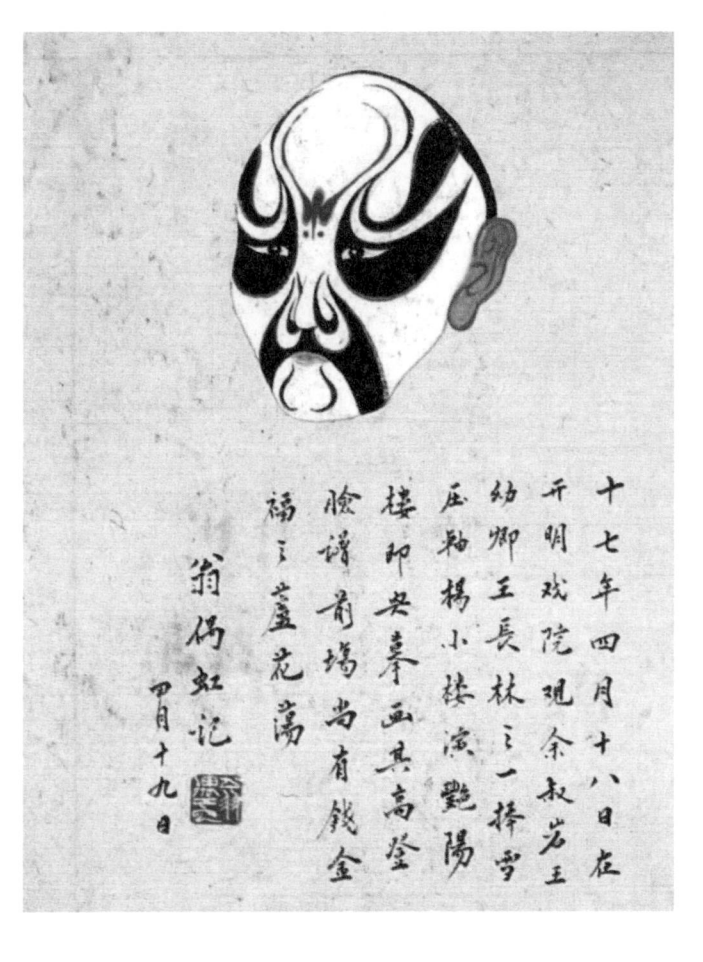

○ 翁偶虹手繪高登臉譜

十七年四月十八日在
開明戲院觀余叔岩王
幼卿王長林之一捧雪
壓軸楊小樓演艷陽
樓卯央奉畫其高登
臉譜前塲尚有錢金
福之蘆花蕩

翁偶虹記
四月十九日

上眼角連着眉瓦，向上起鬃，鬃往裡捲；眉瓦的尾部加厚加寬加重，出凸肚，呈棒槌形；同時配用露膽（實即闊大鼻頭）的大尖鼻窩子。

我覺得這樣佈局，高登的狂傲跋扈、內狠外暴的神氣就出來了。瓢子（即臉譜的主色）又是油白，煞煞的一張白臉，正應着那句『面無血色』的俗話，看出來高登是個不好鬥的色中餓鬼。」我當即請問眉攢的紅色蝙形有何意義，

楊老説：「這不是胡亂配色，甭以為油白上畫紅蝠兒透着好看！臉譜上的眉攢最要緊，它在面部正中，惹人注目，必須畫出那個人的秉性來。高登不是個荷花大少，他有心機，也有武藝，眉攢上的紅蝠兒，是說明他有一種血淋淋的殺人心機，日常凝聚在眉頭子上；又說明他依恃武藝，動不動就有殺人的念頭。畫蝠兒不過是把眉間的皺紋組成個蝠兒形象，以求美觀而已。」這一席話，出自楊老之口，不但詳盡

地說明了楊派勾畫高登臉譜的特色，同時也在臉譜藝術上給我以很大的啟發。尚和玉先生勾畫高登臉譜的見解，我亦有幸在一九四三年吉祥戲院排演《開天闢地》的宴會上親聆其教，尚老説：「咱們勾臉譜用的是一支春秋筆啊！好登，我畫的是大三角眼瓦（即平起上立、見棱見角的三角形），說明他是高俅的狗子，高俅原勾水白臉，勾三角奸眼窩子，高登有武藝，又凶又暴，勾大三角眼合適，這就是筆下春秋，畫出他是個大惡人來！還有眉攢上那條血道子（即眉攢間的棗核式的梭形），是說明他心裡有一股子煞氣，凝聚眉頭，可他的下場也躲不過血光之災，叫他有個報應！」這一席話，也使我對於尚派的高登臉譜有了深切的認識，同時也灼知尚老的藝術見解別具匠心。楊、尚兩派勾畫高登，可以說各有千秋。但是從美學觀點

上看，楊派的譜式，配合楊派的做、表、武工，更顯示出高登的骨騰肉飛、趾高氣揚，從臉譜之美，輔助並昇華了楊派藝術的整體之美。

孫悟空臉譜

孫悟空的臉譜，最早有三派。一派是京劇的譜式，從楊月樓演《水簾洞》《泗州城》，譚鑫培演《獅駝嶺》《平頂山》，張淇林演《安天會》《雙心鬥》，俞菊笙演《混元盒》（飾鬥戰勝佛），都勾雞心式的臉形，額上畫桃。一派是梆子的譜式，從前五月鮮演《芭蕉扇》，張喜廣扮演孫悟空，勾「福壽三多」——臉形是倒垂石榴形，眼輪是欹斜佛手形（金色），額上畫桃。一派是北崑的譜式，郝振基演《安天會》《花果山》《芭蕉扇》，臉形勾寬腴的棗核形，額上不畫桃，只畫七星紋理。此外還有鄭法祥、蓋叫天、李萬春、李少春、葉盛章等勾畫的不同譜式，都是從京、梆、崑三派中衍變而來。至於張翼鵬等創排的連台「西遊戲」，孫悟空戴毛茸茸的猴套，露臉勾畫，只是配合的化裝，談不到臉譜。

楊小樓青年時代曾以《水簾洞》博得「小楊猴子」之譽，間演《混元盒》的鬥戰勝佛。那時他勾畫的孫悟空臉譜，仍宗京劇老例，作雞心臉形，額上畫桃。中年以後，從張淇林學了《安天會》，並創排了二本《安天會》。他對於《安天會》的演出，是非常鄭重的。他特殊地喜愛這齣戲的美猴王，從扮相到勾臉，精心設計，推陳出新。他認為孫悟空出場的念「對兒」「坐場詩」和叫起來（醉花蔭）曲中的身段，大戰前一場紫硬靠、戴紫金冠，教小猴拉弓的種種做、表，都應當在突出美猴王的「美」字上進一步表現齊天大聖的風度和神采，他特製的鵝黃蟒、

⊙ 翁偶虹手繪孫悟空臉譜

十九年舊曆正月十四日
立于明戲院拳楊小樓
安天會孫悟空臉譜
前場有言尚開新艷
伏三探母回令
偶虹記于六戲

鵝黃靠、智多衣、鑽天盔，都是從一套完整的藝術構思中設計出來的，相應地在臉譜的勾畫上也慧心獨運，創出一個新的格局來。這個格局，恰恰適合於他的臉形條件和表演風格。

楊小樓為了適應自己長臉形的生理條件，毅然把孫悟空臉譜傳統的雞心式臉形向上擴展，不但屏掉下陷的凹心，反而突出上豐的桃嘴，額上不畫桃子，索性將整個臉形擴展為似是而非的略具神似的桃子形狀，留出眼圈和鼻翅，滿填油紅瓢子。眼圈加大，眉子就畫在眼圈裡，此時的孫悟空，還沒有經過老君爐的鍛煉，不能用金色表示「火眼金睛」，所以眼圈只用水紅（即粉色）細紋界出白心。最大膽的是眼圈裡的眉子，畫為挺立微曲的細長劍眉，與人無異。並以細筆勾眼輪，保持鳳眼之神。臉形四周，環以白色。嘴旁左右，用水墨襯黑，畫出絨毛。

正額以臉形的桃嘴立勢，畫出七筆毛紋，左右兩旁各襯四個聚翅橫伏的短短蝠兒，也是用水墨襯黑勾畫。據楊老自己說，這七筆毛紋是代表七星，左右八個聚蝠兒是代表八卦，說明孫悟空鍾天地之靈氣，秉陰陽之精華。兩頰的白邊上，再用細筆碎勾毛紋，與上下的聚蝠兒絨毛連綴一體。整個臉譜，既無雜亂闒茸之疵，更無疏落曠散之病。

就是這一副創新的臉譜，在楊小樓表現孫悟空躊躇滿志的「桃園上任」、嗔中帶喜的「大鬧瑤池」、酣戰而嬉的「戲鬥諸神」的各個表演中，都起到了頰上三毛、畫龍點睛的作用，使人感到舞台上的美猴王是那麼舒眉展眼、逸興飄揚地洋溢出樂觀主義精神。尤其是那特殊的劍眉鳳眼，更有一種英雄氣概的神猴與靈猿風華的英雄互相交融的感覺，達到了楊小樓預期的在

楊小樓的臉譜藝術　　045 － 044

美猴王「美」的原則上進一步表現出齊天大聖的風度和神采的效果。因而顯示出來的臉譜之美，並非限於格局上的明淨大方，筆鋒上的秀健工細，而是從整體的藝術性能體現出臉譜的藝術魅力。

至於這副臉譜為甚麼不再現於楊派繼承人的塑形上，主要是楊小樓的臉形較長，勾此為宜；一般臉形適中的演員，正不必削足適履。我之所以特談此譜者，旨在提示演猴戲的人，應當知道有這樣一副楊派的孫悟空臉譜，苟能適形而用，誰曰不宜。

李元霸臉譜

李元霸戲，見於四本《晉陽宮》者三。第一本《晉陽宮》，演李元霸學錘舉獅，與宇文成都爭天下第一牌。第二本《惺惺惜》，演突厥犯邊，李元霸陣鬥阿瑪兆壽，惺惺相惜，釋斃結義。第三本《車輪戰》，演宇文成都輪戰伍雲召、伍天錫、雄闊海，不出現李元霸。第四本《四平山》，演李元霸救駕戰群雄，三錘擊走裴元慶。最早俞菊笙四本咸精，為俞派傳世傑作。李元霸是個天真憨直而又勇武絕倫的人物，楊小樓認為不適合自己的表演風格，雖亦兼能四本，而生平只演出第一本《晉陽宮》，席讓二、三、四本於尚和玉。故尚老以《惺惺惜》《車輪戰》《四平山》獨鳴於世，僅傳於傳德威。

楊小樓演《晉陽宮》的李元霸，是以倔強憨厚、天真爛漫的基調，塑造出一個「恨天無把，恨地無環」的少年英雄，一切表演，寓見識於嬉笑，寄壯志於豪情。所以他勾畫這個臉譜，不採用一般常勾的「碎臉」，仍在「三塊瓦」的格

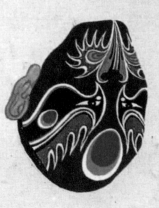

局上，增加性格表現上所需要的紋理及特徵。一般勾此，都用黑瓣子，楊老則用紫色代替黑色，不但突出了李元霸的天真稚氣，在色彩上也與黑色的眼瓦襯映分明，收明快顯豁之效。眼瓦起筆，上下銳出對立的尖端，向後稍仄而逐漸寬映。眉攢畫水紅套朱紅露白邊的圓光，表現出赤子之心，同時左右眼瓦的收端也嵌畫水紅套朱紅露白邊的小圓光，用楊老自己的話説，這是「三才同照」，又叫「三山相配」。眉子用金色畫成火焰形。嘴形畫鳥喙形式，鳥嘴兩旁各襯火焰蝶翅，這是根據小説和傳説中「李元霸是雷公化身」的神話，參考廟宇中的雷神塑像而象形化的，具有濃厚的浪漫主義色彩。這個新的格局，較一般常勾的「碎臉」精整謹飾，是「人」的臉譜而不是「精靈神怪」的臉譜。尤其是在楊小樓的表演中，這副臉譜更發揮了形象之美，那乾淨舒展的火焰眉子，熠熠發光，嘴旁的蝶翅焰輪，在唱、念動作之際，開合展斂，增添出許多情致，煥發出多少神采。

以上僅就掛髯口的臉譜兩副——姜維與高登，不掛髯口的臉譜兩副——孫悟空與李元霸，粗淺地概括了楊小樓的臉譜之美。從這四副臉譜的藝術性能來看，楊小樓勾畫臉譜的技術確是獨具一格，證以他譜，更見其絕。例如：楊小樓勾畫《狀元印》常遇春的臉譜，用水紫色而不用油紫色，能從蕭穆端莊的儀表裡煥發出青春之火，眉攢勾黃色單如意，象徵驍勇與機智並萃一身。他勾畫《戰宛城》的典韋臉譜，仍用「仙鶴臉」的格局，而更顯巍峨，油黃臉蛋用銀朱微暈，褪為杏黃嬌色，不只表現了典韋的血氣方剛，色調上也增強了美感。但是他勾畫《刺慶忌》的慶忌臉譜，雖然也是油黃「三塊瓦」，兩頰卻不暈紅，筆下春

秋，抨擊了慶忌的殘忍剽悍。他勾畫《蘆花蕩》的張飛臉譜，用錢派（錢金福）成法，仍然是龍眼式的眉子，跨蝠兒式的眼瓦，而眼瓦起端略仄，鼻窩向外開敞，上下對稱，頓覺笑容可掬，僅從面部就塑造出喜劇人物的張三爺。他勾畫《英雄會》的黃三太臉譜，不畫下垂的老眼瓦，反用收勢極銳的平整眼瓦，縱起秀拔的筆鋒，表現黃三太壯心未已的剛強精神，「虎老雄心在」，恰好為打倒竇爾敦後，家人報信「得子黃天霸」的喜訊做出注腳。他勾畫《金錢豹》的金錢豹臉譜，雖宗乃師俞菊笙的原有格局，但為了適合自己的臉形，在廣額上畫出細緻的豹頭形象，兩頰畫出橢圓式金碧交輝的金錢，眉棱凸起，嘴岔陡歧，峻增之勢，如峰如巒，氣魄既大，骨骼亦奇，諸般形態，呈於一臉，誠所謂尺幅之間，其千里之勢。他勾畫《霸王別姬》的霸王項羽臉譜，把傳統的崑曲譜式脫胎

換骨，直接用「黑十字門臉」的勾法，主色色條縮細，擴展出各個部位的幅度，眼瓦下兜，與鼻窩順勢坡行，表現出「奪拉着臉子」的面貌，意在突出霸王多嗔多怒的性格，冷峻嚴肅的儀表，而鼻窩見瓦，卻把舊格中見棱見角的隸書型改畫為行雲流水的章草型，在渲染霸王的風度上，體現了臉譜用筆之美。此譜自楊首創，賢如號稱「金霸王」的金少山，也是在楊派譜式上略加變化，其他如孫毓堃、周瑞安、劉連榮、袁世海、高盛麟等演此，無不奉為法則。至於楊小樓偶爾為之的《失街亭》的馬謖、《湘江會》的勾臉吳起，並不標新立異，只是根據自己的臉形，遵老譜而適度用之，雖無特色，而在表演上卻能起到「活」臉譜的藝術作用，說明楊派的臉譜之美，正是他的藝術整體中的一個重要組成部分。

郝壽臣的臉譜藝術

美學的見解

勾畫臉譜，是花臉人物塑形的主要藝術手段。

歷來自成流派的花臉演員，都有自己藝術風格的臉譜。郝壽臣既創郝派，臉譜自然也有他自己的藝術風格。

臉譜藝術，蘊藏着中國民族傳統美學的特色。

意象美學意識，是創造臉譜的契機。從國畫的角度看，臉譜屬於寫意的，而技法又是工筆甚至是界畫的。所謂寫意，是臉譜之表現人物性格、品質、特徵、年齡、身份，完全是以意立象，象在意中。所謂工筆與界畫，是臉譜之勾畫必須整齊、規矩、平衡、準確，在刀斬斧齊的圖案中，又展示出犀利、流暢、生動的美感，體現了寫意與工筆的高度統一。所以，自成流派的花臉表演藝術家，必須有他自己的美學觀

點，然後才能勾畫出合乎美學邏輯的臉譜。

郝壽臣勾畫臉譜，有一句極普通卻又極深刻的名言：「勾出臉兒來，必須象人。」「象人」，就是必須象人的形象。從來臉譜的創造者，都是從生活中的人物形象而以意立象。最早的臉譜，只有生活中常見的黑、紅、白三色。經過歷代的發展，由寫實而趨於象徵，才產生了黃、綠、藍、紫、粉、灰、金、銀等各種色彩和十六種類型的譜式。豐富多彩的發展，是好事。但是由於每個演員對於美學的認識各有不同，踵事增華，譁眾取寵，標奇立異，歧中生歧者大有人在。因而出現了許多脫離了人物形象、脫離了意象美學意識的臉譜，使觀眾對於臉譜藝術產生了神秘性、懷疑性，甚至大聲疾呼「取消臉譜」。郝壽臣根據這些現象，檢閱了自己勾畫的臉譜，從中國民族傳統美學的樸實

觀點，端正了自己繼承、發展、創新的勾畫態度，恪守以意立象的原則，表現了郝派臉譜的嚴肅、生動、筆簡、意深的獨特風格。

美的繼承

郝派劇目，傳統戲佔絕大部分，傳統戲都有傳統的臉譜。郝壽臣的銅錘戲宗金秀山，架子花戲宗黃潤甫，臉譜的勾畫當然也是宗金、宗黃。

他勾包拯、徐延昭、李密、專諸、姜維（《天水關》）、孟良、姬僚、高旺、王振、劉瑾等譜，都是金秀山的譜式，再依據自己的臉形、眉瓦、眼瓦、鼻窩、眉翅、眉攢等部位，少作調整。

他勾李逵、李鬼、馬武、竇爾敦、鮑自安、馬謖、張飛、焦贊、黃三太、金兀朮等譜，宗黃亦然。但是，這些忠實繼承的譜式，勾在他的臉上，又形成了他自己郝派的風格。這主要是

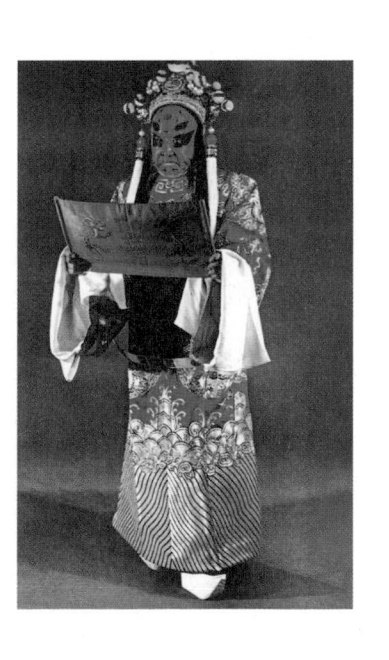

⊙《忠孝全》郝壽臣飾王振

美學方面的修養，他畢竟超越了前人。金、黃在舞台上的黃金時代，觀眾對於金、黃藝術的要求，首先是聽覺上的享受，其次才是形象上的享受。同時，演員又不講究私房行頭、自備彩匣，憑般崇高的表演藝術家，也是和同行的演員在集體彩匣子的周圍，用公用的禿筆和粗糙的白粉及又模糊的鏡子，用公用的禿筆和粗糙的白粉及劣質的油色，雁簇鵠立，顧影自憐。優秀的表演藝術家雖有精勾細畫之心，卻沒有創造藝術的環境；雖有極精美極生動的譜式，奈因環境與條件的關係，也只得潦草從事，這種現象，已成為當時的風氣。郝壽臣既然對於美學有正確的理解，塑造人物整體美的形象，又是他奮力以求的愛美之欲。隨着他身價的日益提高，條件也相應地逐漸改善。他很早就自備彩匣子，自備筆墨，自蒸鉛粉，自調顏色，在後台設備條件的許可下，他總是靜關一室，坐而對

鏡，進行臉譜的勾畫。所以郝派勾畫的臉譜，同是金、黃原型，而筆鋒犀利，線條流暢，忠實繼承，不增減一筆一畫，精心勾暈，顯示出光澤鋒芒。

郝壽臣勾畫的李逵臉譜，全宗黃派，用花臉兼十字門法，由筆端直豎油黑色條，到上額放寬黑腦門，肩攢勾畫白底妃粉套油紅的圓光，下面歧分眼瓦，平圓不內凹；黑色條下，勾圓形黑鼻窩，不翻鼻孔，臉頰白中暈妃粉。如此構圖敷色，把李逵天真、憨厚、剛正、魯莽的性格，完整地表現出來（郝的弟子袁世海，現在演《黑旋風》《李逵探母》，仍宗此譜）。可是他勾畫《鬧江州》的李鬼臉譜，腦門部分仍用李逵臉譜的形式，從眼瓦以下，不起黑色色條，而是上接腦門，下歧為二，掏出白地套油紅露鼻孔的鼻窩，又叫花鼻窩，表現出李鬼和李逵雖

然面貌相似，但李鬼究竟是做了攔路搶劫的蟊賊，形象上必須寓貶於褒。據郝壽臣先生講，新中國成立初期，曾有人對這兩種勾法引起議論，後經著名畫家于非闇先生證實，早年黃潤甫先生就是這樣勾法，目的即在於從臉譜上對李達和李鬼的正派和反派加以區別。《鬧江州》原是《沂州府》的一折，《沂州府》是寫李達探母後被地主劉太公捉拿，送官定斬，李鬼報李達贈銀之恩，跳樓劫法場的故事。李鬼改惡為善，也算一條好漢，與《水滸》原著不同。《鬧江州》是李達剪徑逢李鬼的一個插曲，應名《真假李達》。《鬧江州》則離題太遠，文不對題，只因約定俗成，習慣地流傳下來，與《白逼宮》之名《逍遙津》，同樣是劇名之誤。當年郝壽臣與侯喜瑞曾合演此劇，郝飾李鬼，侯飾李達。這是與黃潤甫同時的武花臉韓樂卿（韓二刁）

的譜式，而不是黃潤甫的勾法。郝壽臣宗法黃潤甫的李鬼臉譜，恰與侯喜瑞的李達臉譜大同小異，倒有些真假李達的意境。不久以前，電視台舉辦家庭知識競賽節目，其中有一道題，把郝壽臣和侯喜瑞的李達臉譜同時映出，擬題者要求的答案是：「郝派的臉譜是李達，侯派的臉譜是李鬼。」其實，並不正確。侯喜瑞勾的也是李達，並非李鬼。只是郝、侯各有所宗，因而譜式不同。正確的區分，應當是李達的眼瓦上不加白線條，而且不勾花鼻窩，李鬼（假李達）的眼瓦上加白線條，而且要勾花鼻窩，以有無白線條和花鼻窩分辨真假。所以郝派的李鬼臉譜，在眼瓦中畫有白線條並勾花鼻窩。這與《雙包案》的真假包公臉譜，從假包公白眉翅上的紅點，分辨真假；《雙天師》的真假天師臉譜，從假天師腦門上的太極圖雙畫紅點，分辨真假，是同樣的手法。

郝派臉譜從美的角度，忠實繼承黃潤甫，最顯著的是馬武。馬武臉譜，為花臉譜式，腦門上先畫通天黑柱，黑柱中用白色畫出斜行的四個線條，最上一條向下捲筆，呈虎尾形，這是馬武臉譜的特徵。「虎尾」是表示馬武性格急躁，逆鱗即怒，古人形容危險的境界曰「若蹈虎尾，涉於春冰」，蹈就是踩踏，虎最護尾，虎尾被踏，定會掉轉頭來咬人。用虎尾的圖案象徵馬武的暴躁善怒，不只鮮明地表現了馬武的性格，而且畫在臉上也形成紋理的形象。虎尾兩旁，用綠色填畫腦門的主色，綠色也是象徵性格暴躁的。眉瓦是用紅色鹿角形，既象徵馬武性格之善於抵觸，同時也表現了馬武的鬚眉皆紅。眼瓦稍上凹而腴長，留出臉頰的幅度，畫是純正的黃派馬武臉譜，形容「醜鬼」馬武之醜。這是水墨套油黑的紋理，郝壽臣忠實地繼承下來，又加以美化了。

美的發展

郝派臉譜在忠實繼承的基礎上，又從他的藝術素養和藝術見解中，發展了前賢的畫法。發展的皈依，首先是結合表演，使臉譜更生動地為表情服務，其次是結合美學觀點，使臉譜更鮮明地美化人物的塑形。最顯著的例證，凡是他畫十字門的臉譜，都在眼瓦的起筆處，增加向裡橫向的細白線條，把眼瓦破為兩半，這筆白的線條，靠近眼睛的下瞼，把眼神的運用更生動地展現出來，這是郝派勾十字門臉的特殊之處。但是這筆白色線條，又不是單純的一筆普遍地適應於各十字門臉，而是根據人物的性格、年齡、身份，其寬窄、長短、翹平之間，各有不同。壯年而剛直魯莽的張飛、牛皋的白色線條，寬而長平；暮年的姚期、高旺的白色線條，窄而短翹；在運用眼神的開合瞠眨之

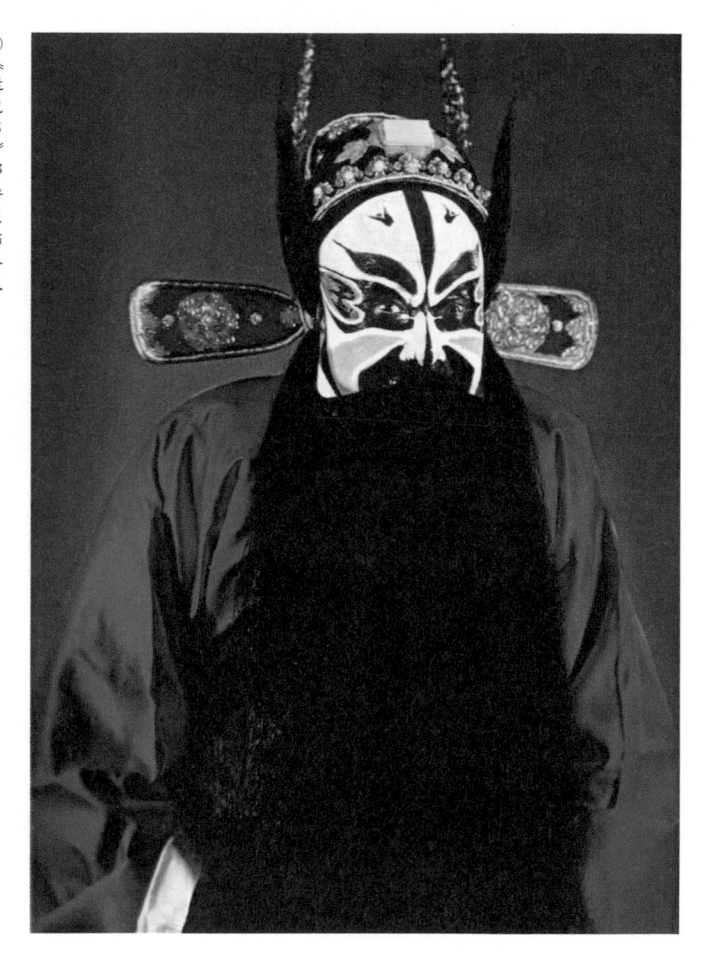

⊙《飛虎夢》郝壽臣飾牛皋

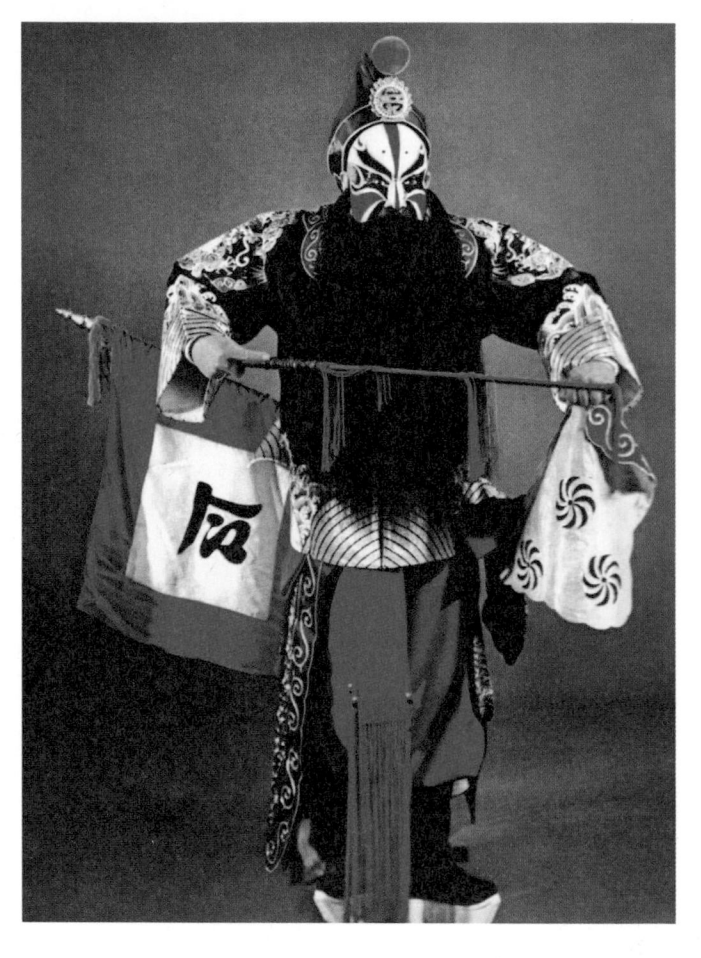

⊙《戰長沙》郝壽臣飾魏延

際，與所戴的黑紮、白滿、黲滿、互相襯映，有一種明豁的感染力，交流於觀眾的視覺之中，從而增強了這些人物的表演魅力。

郝壽臣勾畫的鳥眼瓦，如司馬師、屠岸賈、李密、魏延、孟良、焦贊，起筆直上而豐腴，轉折處似有方的棱角卻又渾然而圓，與一般勾畫的起筆傾欹而仄窄者，截然不同。這樣勾法，在表演上增強了眼神的舒展餘地。他說過：「鳥眼瓦是表示人物的機警和狡黠。並不是象形鳥的形象，曲解為勾鳥眼瓦的人都是不得善終的。」從這幾句話裡，更可以看出郝派勾畫臉譜，歸根結底，還是他那句極普通卻又極深刻的名言：「勾出臉兒來，必須象人。」

郝壽臣勾畫的太監臉，不論是劉瑾、王振，還是伊立，特別着重嘴型的神氣。劉瑾、王振都是揉紅，用紫色畫嘴，紫色下必然濃筆襯白，伊立是油白臉，用紅筆畫嘴，當然比紫色鮮明，而嘴的形式，必定要畫出橫寬下覆的菱角形。上場之後，還要時時刻刻掌握撇嘴的神氣。之所以如此，都是為了表現這三位太監人物的驕橫之態。

郝壽臣勾畫的竇爾敦，在嚴謹地繼承了傳統譜式的同時，又嚴謹地遵守「花三塊瓦」臉的基本格式。最突出的是，他把膽形眉攢兩旁的黃色犄角紋理，巧妙地臥在紅色眉瓦之中，與紅色眉瓦渾然一體地形成一個整體的眉瓦，也就是成為一個紅中臥黃的眉瓦。改正了前賢把兩個黃犄角的紋理分別地直豎在眉攢左右，真成了兩個突出的黃犄角，不但破壞了「花三塊瓦」的基本格式，而且顯得駁雜凌亂，有損於大寨主竇爾敦的身份。竇爾敦勾五色臉，用色有紅、

黃、藍、白、黑，這是根據《施公案》小說的描寫，每色都有寫實性與象徵性相結合的意義。紅色的眉瓦和鼻窩，屬於實色，與紅紫同屬於鬃眉。粉底畫紅的膽形眉攢，是副色，象徵寶爾敦盜御馬的膽量過人。黃色的雙犄角紋理，象徵寶爾敦的性格有驕狠的一面，所謂「黃狠灰貪」。腦門與兩頰的藍色，是主色，象徵寶爾敦的基本性格是勇猛剛強。白色眉翅與眼瓦下鼻窩旁的白色紋理，是界色，界畫出眼瓦等部位的形式。黑眼瓦是襯色，襯出眼窩的內凹，顯出眼型的闊大，白眉翅中黑色護手鉤形象的紋理，卻又屬於副色，象徵寶爾敦善使護手雙鉤。這麼複雜的一個臉譜，表現了寶爾敦的複雜性格與特徵，同時用「花三塊瓦」的格局，巧妙地組成圖案，表現寶爾敦基本是個正派人物。既是三塊瓦而又花之，那就應當不論花到甚麼程度，也必須恪守三塊瓦的格局。郝派勾畫此譜，把黃色的犄角紋理，臥於紅色眉瓦之內，形成完整的三塊瓦的格局，是郝派發展傳統臉譜的一個突出例證。

美的創造

郝壽臣是以忠實繼承傳統而又不迷信傳統的精神，發展了傳統臉譜。高度的發展，達到了推翻傳統譜式而自出機杼，自起爐灶。最顯明的例證是曹操、李七、周處、須賈、魯智深。

傳統的曹操臉譜，至黃潤甫而定型。黃潤甫有「活曹操」之稱，黃派的曹操臉譜，是以「長眉細眼，眉攢堆炭」制定了譜式的格局。所謂「眉攢堆炭」，是在眉攢上用黑色的禿筆斜畫三條豐腴的短線條，斜而粗，看起來像是堆積的木炭。這樣勾畫，就把曹操臉譜的眉與眼，結合得距

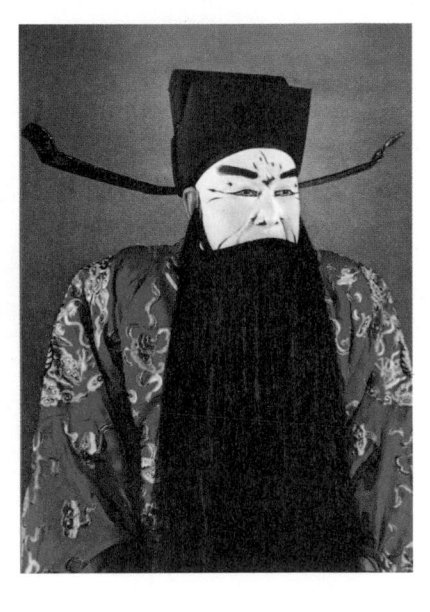

⊙《煮酒論英雄》郝壽臣飾曹操

離近了，從而顯示出阿瞞奸詐、孟德點疑的性格與神態。郝壽臣最早演戲，也是宗法黃派，如實地勾畫，隨着他藝術修養的進展，藝術見解的提高，他認識到表演曹操，不能只表現他奸詐點疑的一面，應當賦予曹操一個完整的形象，突出他是個大政治家、大軍事家、大文學家。地位是地位，性格是性格，曹操秉性多疑，處世善詐，逆鱗則狠，疾惡則殘，外寬內忌，自我解嘲，構成了曹操的複雜性格。郝壽臣這樣認識了曹操，自然對於傳統的臉譜產生評驚，評驚的結果，自己創出了獨有的曹操臉譜，那就是他的弟子袁世海以及現在大多數演員普遍勾畫的譜式。這個譜式的特點，是把「白抹」齊耳的格局，向上高展過耳，亮出較為寬闊的腦門，眉子的長度，並不入鬢，寬度加厚，眉端稍向上撇，在墨底子上再暈煙子，顯出毛茸茸的眉毛，眼睛還是細的，但不突出眼端的大

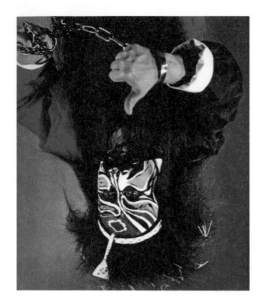

⊙《連環套》旦角扮出的臉子

在《連環套》這齣戲中，竇爾墩被擒，在戲台上戴上重枷、身穿重號衣，顯出被擒者的狼狽相，但仍顯出威風凜凜的樣子。

京劇臉譜多用於淨、丑二角。在《連環套》中，竇爾墩用的就是花臉的臉子。

臉譜的繪製也有講究，有「勾臉」和「揉臉」之分。勾臉多用於淨角，其圖案繁複，多用整臉、三塊瓦臉、十字門臉、碎花臉等。揉臉用手指蘸顏色塗抹於臉上，再加以勾畫，臉部膚色較為自然。小花臉用於丑角，多在鼻樑上塗一小塊白粉，稱「豆腐塊」，顯得滑稽有趣。

臉譜的色彩也十分講究，不同的顏色代表不同的性格。紅色表示忠勇正直，如關羽；黑色表示剛直，如包拯；白色表示奸詐，如曹操。臉譜以三種以上的顏色構成，色彩濃烈，對比強烈。

三害》。周處的臉譜，也是郝壽臣否定了傳統的譜式，而自己獨創的。周處最早勾紅花三塊瓦臉，戴豹變髯。「豹變髯」是特殊的髯口之一，與「劉唐髯」大同小異。「劉唐髯」是在黑髻上加兩縷紅髯，上襯紅耳毛子，紅髮鬆，以符「赤髮鬼劉唐」之號，這個髯口，只有劉唐專用，故曰「劉唐髯」。「豹變髯」是在黑髻上加紅髯兩絡，上襯黑髮鬆、紅耳毛子。最早演全部《應天球》，在周處打虎斬蛟、悔過自新之後，還有從陸機、陸雲讀書，成為一個忠烈殉國的名將，名列《碧血錄》中的情節，所以在「除三害」後，周處把豹變髯的兩絡紅髯和紅耳毛子摘掉，只戴黑滿，與「紅花三塊瓦」臉諧為一體，表現出他已是個改過自新、忠烈報國的正人君子，符合於「大人虎變，君子豹變」的說法。所以他勾紅三塊瓦臉譜，特製豹變髯以示其變。後來演全部《應天球》者，逐漸絕跡，只演「砸窰」一路

遇「打虎」「斬蛟」，易名《除三害》，周處已不是前後不同的形象，「豹變髯」亦絕跡於舞台。葉中定雖以此劇馳名一時，但只從「路遇」起，至「斬蛟」止，前面不帶「砸窰」，髯既不變，即以黑髻替代，臉譜也相應地改為紅腦門白臉膛的花臉格局。直至唐永常演出，仍宗葉譜。郝壽臣先後與言菊朋、高慶奎、馬連良排演此劇，前面恢復了「賜球」「砸窰」，後面仍不帶改過讀書，請纓殉國，當然也不必再戴豹變髯。排演之初，郝自己認為，若宗葉譜勾紅花臉戴黑紫，不只塑形不美，也有損於周處的情操。他從這兩方面考慮研究，先決定改黑紫為紫滿，加紫耳毛子，相應地創造出新型的周處臉譜，保留了紅三塊瓦格局的痕跡，腦門畫油紅，擴展眉攢為銀錠形，白色畫底，隨形以粉褪紅，表現周處一團正氣，素質是好的。紫色畫眉，符合鬚髮，旁襯綠色線條，象徵周處性格中的

蠻橫暴躁。下勾筆架式黑鼻窩，旁襯紫色細條，仍不脫離鬚髮系統。兩頰在白色中暈妃粉，象徵周處複雜性格中還有天真的一面。郝壽臣創造此譜，在恢宏大方，濃淡相宜的構圖中，把周處的複雜性格細緻地表現出來。直到現在，凡演周處者，無不宗法此譜。

《贈綈袍》的須賈臉譜，也是郝壽臣別出心裁創造出來的。須賈這個人物，最早不見於京劇。川劇的《跪門吃草》，由丑角扮演，實際是崑劇之「副」，紹劇之「二面」。晉劇的《跪門吃草》，雖由花臉扮演，臉譜卻是「白臉抹」的類型。自郝壽臣與高慶奎創排全部《贈綈袍》後，京劇舞台才出現了須賈這個人物形象。郝壽臣在青年三闖關東時，曾看過梆子名淨莊德貴的表演，銘記於懷，創排此劇，駕輕就熟，絕技畢呈。但在臉譜的勾畫上，郝壽臣認為「白臉抹」的譜

式未脫窠臼，不能演出須賈「這一個」人物的特色，他膽大心細地攝取了「八大拿」中羅四虎的油白三塊瓦，變武為文，眉瓦眼瓦，易粗獷為文秀，眉攢以犀利的筆鋒挑出梭形，下端雙點紅痣，全譜別無他色。最使人折服的是，眉瓦的環轉處，恰恰勾在面部眉毛的內雙角，鼻窩的仄細上棱，恰恰勾在面部的鼻翅；這兩個部位，都是肌肉最活動的地方，喜、怒、憂、思、悲、恐、驚的七情表演，特別清晰地呈現於臉譜之中，成為一副真正的「活臉譜」。但是知其譜而不知其如何勾法者，只能形似而不能神似。最顯明的例證：郝壽臣與高慶奎排此劇後，只在華樂戲院露演一場，即因意氣之爭，分道揚鑣，高慶奎轉聘李春恆承乏再演，不用說一切做，表遠不及郝之生動，就是這副臉譜，雖學郝的譜式，未得郝的勾畫之訣，等於把面具銜於口中，全劇頓失光彩，觀眾亦為之減。

謂予不信，現存兩幅劇照，一幅是高與郝的，

一幅是高與李的，同是贈袍的亮相，從臉上的

神氣就可以看出，高之表情，同樣地入木三分，

而郝、李之間，相差不可以道里計，郝之栩栩

如生與李之呆呆如塑，一望即辨。一九五四年，

郝派弟子袁世海與李和曾恢復此劇，彩排於中

國京劇院小禮堂，袁特請乃師親自為他勾畫此

譜，邊勾邊傳訣竅，所以袁演此劇，比他在十

餘年前與李盛藻合演於上海黃金戲院時，精彩

得多。彩排後，我與郝老及少春、盛章等同車

赴政協禮堂看《宋景詩》電影的預映，在車上，

我和郝老説：「這副須賈臉譜，您真是創絕

了。」郝問：「絕在何處？」我説：「妙在從臉

譜的部位上，做出了特別鮮明的喜怒哀樂的表

情。」郝老拈鬚大笑，繼而感慨繫之地説：「我

這齣戲，和高老慶只演過一場，可惜熟看我戲

的觀眾，印象都淡然了。難得您還記得這麼清

楚，真是我的知音，也是我這張臉譜的知音！」

《野豬林》《桃花村》《醉打山門》裡的魯智深臉

譜，也是郝壽臣獨創的。此譜雖與傳統譜式大

同小異，但是具體的各個部位，都與傳統不同。

傳統的魯智深臉譜，最早的見過何桂山的遺影

《醉打山門》，錢金福、侯喜瑞、范寶亭、孫盛

文等，全宗何譜，豐腴圓形的和尚眼瓦、棒槌

眉子，上額高畫紅色的舍利子，眉攢暈紅，上

畫小蝠，兩頰不暈妃粉，下勾大鼻窩，戴蓬頭

禪箍，掛黑一字。郝壽臣初演《醉打山門》時，

也是這樣勾法。後排新劇《桃花村》，為了符合

魯智深的性格和行動，創造了新的臉譜，眼瓦

改為上翹的魚形而通體仍圓，保留了和尚眼瓦

的法則，眉子改為孔雀眉，起筆上挑細尖，表

示孔雀的頭與頸，向上斜翹，隨筆鋒逐漸寬厚，

收筆成橢圓形，在水墨底上，點油黑斑點，表

示孔雀尾。《孔雀經》是佛門的一本經卷，魯智深勾和尚臉，用孔雀形組為眉的圖案，自然符合禪門本色。更生動的是，眉尖上挑，表現魯智深粗中有細的性格與不平則鳴的英雄氣概。上額仍畫紅色舍利子，象徵皈依佛門。眉攢暈妃粉，畫紅色小蝠，象徵其為血性男兒。鼻窩改畫筆架式，襯出闊大鼻頭，靠近鼻窩用細筆畫出幾撮鬍渣，表示初期剃度。頭上仍戴蓬頭禪箍，下改掛絲線交綴的短虯髯，帶「吊搭」。祖胸露腹，僧鞋僧襪。從臉譜到扮相，嶄然一新，活靈活現地塑造出一個憨厚直爽、剛強勇武的胖大和尚。今之演魯智深者，無不宗法此譜。

造，這些新的人物都有自己創新的臉譜，更是一個奇跡。例如，《荊軻傳》中荊軻的紫紅臉臉譜，《馬陵道》中龐涓的黃臉臉譜，《壇山谷》中鄧艾的油白臉譜，《串龍珠》中完顏龍的黃臉臉譜，以及與高慶奎合演《普天樂》中閻王的「花元寶」臉譜，都以他那獨到的匠心，創造出既符合人物性格、品質、特徵、年齡、身份而又富有美感的臉譜。這些臉譜，通過舞台上的實踐，已獲得廣大觀眾的認可與欣賞，直到現在，凡是演這些戲的演員，無不法宗郝派。郝派之所以成為郝派，臉譜上的創造，是一個不可等閒視之的重要組成部分。

郝壽臣以一度挑梁而不主張挑梁的花臉演員身份，卻排演許多新劇，已然是個奇跡。在每齣新劇中，都出現了新的人物，通過郝壽臣的塑

鉤奇探古一夢中

——收藏臉譜瑣記

物常聚於所好，好者聚而藏之。我談不上是個收藏家，而生平搜集的東西既廣且雜。雨花台石子、橄欖核雕刻工藝品、「面人湯」昆仲的面塑、戲曲表演藝術家的書畫扇面、戲曲畫頁、戲曲臉譜、唱片、說部，均在羅致搜求之內。其中搜求最力、匯集最多的，莫過於戲曲臉譜。

臉譜的愛好與搜求，是我對花臉藝術的偏愛所決定。我幼年看戲，即喜花臉；青年演戲，又唱花臉。花臉人物必須勾畫臉譜，由於自己時常在臉上勾畫，更引起我探討臉譜的來源與衍變及其藝術個性的興趣。從臉上的勾畫，轉移為紙上的臨摹，裝潢成頁，易於保存。

我從一九二五年起，就在台下臨摹過楊小樓、尚和玉、錢金福、許德義、范寶亭、郝壽臣、侯喜瑞、金少山等的臉譜。京劇以外，還臨摹過北崑侯益隆、郝振基、侯玉山、唐益貴、馬鳳彩、陶振江等的臉譜，山西梆子喬國瑞（太原獅子黑）、張玉璽（張家口獅子黑）、彥章黑、馬武黑、金鈴黑、杜佔奎、自來丑、李子建等的臉譜。最引興趣的是北崑《棋盤會》的鍾無鹽、山西梆子《美人圖》的醜姑娘等，雖是女性，也勾臉譜。鍾無鹽的譜式還因人而異，馬鳳彩勾蓮花胎，白雲生（演且角時）勾富貴相，陶振江勾絳桃品。山西梆子的鍾馗、荊軻、王彥章、徐延昭、專諸等譜式，又與京劇大相徑庭，開闊了眼界，誘發了鉤奇之慾。於是又函託摯友，代為搜集漢劇、秦腔、川劇、紹興大班等劇種的臉譜。

鉤奇之慾很容易引起探古之心。我的四祖父曾在清廷內務府任「引戲」之職。「引戲」是內廷

⊙ 金眼豹

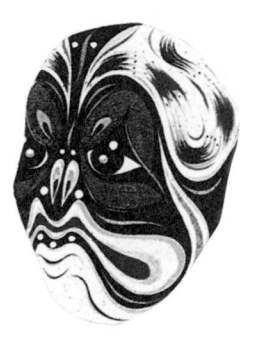

⊙ 無鹽

⊙ 五雲神

⊙ 蜘蛛精

⊙ 財神

⊙ 牛温

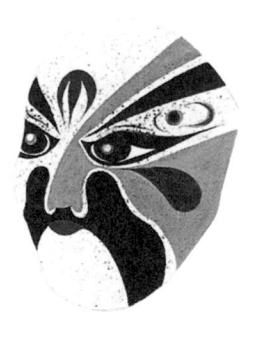

演戲時，先上來四位袍掛頂翎的官員，侍立戲台兩旁，戲演三齣，輪流換值。因而我四祖父曾看過許多民間沒有上演過的劇目。但由於職責所在，肅然鵠立，不敢移神觀賞，只是粗記輪廓。當我問到內廷劇目，有甚麼特殊的臉譜時，四祖父似乎是斥責地說：「小孩子懂得甚麼！老佛爺（指西太后）和皇上在看戲，誰還敢分神看臉譜！」我諾諾連聲，不敢再問。四祖父看我很尷尬，又慈祥地說：「我知道你喜歡搜集臉譜，只要你肯花錢，我找一找當年在宮裡當差的玉貴，他手裡存着些摹畫昇平署的臉譜，他肯出讓，你可以買來。」經過幾番恭懇，終於從玉貴的族侄家裡買到一包袱零縑碎簡的昇平署臉譜，按譜複製，保存起來。可惜玉貴已歿，不能詳詢他摹畫的經過以及每個劇目的演出情況。一九三○年，我組織「辛未社」票房於大翔鳳胡同，遍請前輩名宿，弦管試聲，欣

逢昔時宮裡唱老生的陳子田先生也來消遣，清唱之餘，談起他青年時期在內廷演戲的逸事。我趁此機緣，詢問玉貴所摹繪的昇平署臉譜。他喟然長歎地說：「玉貴師哥逝世六七年了。他唱花臉勾得好，太后把他從昇平署招來，經常和我們同台演戲。他是個有心人，宮裡獨有劇目的特殊臉譜以及供奉名角的精彩臉譜，他都摹畫下來。你得到的這批東西，算得上寶貝了！倘若他在世，他絕不會出手的。」此後，我不時詢問每個臉譜的來歷，十有八九，子田先生都能說得出來。

「曲徑通幽處，禪房花木深」，鈎奇探古，只有通過曲折的渠道，才能得到你所要搜求的珍品。從玉貴處買到昇平署臉譜之後，我又宛轉周折地經過前輩的指點，走訪了另一位姓李的南府太監，他是專唱崑曲的，藏有許多帶工尺

的單折冊子，有的冊子封面，畫有該劇主角的臉譜，繪法很精，絕大部分都是失傳的劇目。面對這些瑰寶，我豈肯交臂失之。借來臨摹，他是不肯撒手的。又經過輾轉斡旋，他才肯把畫有臉譜的封面賞給我，每面銀圓五枚，當時我限於經濟條件，只買到四頁，一頁是《風雲會》的趙匡胤，一頁是《燃燈記》的馬善，一頁是《蝶歸樓》的醫判，一頁是《桃花扇》的蘇昆生。過了些時，湊足了幾十元，再相繼買數頁，他卻靳而不與。再三懇請，他說：「這些冊子，是我的整個生命。撕去一個封頁，等於折斷我一條筋骨，我不能為幾塊洋錢，落個屍骨不全！」我想倍價以求，仍動搖不了他那堅決的意志，只得敗興而返。又過半年，再去訪他，人去樓空，他已歿於原籍，那些冊子，不知落於誰手。我憾於懷而露於意，咄咄書空，久不能釋。

師友見我癡嗜臉譜如魔附身，都暗中代我搜求，終於又得到一部《鐘球齋臉譜集》，售者王翁，不願自暴身份，代理人替他保密，守口如瓶，只透露了「供奉」二字。所畫臉譜共七十幀，唯多破碎，迷離不可辨識者二，實存六十八幀。鑒其譜式筆意古樸簡潔，知為同光故物，較玉貴所畫之昇平署臉譜，繁簡互異。於是理其破碎之跡，施碧研朱，珍重摹寫。其中較名貴者，如《未央天》之聞朗、《坐化》之魯智深、《射趙》之趙公明、《刺秦》之荊軻、《十面》之項羽、《觸天》之共工、《中庸解》之周處、《牡丹亭》之花判、《畫猴》之屠岸賈、《九焰山》之薛剛、《升仙記》之柳仙、《狀元閣》之馬武、《彤華宮》之火德真君、《刺虎》之卞莊、《疊花記》之護法、《定天山》之猩猩膽、《豔雲亭》之畢宏、《崑崙山》之護法金剛、《五嶽圖》之張奎、《鬧龍宮》之烏龍、《坎離山》之獼猴、《陰

陽橋》之溫天君、《借刀》之金奎、《興龍莊》之瘟神、《奪袍》之許褚、《伏猁》之猁怪、《渡海》之日月光明佛、《鬥牛宮》之奎木狼、《瘟癀陣》之呂岳、《小雷音》之揭諦神、《東天門》之山魈、《混元盒》之大鐵錨、《萬瑞朝天》之孔雀、《勸善金科》之鬼王、《錢塘龍戰》之螃蟹精等，揆其劇目，崑弋最多，京劇次之，梆子又次之。可惜當時未能親晤王翁，詳詢這些劇目的演出情況和臉譜的來歷。

我生平所搜集的臉譜，計有《偶虹室秘藏臉譜》四集，每集一百頁；《梆子臉譜二十絕》一冊，《無雙譜》一冊，《鐘球齋臉譜集》一冊，《昇平署臉譜》三百餘幀，《水滸》《封神》《三國》《西遊》臉譜扇面各一幅，其他零縑碎簡，未加整理者不計其數。可惜都在「十年浩劫」中，以「四舊」的罪名，全部抄走。唯有這部《鐘球齋臉譜集》發現於北京圖書館，我的弟子傅學斌曾轉摹一冊，請我鑒定，喜其不失矩矱，如見舊燕歸巢。回憶當年為了搜集臉譜，付出的人力財力與自己的勞動，渾如一場春夢。春夢婆娑中，安排了我這樣一個癡人。偶讀張岱序其《陶庵夢憶》云：「……昔有西陵腳夫，為人擔酒，失足破其甕，念無所償，癡坐佇想曰：『得是夢便好。』寒士鄉試中試，方赴鹿鳴宴，恍然猶意非真，自嚙其臂曰：『莫是夢否？』一夢耳！唯恐其非夢，又唯恐其是夢，其為癡人則一也。」我對於臉譜的搜集與散佚，至今思之，真所謂「癡人面前，不得說夢」了。

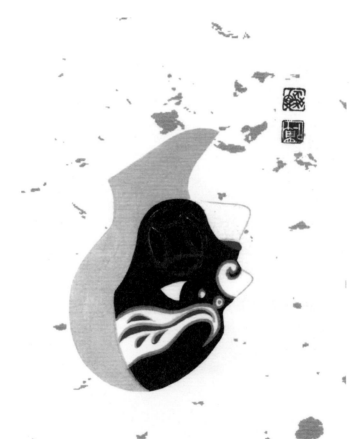

⊙
共
工

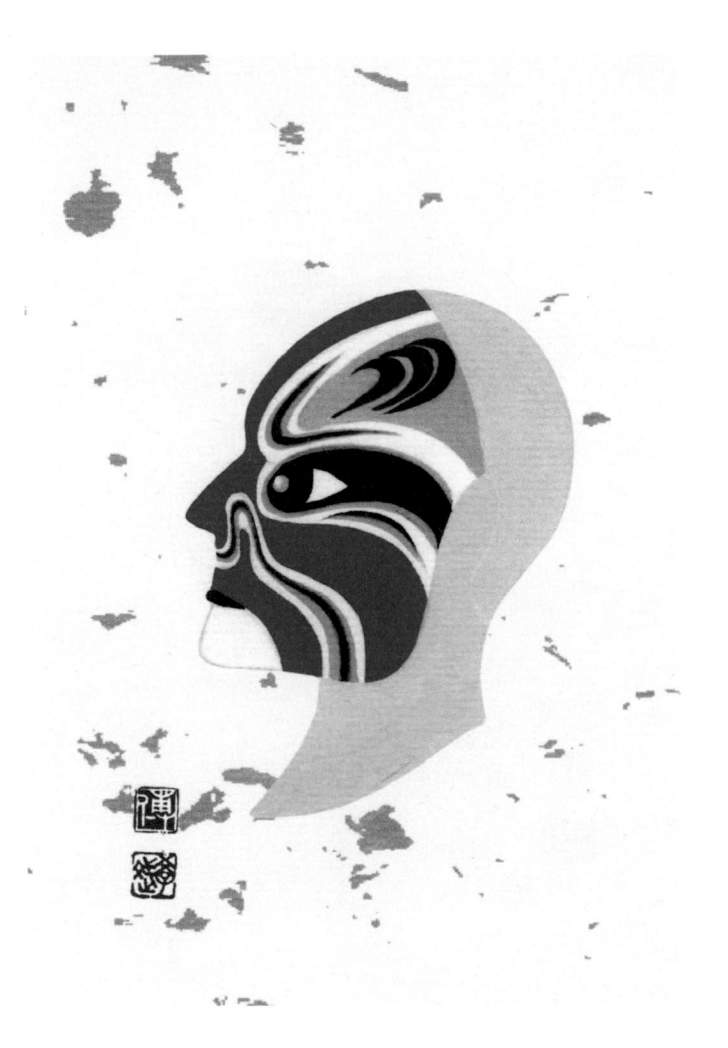

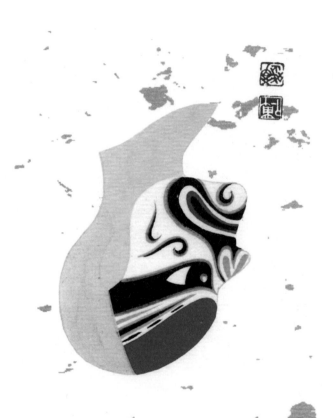

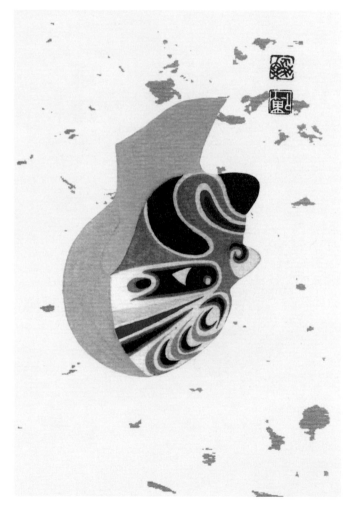

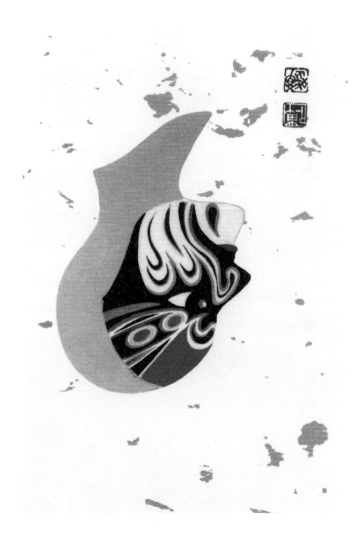

⊙沐英

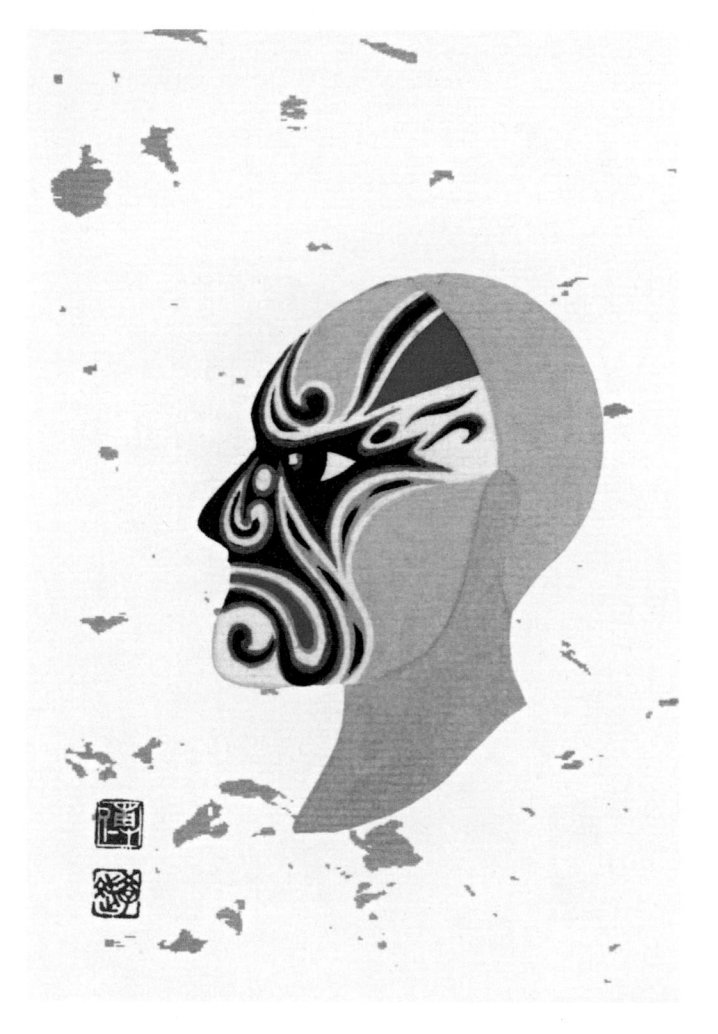

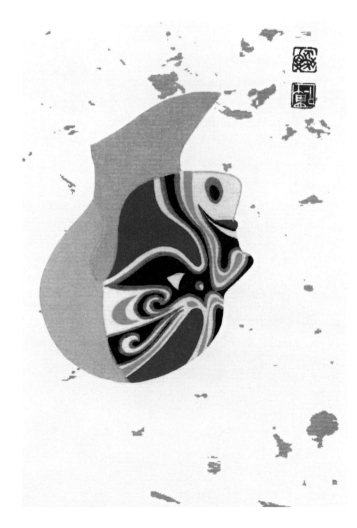

⊙
張
奎

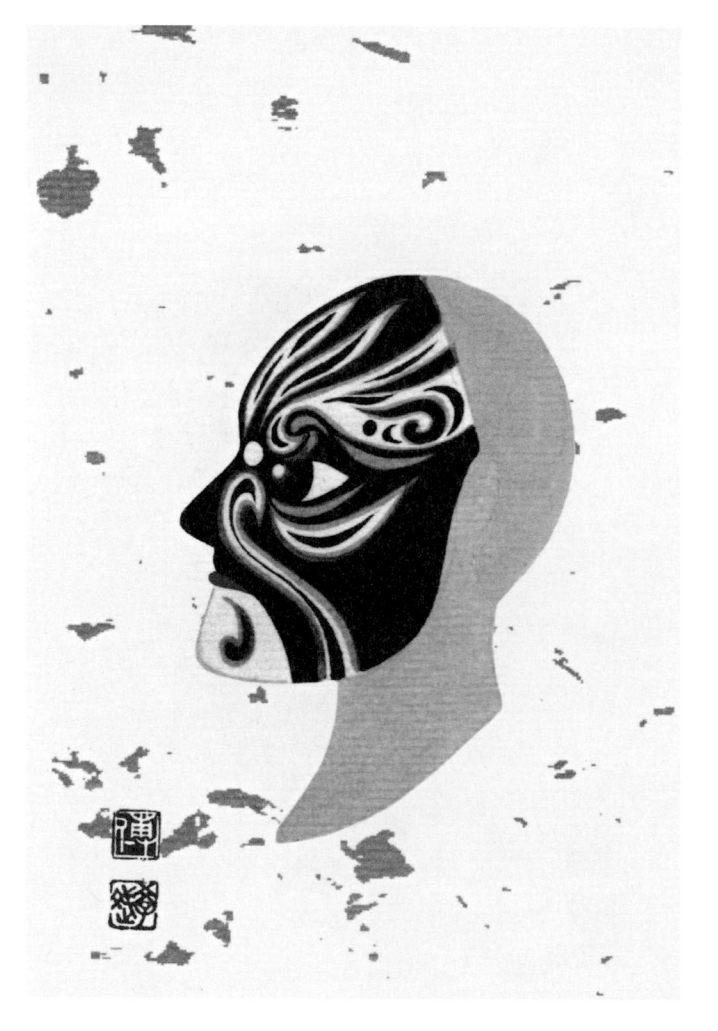

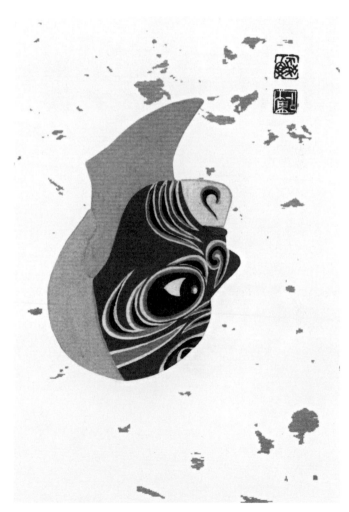

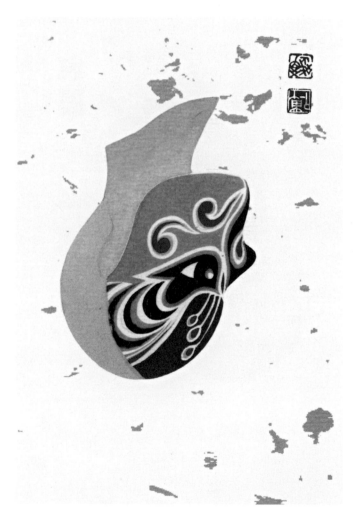

中影一豆莉壽豆

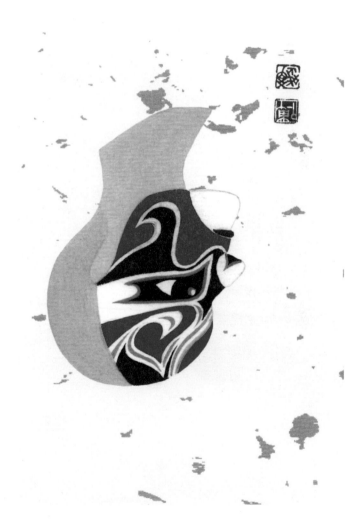

⊙
鬥
越
椒

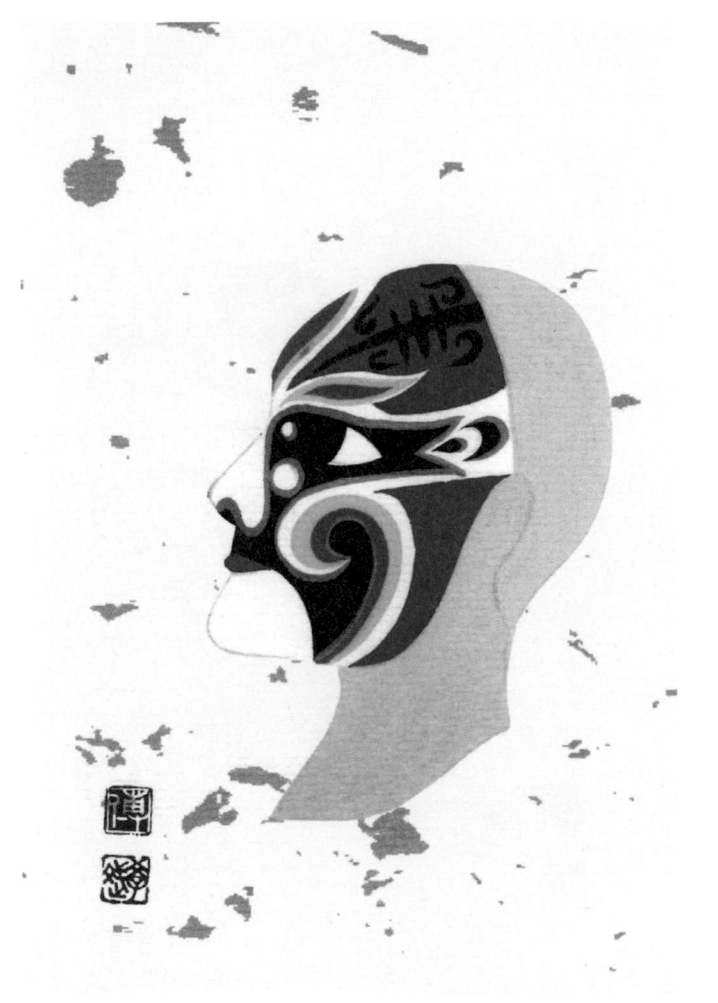

曾詠聰「十一」詩選

一九二五年，我開始搜集臉譜，在獲得的「昇平署」遺稿中，有一組「十盜」臉譜，單頁為圖，順列如下：

《盜魂鈴》之豬八戒

《盜玉燭》之撲燈蛾

《盜葫蘆》之孟良

《盜天書》之蛋子僧

《盜御馬》之竇爾敦

《盜金丹》之孫悟空

《盜魂瓶》之馮茂

《盜骨殖》之焦贊

《盜紅綃》之崑崙奴

《盜合歡袍》之色空

這十個臉譜之中，只有《盜魂鈴》的豬八戒，標明為譚鑫培譜；《盜葫蘆》的孟良，標明為金秀

山譜；《盜御馬》的竇爾敦，標明為錢金福譜；《盜金丹》的孫悟空，標明為張淇林譜；《盜骨殖》的焦贊，標明為李連仲譜。其他五譜，均未注明，而其劇亦多絕跡於舞台。為了探索這些臉譜的來源，曾請我四祖父介紹該譜之繪製者玉貴，講述摹繪的經過。遺憾的是，玉貴已死。一九三〇年，我組織「辛未社」票房於大翔鳳，遍請前輩名宿，弦管試聲。欣逢太后宮唱老生的陳子田先生，常來消遣。清唱之餘，談起他青年時期在西太后面前的逸事，多為外間罕聞。私念幸遇龜年，正好解十譜之疑。便用了兩天時間，把這「十盜」臉譜，摹畫在扇面上；既便攜帶，兼保原稿。

子田先生看到這個扇面，凝視者久，感慨縈之地唱起《彈詞》裡的「今日個知音喜遇知音在，這相逢異哉，憑相投快哉」。接着就喁然明

長歎地說：「這是我師哥玉貴的稿子。他死了有六七年了。我這位師哥是個有心人，他唱花臉兼武丑，因為勾臉勾得好，太后把他從昇平署召到太后宮，經常和我們同台演戲。他嗓子不大好，唱不了甚麼正角，可是來個邊沿沿的，臉譜不但勾得精，勾得細，還能摹畫錢寶峰、慶春圃、金秀山、黃潤甫、錢金福的譜式。這十個臉譜，我都在台上見過，都畫得對。是怎麼得來的？」我把我四祖父從玉貴手中買得，又轉贈於我的始末說個詳細。子田先生鄭重地把扇面摺疊起來，諄諄囑告：「好好保存，這是寶貝！」

據子田先生談：

《盜魂鈴》豬八戒的臉譜，確是譚鑫培當年在宮裡演這齣戲時在臉上勾畫的形式。鑫培反串此

○翁偶虹手繪「十盜」臉譜——豬八戒

劇，是西太后藉機為難他，哪知他聰明過人，在戲裡學唱大老闆（程長庚）、余三勝、張二奎和梆子名家老達子紅、銅騾子、鐵馬諸般腔調，惟妙惟肖，西太后賞賜有加。此戲以雜唱為主，所以不戴「豬拱嘴」，只在臉上畫出豬八戒的形象。另外在僧帽左右扦搭兩個「尖紗」翅子，裝作「豬耳朵」。鑫培不常演勾臉戲，懶於勾臉。

在宮裡每演此劇，即請玉貴給他勾畫。玉貴以細緻的筆鋒，用黑白兩色，褪暈水墨，勾畫得嘴拱眼笑，堪稱一絕。可能是他的得意之筆，故而記畫下來。

《盜玉燭》撲燈蛾的臉譜，是內學一位姓劉的勾的。這是一齣崑曲，宮外沒人演過。撲燈蛾是蛾子化身，花臉扮演。臉譜以銀色做「瓢子」，眼瓦下緣，歧分兩岔，畫出蛾翅。用油紅畫秦椒眉子，眉篡兩「點」相聚，上畫雙鬚，形成飛蛾的形象。這個戲全本叫《玉燭記》，單演此折，叫《盜玉燭》。演的是一個窮書生貧而苦學，夜間籌火讀書，偶有飛蛾撲來，他便輕輕地揮去，免蛾投火。他這種善良的心靈，感動了一個飛蛾精，為他盜來光明佛的萬年玉燭，窮書生賴以奮讀，最後一舉成名。

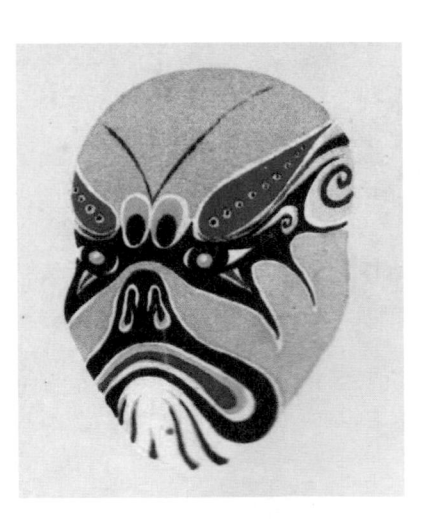

⊙翁偶虹手繪「十盜」臉譜──撲燈蛾

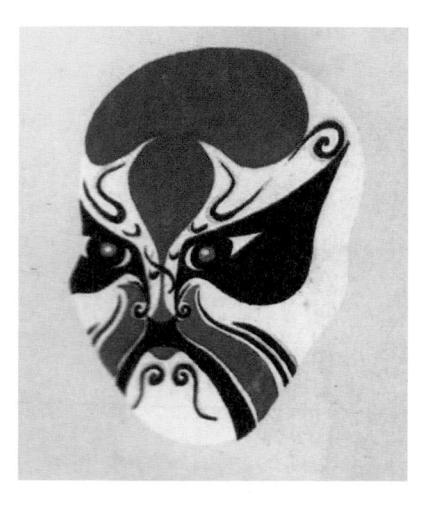

⊙ 翁偶虹手繪「十盜」臉譜──孟良

《盜葫蘆》孟良臉譜，是金秀山在《五本雁門關》裡勾畫的。《盜葫蘆》是孟良的正戲，有兩場「走邊」，也唱二黃散板，很像《盜御馬》的竇爾敦。金秀山當年在宮中演此，極得西太后的賞識。秀山勾臉，向不精細，唯有在宮裡演出，必要細畫精描，因為西太后是最講究臉譜的。秀山很自負他勾的這個孟良臉譜，他曾說：這個臉兒，不同於《穆柯寨》《紅羊洞》。為了表示孟良盜葫蘆的機智，必須用「智慧紋」勾出眉子，用「轉心筆」勾出鼻窩。

《盜天書》也是一齣崑曲，全本叫《貝州城》，取材於《平妖傳》。蛋子僧在戲裡叫「蛋子和尚」，是前部的主要人物。宮裡最早演過全本，

⊙ 翁偶虹手繪「十盜」臉譜──蛋子僧

後來只傳了《盜天書》。分為「頭盜袁公法」「二盜袁公法」「三盜袁公法」，都是蛋子和尚的正戲，由武花臉扮演。這個臉譜，勾起來很煩瑣，先要定好「眉子」「眼瓦」「嘴岔」的部位，然後在臉蛋和腦門上，用綠裡套白，白裡點黑三種顏色，畫出碎石塊形，再用油白套着這些碎石塊點子，填出油白瓢子。眉攢處還要用紅筆點出九個「戒疤」，表示他是和尚。他之所以畫石塊點子，據戲裡介紹，他是從石頭裡生出來的。

《盜御馬》竇爾敦臉譜，是錢金福的譜式：錢金福善於勾臉，在宮裡演出，勾畫尤精。這個臉譜，在眼瓦界畫的白條裡，還用「老紅」「水墨」重套兩色。紅鼻窩上下，又襯「水墨」行紋。眉翅上畫「護手鈎」，眉攢處畫敞翅的立蝠兒。處處求工細，筆筆見鋒芒，就是為了討西太后的

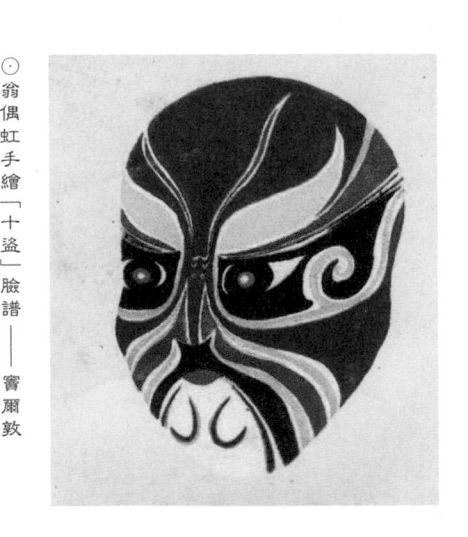

⊙ 翁偶虹手繪「十盜」臉譜——竇爾敦

喜歡。玉貴有眼力，把錢金福除在宮內演戲，銳意勾下來，因為他知道錢金福這個臉譜摹畫下此。一般的演出，是不會這樣工細的。

《盜金丹》是《安天會》的一折（即現在演出的《鬧天宮》裡「盜丹」一場），沒有單演的。當年只有張淇林在宮中演出。楊小樓後學此劇

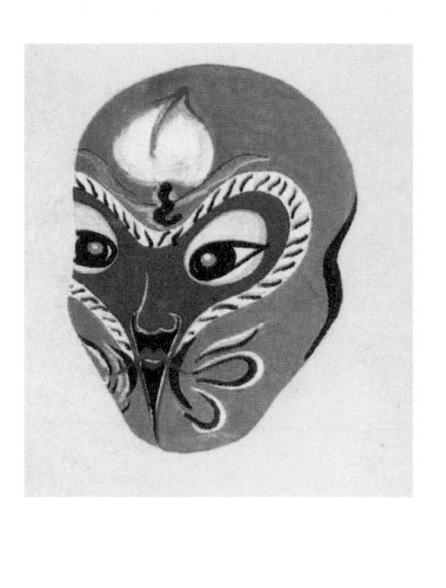

《鼎峙春秋》《昇平寶筏》《昭代簫韶》《忠義璇圖》外，還演過《鐵旗陣》《混元盒》和《盛世鴻圖》，都是崑弋本子。《盛世鴻圖》演的是宋太祖三下南唐，主要人物有曹彬、劉金定等。南唐妖道，以幻術困傷宋將，是一齣十足迷信的傳奇。《盜魂瓶》一折，就是南唐妖道余洪攝取劉金定的魂魄，封於瓶內，劉金定昏睡如死，

於張，演出很晚。張淇林勾畫的孫悟空臉譜，是在本來的面龐上，先用白筆畫出心字形的輪廓，留出眼圈的部位，然後填紅瓢子，腦門畫桃，不畫七星紋，保持了傳統的譜式。

《盜魂瓶》也是一齣崑曲，主角是馮茂，出於全本《盛世鴻圖》。最早宮裡，除演四大傳奇

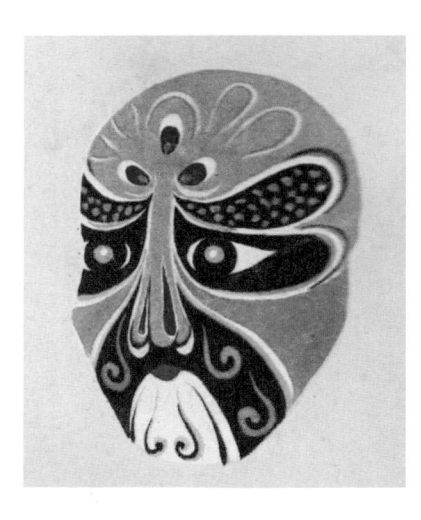

他的師弟馮茂，也學過法術，隻身盜來魂瓶，劉金定轉危為安。馮茂是走矮子的武丑，但是要勾大臉，掛紅蚪髯。這個臉譜，是玉貴演此劇時，自己在臉上勾畫的。腦門上先畫出「五雲三痣」，然後填金，象徵他是個得道的術士，眉峰眼角，向上尖逗，象徵他是個毅力堅強的健者。

《盜骨殖》焦贊臉譜，是李連仲演《紅羊洞》時勾畫的。李連仲在宮裡不大演架子花，專應武花臉，常和李燕雲合演《朝金頂》《煙火棍》等劇。因為他勾畫的焦贊臉譜，笑容可掬，西太后非常喜歡。後台執事迎合上意，凡是焦贊角色都派李連仲承應，所以《紅羊洞》裡的焦贊，也輪到他的身上。不過，這個臉譜，勾得卻不喜興，主要是他勾畫的眉子，改用「犄角眉」，不用「柳葉眉」，鼻窩子內逗而不外敞，形象上

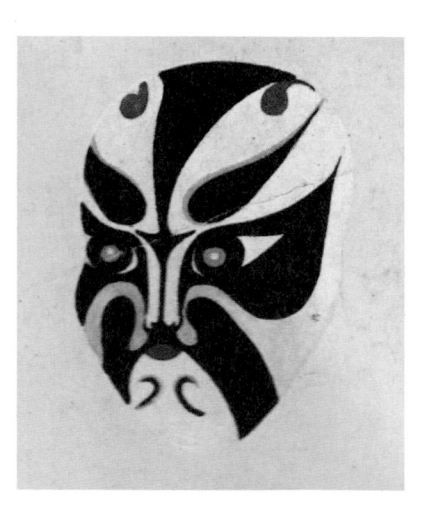

⊙翁偶虹手繪「十盜」臉譜——焦贊

就笑不出來了。西太后看他如此勾法，惱而又疑，命人垂詢，李連仲回答説：《紅羊洞》的焦贊，犯了牛脖子的犟脾氣，不能勾笑臉，他惱怒楊元帥單派孟良盜骨，居然不守軍紀，跟蹤私下北番，又在紅羊洞外戲嚇孟良，以致孟良失手誤殺，而又愧恨自刎，最後釀成「三星歸位」的悲痛結局。窮根溯源，責在焦贊。他在這齣戲裡的臉譜，應當勾「犄角的眉子」表示其犟，「內逗的鼻窩」，表示其怨，這是我老師的傳授，不敢逾越規矩。西太后聞奏，轉惱為喜，破例加了個「勾臉」賞。玉貴摹畫此譜，可能也是有意識地記載這段故事。

《盜紅綃》也是一齣崑曲，宮裡從前演過全本《紅綃記》，《盜綃》是其中的一折。全本最後郭子儀雲端見王母，賜福增壽，所以又叫《富貴壽考》。後來不演全部，有時單演《青門》，稱

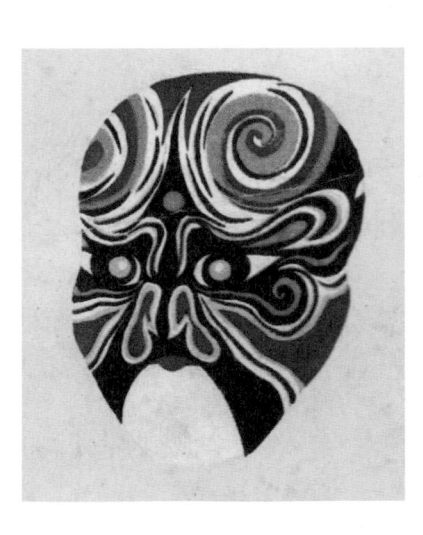

為「十門角色」。崑崙奴是《盜綃》一折裡的主角，有成套的曲子，成套的身段。臉譜要勾畫出風雲之象，筆法不能呆板。眉子套用黑、白、紅、金四色，上矗腦門。眼瓦回環如波，鼻窩崢嶸如石，襯出紅色「瓢子」。整個結構，又像一隻大蝠兒。此譜最不好勾，玉貴從未演此，可能是摹自名家。

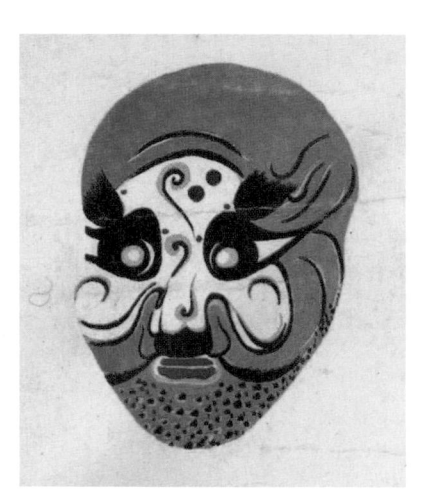

⊙翁偶虹手繪「十盜」臉譜──色空

《盜合歡袍》也是一齣崑曲，全本叫《盜袍記》，宮裡也多年不演全本了，只留下一折《盜袍》。主角是武丑扮演的色空和尚。臉譜勾「倒元寶」，畫短眉，眉攢中畫雙痣雙紋，象徵他是個行邪而心正的人。下巴上滿點鬍茬子，表示他正在薙鬚即茁的壯年時代。據說這齣戲的劇情很有味道，色空的師父火蓮和尚是個不法的淫僧，他用一種麻醉藥熏製了一件合歡袍，誆騙拜佛的婦女，以袍覆之，即失身於火蓮。色空久忿其師之惡，偶遇機會，他用詼諧的語言，機智的手段，盜走了他師父的合歡袍，使之自陷於法。戲是一齣文戲，沒有開打。但是，色空盜合歡袍的時候，必須有出色的武功。

子田晚年，老驥伏櫪，壯心未已，曾挑班演《彈詞》《華容道》雙齣於哈爾飛劇院，不甚得意，隨即退隱，不問劇事。在他的印象裡，「十盜」

臉譜，只有《盜魂鈴》之豬八戒、《盜葫蘆》之孟良、《盜御馬》之寶爾敦、《盜金丹》之孫悟空、《盜骨殖》之焦贊，尚傳於世，餘者已絕。殊不知尚小雲曾排演《紅綃》，以侯喜瑞、范寶亭飾崑崙奴。後又傳於富連成「世」字科的李世芳，由袁世海演崑崙奴，易名為《崑崙劍俠傳》。然已改用粘鬚，臉譜非復舊觀。《盜魂瓶》則於韓世昌主演的崑弋班中，曾見許金修演之，臉譜尚具典型。只《盜玉燭》《盜天書》《盜合歡袍》三劇，確成絕響，臉譜也無由得見了。

劇中之盜，多半是名雖邪而行則正。此「十盜」臉譜中，出於正義者如《盜紅綃》之崑崙奴、《盜合歡袍》之色空，《盜玉燭》之撲燈蛾；出於對敵鬥爭者如《盜葫蘆》之孟良，《盜魂鈴》之豬八戒，《盜御馬》之寶爾敦，《盜魂瓶》之馮茂；

出於反抗者如《盜金丹》之孫悟空；出於不甘人下者如《盜天書》之蛋子僧，《盜骨殖》之焦贊。此十人者，行動雖不光明，胸襟卻還磊落，所謂「盜亦有道」，未可厚豐。默念玉貴當年，或秉此意而畫此。

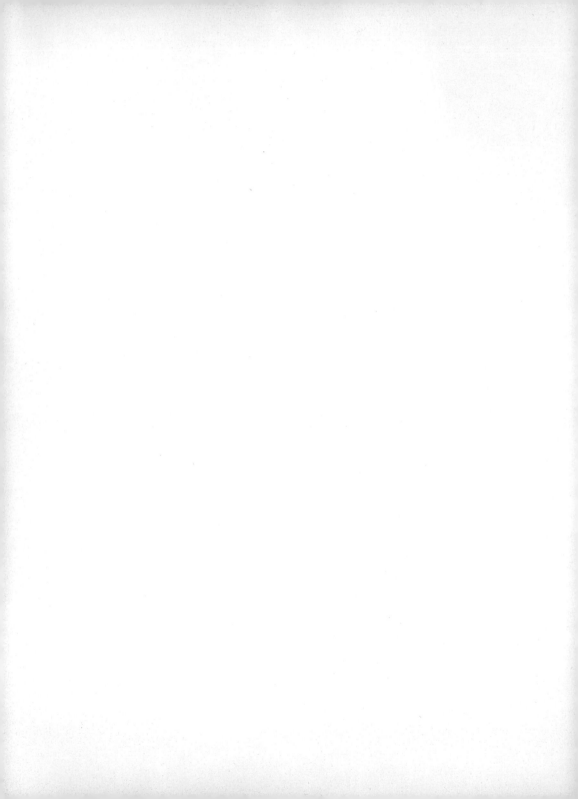

戲曲臉譜上的龍

龍在中國是最尊貴的象徵，也是美學的驕子，藝術的寵兒。國際朋友，常以龍種讚美中國的人和物，主要是因為封建時代，稱至尊無上的帝王為龍，《易·乾》上說「龍飛在天」比喻帝王即位。由帝王而及於百官，喻升官也叫「龍飛」，傳咸《贈何劭、王濟》詩：「吾兄既鳳翔，王子乘龍飛。」吾兄指何劭，王子指王濟，比喻他倆都升了官。才能優異的人也稱龍，《南史·王僧虔傳》：「於時王家門中，優者龍鳳，劣者虎豹。」龍既然如此尊貴，所以美學的著作，藝術品的裝飾，常用龍紋、龍形、龍采、龍貌、龍神、龍聲……誇張地形容，絢麗地雕畫，不一畫龍，舉不勝舉。

戲曲植根於封建時代，劇目都是封建時代的故事，龍的圖案，自然顯著於服裝、道具之上，如「蟒」「靠」無不繡龍，箭衣、馬褂，也有「龍箭」和「團龍馬褂」。所謂「蟒」，就是繡龍的袍，原稱「蟒袍」。不過，歷史的真跡，只有帝王才能穿繡龍的袍，文武百官的朝服，是以「黼子」上的圖案，劃分品級，文禽武獸，並沒有龍。戲曲人物，從美學的觀點出發，誇張地輝煌他們的服裝，品級高的也穿繡龍的袍。但恪於君臣之分，不敢稱為「龍袍」，代以「蟒」字。又以「五爪為龍，四爪為蟒」，在圖案中稍作區別。其實龍的形象，是古代人民從美的想像中創造出來的。蟒原有固定的形象，最明顯處是蟒與蛇同，並沒有「張牙舞爪」的爪。由於人民的想像，把蟒也龍化了。從「蟒」而及於「靠」，及於箭衣、馬褂，都有龍的圖案。甚至「以一當十」的兵卒侍從，也都龍化，稱為「龍套」。其他，如盔頭、道具、把子，凡夠得上龍化的，也採用了龍的形象如「大額子」「紫金冠」夫子盔「大鎧」「草王冠」等，都以具體而微的龍

⊙ 翁偶虹手繪「龍形」臉譜
《斬黃袍》中的趙匡胤

形，飾美結構；「龍頭拐杖」「青龍刀」「盤龍槍」「宮燈」「儀仗」「紫金棍」等，也都雕畫龍形，以示威美。

服裝、把子、盔頭、道具之外，淨角勾畫的臉譜上，也從臉譜藝術的性能中，勾畫出不同形式的龍。臉譜藝術具有五性：說明性、象徵性、評議性、性格性、象形性。根據人物的膚色、性格、品行、特長而予以說明、評議、象徵、象形。所以有些人物，在臉譜上就出現了龍的形象。

屬於象徵性的

形象。

是以「草龍」的圖案，象徵帝王，如《龍虎鬥》《斬黃袍》的趙匡胤，雖是生角，卻也勾臉，勾的是紅色整臉，細仄眼窩。轉心眉子，在眉子

下面的白色眉翅之間，右邊畫一個紅色的「草龍」，左邊畫一個黑色的「草龍」。「草龍」的圖案，簡單飄逸，並不是繁細烜赫的龍形。用這個簡單的「草龍」，象徵趙匡胤是個帝王。

「草」是書法中「行草」之「草」，說明這種龍形的特殊身份。

但是陳橋兵變，黃袍加身的趙匡胤，是以篡位奪權的手段而稱帝，故以右邊的紅色「草龍」，象徵他有帝王之尊；左邊的黑色「草龍」，象徵他有篡位之嫌，這就是臉譜藝術的評議性，褒中寓貶，以別邪正。在《斬黃袍》劇中，還有趙匡胤的盟弟鄭子明。鄭子明位封北平王，並非皇帝，但是他的臉譜也在左眉之位，勾畫一個藍色的「草龍」，這是因為鄭子明原是天上的蒼龍化身，下界來輔佐趙匡胤取得天下的。所以用藍色的「草龍」，象徵他是蒼龍化身，唱詞中有「適才天鼓響一聲，上天歸位老蒼龍」。臉譜

上勾畫藍色「草龍」，正是形象地象徵鄭子明之特殊身份。

戲曲中不只帝王的臉譜，可以用龍象徵，有問鼎野心而稱王位的也可以用龍象徵。京劇《飛虎山》的李克用，勾紅色「六分臉」，在右額上也畫紅色「草龍」，象徵他是沙陀國王而懷有奪帝之心。漢劇《珠簾寨》的李克用臉譜，左邊眼窩，結構為「草龍」圖案，既象徵他是王位，同時也象徵他眇一目，有「獨眼龍」之號。右邊眉子，畫一隻斂翅「龍蜂」圖案，象徵他暫斂毒蜂之翅，包藏奪帝之心，這也是象徵性與評議性兩相結合的藝術手法。現在常演的《鎖五龍》，只是全部鎖五龍中的一場——斬單雄信，單雄信並不是五龍之內的人物。所謂五龍是五路起義而自稱王位的首領，即夏明王寶建德，洛陽王王世充，白御王高談聖，宋義王孟海公，

⊙ 翁偶虹手繪「龍形」臉譜
《斬黃袍》中的鄭子明

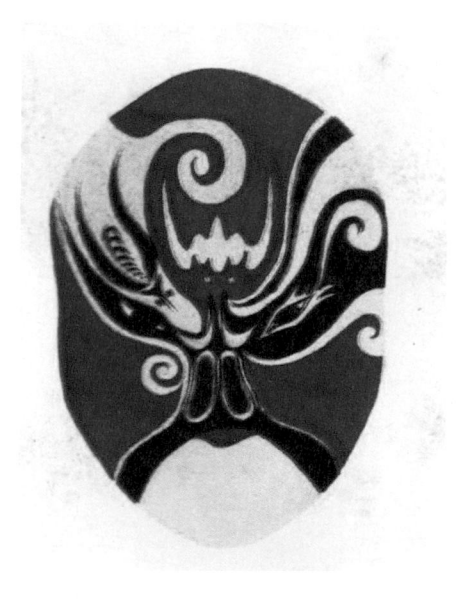

⊙ 翁偶虹手繪「龍形」臉譜
漢劇《珠簾寨》中的李克用

南陽王朱燦。他們被李世民一一擒獲，故全劇叫《鎖五龍》。單雄信是王世充的妹丈，驍勇善戰，又與李世民營下的瓦崗寨英雄有恩怨有矛盾，因而突出他的地位，成為全劇主角。今之演者，摘出一折，不勾臉，致使聽眾摸不着來龍去脈。五龍中有的生扮，不勾臉，勾臉的只有白御王高談聖在紅色花臉的正額上，用黃色畫「草龍」圖案，既象徵了他的個人身份，也象徵了五龍的集體身份。同樣的手法，如京劇的《五龍二虎�彥章》，紹劇的《五龍會》，都是以五代王位之一的郭威，在紅色或金色的臉譜正額上，勾畫「草龍」，以概其餘。

屬於說明性的

是人物本身為龍，但不畫龍形、龍而人化，只在臉譜正額上勾畫「草龍」，說明他本身就是個龍，如《水簾洞》的四海龍王：東海龍王敖廣，勾銀色或油白色老三塊瓦臉，額上畫紅色「草龍」；南海龍王敖欽，勾紫色三塊瓦臉，額上畫黃色「草龍」；西海龍王敖閏，勾藍色三塊瓦臉，額上畫銀色「草龍」；北海龍王敖順，勾綠色三塊瓦臉，額上畫金色「草龍」，人各一色，既說明是龍，又顯示出互相襯映之美的藝術效果。

屬於性格性的

是人物非龍而有龍的性格，如《封神天榜》的黃龍真人，他本身並非是龍，性格中卻有風雲的氣質，行動上也有飛騰的本領，他能降龍、役龍、馴龍，自稱黃龍真人。所以他勾畫的臉譜，主色用黃，在黃色上勾畫雲水之文，顯示出龍的性格。又如《九回瀾》的白龍禪師，雖身入

⊙ 翁偶虹手繪「龍形」臉譜
崑曲《封神天榜》中的黃龍真人

⊙ 翁偶虹手繪「龍形」臉譜
崑曲《九回瀾》中的白龍禪師

空門，仍具有龍的性格，而且法力無邊，能升能隱，能小能大，升則飛騰於宇宙之間，隱則潛伏於波濤之內，自稱白龍禪師。所以他的臉譜，以白為主色，結構為「僧道臉」的格局，而於眉、額之間，以碎墨點畫龍斑，眉上畫龍角，鼻旁畫龍鬚，顯示出龍的性格。

屬於象形性的

是以龍的頭部形象，組織成象形的圖案，整個畫在臉上，使觀眾一望而知其為龍。如《鬧天宮》的青龍，用淡藍色為主色，表現青龍之青，並用紅、妃、黑、白、金等色，突出龍角、龍眉、龍齒、龍鬚、龍鼻、龍額，在龍的象形臉譜中，是最繁細的一個。再如《華光鬧龍宮》的烏龍，以黑色為主色，表示烏龍之烏，而用金色圖額，以襯出斑駁的三點龍眉，峭立的三岔龍目；下

法，把臉譜組織成龍頭的構圖。

額也畫金色，以襯出白色的龍鼻與龍鬚，構圖雖簡而古樸可喜。此譜予得於「鐘球齋」，視為瑰寶。再如《哪吒鬧海》的龍太子，則用深藍色為主色，表現他深藏海底，因哪吒鬧海，不堪其擾，現身出水，抵禦哪吒。整個臉譜的構圖，也是突出龍頭的各個部位。再如《攻潼關》的龍鬚虎，以綠色為主色，表現其為龍種，但又有虎的形態，整個構圖，在突出龍頭的形象之中，於額間畫虎紋，口外畫虎齒；眼上畫龍角，鼻旁畫龍鬚，這是一個龍虎形象互相媲美的特殊臉譜，現在《攻潼關》劇已失傳，此譜能勾畫者，亦不多矣。這種象形的龍的臉譜，神話戲中所在多有。如《龍女牧羊》裡的錢塘君，《遵花塘》裡的火龍（此劇又名《拿火龍》、《慶安瀾》），《混元盒》裡的六金龍（二十八宿之一），《高亮趕水》裡的黑龍精，都是用象形的藝術手

⊙ 翁偶虹手繪「龍形」臉譜
《鬧天宮》中的青龍

⊙ 翁偶虹手繪「龍形」臉譜
《華光閙龍宮》中的烏龍

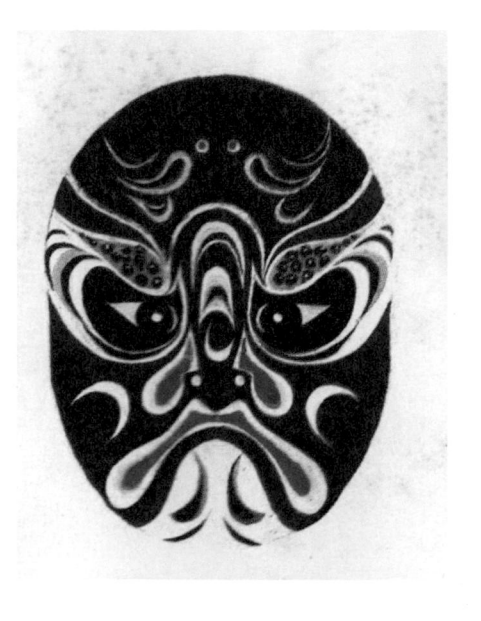

⊙ 翁偶虹手繪「龍形」臉譜
《哪吒鬧海》中的龍太子

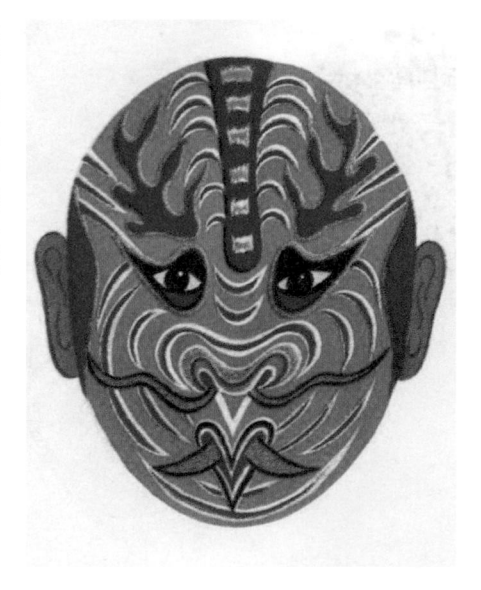

⊙ 翁偶虹手繪「龍形」臉譜
《攻潼關》中的龍鬚虎

屬於龍的支派的象形臉譜

龍在服裝上既可同化於蟒，在臉譜上也可同化於蛟。蛟龍連詞，約定俗成。所以戲曲裡蛟的臉譜，也屬於龍的支派，如《蜃中樓》裡的蛟精，以白色為主色，頰旁用灰色襯出黑、綠斑駁的碎紋，口中突出長牙，也是取象於龍而略加區別的。他如《西遊記》中的獨角蛟，《二十八宿》中的角木蛟，臉譜構圖雖與蛟精繁簡有異，而取法於龍的象形，卻是一致的。

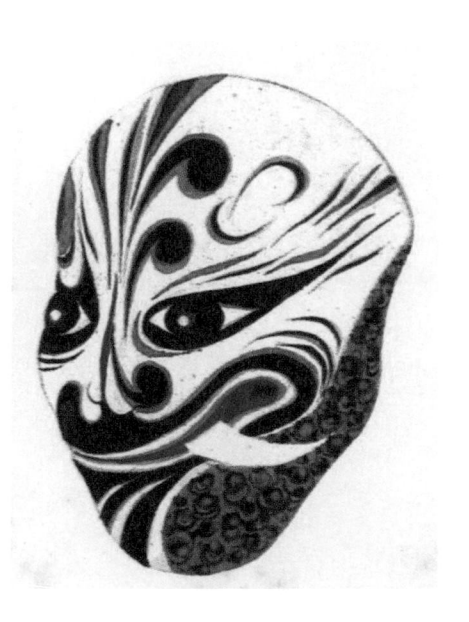

⊙ 翁偶虹手繪「龍形」臉譜
《蜃中樓》中的蛟精

是集《天人聲聲》由印影

中國戲曲，粉墨登場，元明已然，至清代而蔚
為大觀。迄今統計，中國戲曲，約有三百六十
餘種，每個劇種裡的淨、丑兩行，以及生、旦、
老旦各行，都有風格不同的臉譜。隨着時代
的衍變，劇種的浮沉，臉譜失傳者極多。尤其
是京劇、崑曲、秦腔的臉譜，發展時如雨後春
筍，衰落時如霜後秋葉。有識之士，及時搜羅
摹畫，志在保存國粹，不致泯滅，用心良苦。
在半個世紀以前，能以堅韌的毅力，匯集彩印
而行於世者，當數吾友張笑俠君編纂之《臉譜
大全》。

一九三六年，笑俠創辦戲曲研究社，出版戲劇
圖書，計有舊本《失街亭》、昇平署劇十二齣
總名《天保九如》《國劇韻典》《國劇場面圖解》
《名伶世系表》《相聲集》《淨角臉譜掛屏》《丑
角臉譜掛屏》及臉譜月份牌、臉譜扇面、臉譜

賀年片等十數種。當時我正專心致志地研究臉
譜，或搜集舊譜而槽藏，或觀摩演出而摹畫，
癖且不諱，狂固難辭。笑俠曾再三敦請，出予
所藏，匯印問世。我認為中國戲曲劇種既多，
臉譜之繁，浩如海錯，盡收鐵網固非尺寸時晷
之功，而累積奚囊亦當付經緯春秋之力，揚一
蠹必貽笑於大方，錄寸得又愧怍於夙願，遲遲
未應。笑俠亦諒予之苦衷，乃請予轉薦同道，
繪製所知，陸續出版。予嘉其誠，乃語吾友汪
鑫福君，代畫臉譜月份牌，張地山君代畫臉譜
掛屏，既得眾賞，亦復贏利。笑俠又思擴展範
圍，盡地山君所能者，分門別類繪製京劇淨、
丑臉譜，崑曲淨、丑臉譜，秦腔淨、丑臉譜共
一千零八幅，命名曰《臉譜大全》，於一九三八
年三月十五日出版。書分三種：特種玉版宣紙
精裱三冊為一匣，售價六十元；甲種夾貢紙線
裝三冊為一函，售價二十四元；乙種貢川紙線

裝二冊為一函，售價十八元。為揄揚計，更請戲曲評論家徐凌霄（凌霄漢閣主）、劇曲表演藝術家程硯秋、臧嵐光分題書籤，並廣徵當代戲曲表演藝術家楊小樓、余叔岩、梅蘭芳、尚小雲、荀慧生、金少山、郝壽臣、侯喜瑞、郝振基、侯益隆等襄以題詞，懿歟盛哉！大全宜矣。書雖石印，工本亦高，工本高則書價昂。購者固多，然未普及。幾易滄桑，存者已鮮。二十年前，又遭「文革」浩劫，秦火熊熊，殃及池魚，即索之於枯魚之肆，亦復難得。幸中國書店尚存全璧一函，鑒於晚近戲曲式微，京、崑、秦三個劇種的傳統老戲，凋零殊甚，劇既失傳，臉譜自隨劇而泯滅。加以一般演員，狃於頹風之漸，勾畫臉譜，潦草從事，粉墨敷衍，譜式乖謬者，常見於紅氍毹上，不倫不類者有之，以訛傳訛者有之，失其神態者有之，李代桃僵者有之，閉門造車者有之，觀者惘然，論

者慨然。臉譜原為美化戲曲化裝的一種特殊的藝術手段，前輩名宿，積數百年之智慧與心血，創構諸般譜式，付諸實踐，歷經數百年觀眾之評騭與默認，依以為式，稱之為譜。譜而無譜，談何藝術。所以有志於振興戲曲者，於臉譜之江河日下，非似杞人之憂天，實欲得棹而觀海。中國書店慨出寶藏，付諸影印，普及書價，實寓深心，請予鑒定，義不容辭。

鑒定不等於寫序寫跋，是即是之，非即非之，但求負責於讀者，不顧失儀於友誼，故人有知，當不我罪。這部書搜集了一千零八副臉譜，白玉之玷，固所難免。可是編纂者張笑俠、繪製者張地山，都是精通戲曲的裡手，尤其是地山君出入戲場者數十年，當場臨摹，心中記憶，所繪均有所宗，行蹤既頻於梨園，有些演員，戲以「臉譜」呼之，這是因為當時的梨園藝員保

⊙翁偶虹觀看臉譜

守思想極濃，不願把舞台上的臉譜傳給外行，可是偏偏遇見了地山君，他抱定有譜即錄的決心，只要台上勾出，他就記錄紙上，如此竭心殫力，為京、崑、秦三個戲種的臉譜藝術，留下了初步總結的資料，其功於戲壇者甚深。唯當時印刷條件尚差，印出來的成品和他親手繪製的底稿，有所距離，此點必須說明。更因為地山君搜集臉譜於清代末際，那時的演員仍蓄髮辮，所以他畫出來的丑角臉譜，雖有簡單的冠、巾、髯口，而腦後綰辮，仍然保持了當年舞台上丑角的真實形象，這一點也必須說明；否則，讀者誤以為丑角扮相都要這樣地後飾髮辮，那就錯了。至其所繪崑曲臉譜，只限於北崑，未及於南崑；秦腔臉譜，亦只限於當時在北京演出的河北梆子和來京演出的山西梆子，並未概括整個的秦腔系統，如陝劇、蒲劇、山東梆子、萊蕪梆子等，這一點也必須說明。

編纂者張笑俠君，雖通京劇，但只演過老生，其他行當，尚屬隔山，戲名人名，亦多不求甚解，因而書中的注解及譜式，有不得不正其誤者。

共審定正誤一百六十四則，限於薄學淺識，亦恐誤中有誤，歧中生歧，尚望國內外方家大雅，匡予不逮，庶成完璧。

一九八八年翁偶虹識於朗秋軒

偶虹室臉譜擷萃

翁偶虹 口述　　張景山 整理

張景山按

翁偶虹先生的戲曲臉譜研究和創作，在其豐饒跌宕的戲劇生涯中佔有重要一席；是繼齊如山之後，以其「鉤奇探古」的獨特風格，成為具有劃時代意義的第二位京劇臉譜大家。二十世紀八十年代，在我向先師翁偶虹先生問學期間，翁師曾賜我一部臉譜秘籍草稿《偶虹室臉譜擷萃》，凡五十四節。據翁師談，這是早在二十世紀三四十年代，他搜集、研究和繪製京劇以及地方戲臉譜時，用心寫下的筆記文字。因彼時翁先生編劇繁忙，這一系列臉譜文章，一直未來得及修潤付梓。我當時認真讀了這一份筆記，並向翁師詢問了其中諸多細節關鍵處……為弘揚翁師未竟事業，今在翁師哲嗣翁武昌的鼎力相助下，將當年翁師佚稿和我的筆記兩相對照，整理出來這一份珍貴的臉譜論著。並特邀翁門臉譜再傳弟子、臉譜研究家江洵先生，按照翁老繪製臉譜的風格進行配圖。此稿曾從二〇一七年三月起，在《北京日報》「古都藝苑」專欄上連載刊發，期諸與廣大戲曲讀者和戲曲臉譜愛好者共享這一份文化珍寶。

漢、梆、弋、崑四派孟良

孟良為一普通臉譜，知之者多論之者亦尠。京劇中之《雁門關》《洪洋洞》《穆柯寨‧斬子》《青龍棍》，常見之。且昔年「紅」的價值，尤高於

「黑」，演《穆柯寨》均揚「紅」(孟良)而卑「黑」(焦贊)，與今之「揚黑棄紅」者相反。今伶不特於《穆柯寨》為然，即《洪洋洞》亦有偏私焦贊

者，僅《雁門關》猶保持「紅」的價值，則以「盜葫蘆」為劇中堅場數也。此與《失街亭》馬謖、司馬懿今夕之地位相似。然此皆屬於角色的問題，無關於臉譜。今予所談，為漢劇、梆子劇、

弋劇、崑劇四派孟良的譜式。

京劇之孟良臉譜，為一豔赤之紅葫蘆端標正額，鳥形眼瓦下凹，紅黑交環之鼻窩，眉子變化極多，普通以柳葉、葫蘆形兩種為慣，兩頰

均白粉，簡潔可喜，襯以赤鯉揚鰭火龍解甲之紅紮髯口，尤有赤壁秋高之勢。唯此種臉譜之形成，非臆創杜撰、自詣孤峰，其源有自來，其蛻有故跡。試證今日所談之漢梆弋崑四孟良，可知京劇之孟良不無根底。

孟良原為紅臉，在明人臉譜中，為整紅臉，只留眉目，餘盡朱之。不過明人臉譜，有一範圍，非余搜輯者，不敢徵信。予論臉譜，始例之。然而明人遺

譜，雖不敢徵，徵之漢梆兩派，尤可斷是孟良在最初之為紅整臉，其所以形成今日之乾枯槎枒紅葫蘆者，殆時代嬗變使然。如漢劇孟良，

兩頰均勾紅色，正額紅葫蘆，眉瓦特簡，此譜為如兄汪大略君自漢所寄，所言極是，且時代亦弗遠，前五六年物也。梆子譜孟良，則余客

歲看老說書紅演劇，與該班馬武黑臉上所得

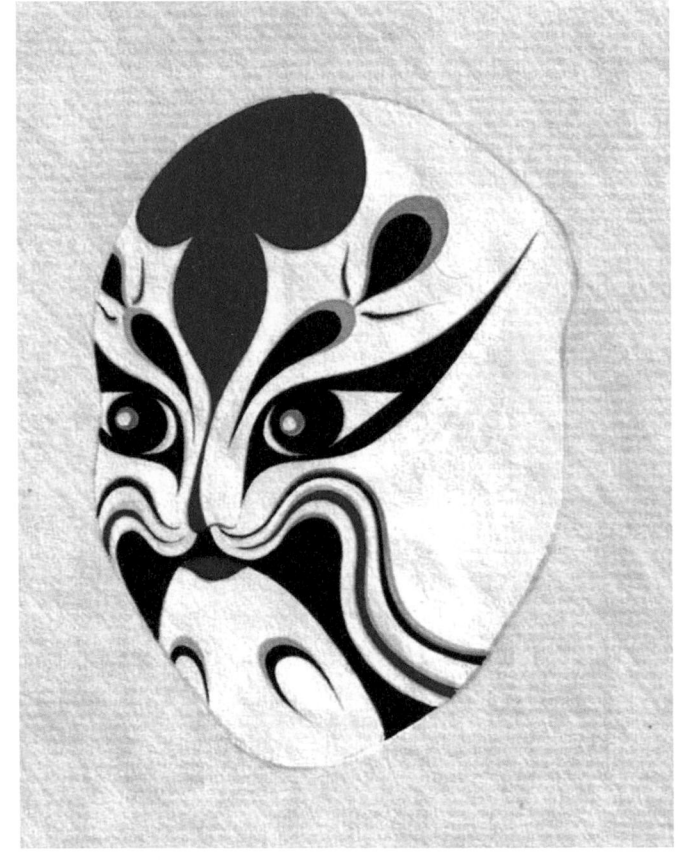

⊙崑劇孟良臉譜，摹自翁偶虹《偶虹室秘藏臉譜》四函三十九圖，為侯益隆演出《激良》時勾用的譜式

者，其兩頰亦塗紅，與漢劇譜等，而鼻窩眉瓦均用灰色，上漸細黑線，如虎豹紋，兩頰塗紅，無異整臉。可見此兩譜同屬保存老法無疑。弋劇孟良，則為予幼年看《打馬遙祭》所記，除正額畫紅葫蘆外，眉子變紅火焰，兩頰白粉上亦勾紅火焰，此則表示其火葫蘆之神話，無他意也。崑劇孟良，則為近人侯益隆演《激良》劇中勾用者，意境已與京劇相近矣。

《碧遊宮》之申公豹

《碧遊宮》有二：一為《封神傳》之《三進碧遊宮》，前帶「佳夢關」；一為《混元盒》之《三進碧遊宮》，與張天師收九妖「沉瀣」一氣。按真正脈絡言，《封神傳》之《碧遊宮》當數正號，《混元盒》之《碧遊宮》則有摘星換斗性質。唯《混元盒》之《碧遊宮》，不見申公豹，《封神傳》之《碧遊宮》，原原本本，不止申公豹可見，即懼留孫、土行孫等均有之。京劇中此劇，自併入《混元盒》後，單演者少。唯梆子班尚存原型，曾見老說書紅班，演此劇即標《三進碧遊宮》，而起自「佳夢關告警」、「楊任諫君」、「妲己進讒」、楊任遭害遇救、眼中生手，經佳夢關一場大戰後，由廣成子打死火靈聖母，火靈現寶，始歸入「三進碧遊宮」正文。實則「三進」一場，唱、念、打均不繁，又無彩切形兒套子之助，使噩噩癡癡者魚雅一台，反不如副號之《混元盒》，尚得見廣成子火靈聖母一場對劍焉。唯前場「楊任諫君」及佳夢關大戰，尚繁重。予是日所見，即由韓華亭前飾楊任，後飾廣成子，另由小蓋天紅飾姜子牙，火靈聖母則為楊子傑，此公雖老，尚能婀娜多姿；至其飾申公豹者，則為李榮黑，二花工也。此處不免生一疑問，即梆子班之演《九曲黃河陣》，申公

⊙秦腔申公豹臉譜，摹自翁偶虹《武王伐紂》臉譜冊頁，此即李榮黑所勾形式

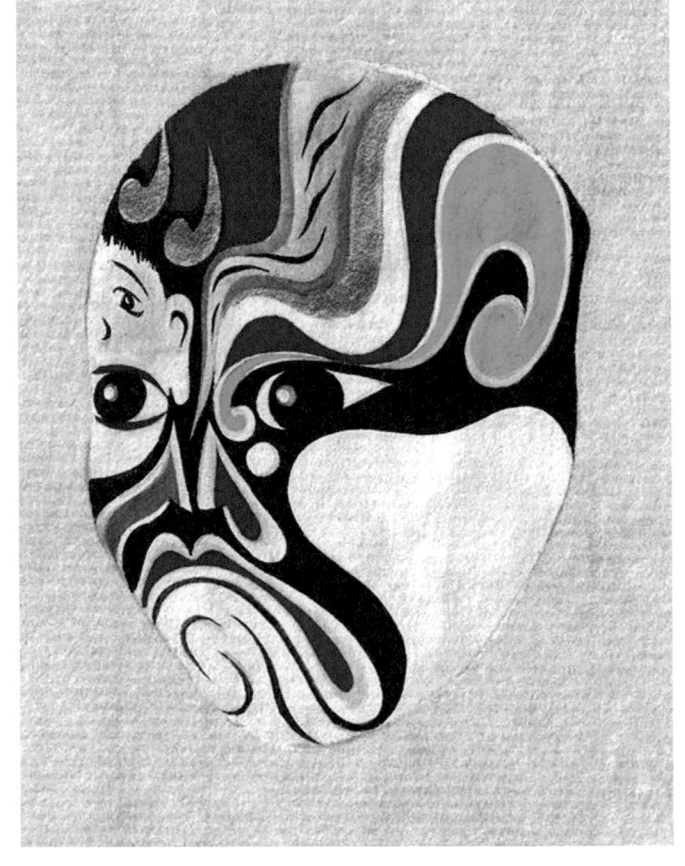

八卦，詼諧之中別饒威武。是知申公豹在此劇中不以丑扮，另有此項調劑也。

豹例為小花臉應工，其扮相特奇突，前戴紫口，蓋面，腦後另掛臉子，此中實寓方法，表示申公豹之詭詐多狡，當人一面，背後一面，此扮相曾見自來丑為之。若然，申公豹自無臉譜可言，且應歸入丑行。

而《碧遊宮》之申公豹，竟由二花充飾，且勾大花臉。當日曾記此譜，其臉係歪臉，一半揉紫黑，勾出小人頭形，以眼睛框子作人頭之嘴岔，塗赤紅邊線，眼一開合，輒見其口翕動，極神妙有趣。李榮黑睛如大烏珠，炯炯有光，尤似口中含物，滴溜溜亂轉者焉。另一半用黑、黃、金、綠、紅粉、豆青七色組成歪臉型，如虹佈彩，如蠶結氣，異常絢爛。其扮相亦不同，戴髮蓬前加大額子，掛黑紫，穿黑蟒，繫絲縧，背劍，帶黑虎形，與懼留孫同場，有赤葵黃槿之勢。蓋懼留孫為丑扮，勾小粉尖臉，加金紅

《豔雲亭》之畢宏

陳墨香為王玉蓉翻《豔雲亭》，已演於長安。此劇之成功要點有三：一是劇中不專重主角蕭惜芬，而蕭惜芬又非不重。二是枝葉停勻，一枝一蕚，均有機趣。三是劇以情節曲折勝，輒極意曲折之，不以冗而少其曲折，故反覺其不冗。此成功之三點，非墨老之神峰孤寫，王瑤老之匯海歸真，不足以致其成功焉。蓋今日編翻導諸新劇，易亦至易，難亦至難。從作者腦際，到作者筆尖，到演員口上，到觀眾耳目，經過多少關節，而又須一帆風順，處處順手，小有癥結，輒生影響。非其劇不足以鼓斯人，非其人不足以傳斯劇。不聞《連環套》朱光祖有言：

「千里馬還得千里人。」千里之人是否「聽說」，亦非問題之不重要者。

即如《豔雲亭》之畢宏、王則之扮相，潦草如景孤血兒所言，誠為玉瑕珠珉。為愛花除蟻計，是不得不加改正也。然此絕非陳王二老始意所及，猶之韋晤受朱泚大綾，是不用太尉之言，吾知陳王二老必如之司農治事堂也。畢宏雖僕而義，殺洪繪而「變卦」，放惜芬而「燒盤」，全劇關係所在，不為不深。王則亦猶之《下河東》白龍、《忠孝全》金螯，沒有他，戲也就沒了。

均重角也。

吾齋譜跡》一冊（據售者稱，係內行手筆），所寄亦崑劇，中有王則臉譜，而非《豔雲亭》，標名《貝州城》，臉用黃色，朱裹墨界，極合妖人之象，然終不敢據為《豔雲亭》所有。

畢宏臉譜，原用紫瓢子，正額紅膽，色調如京劇的專諸，唯譜是花臉格局，非三塊瓦也，鼻窩眉子均套綠，綠色示凶，下顎有斑，是必掛紮口無疑，眉子用墨，是又必掛黑紮，戴黑耳毛子無疑。按此譜佈意，第一表示性兇貌醜，紫瓢紅膽，則有「義烈」存焉。舊例「義烈」者，多勾紫臉（此按原型論，其後衍變者失其真矣），除《魚腸劍》專諸外，荊軻、聶政均是也。

予舊藏春在堂臉譜百幀，所繪均崑曲折頭勾臉角色，《幽閨記》《蠶中樓》《奇福記》《玉燭台》《玉鏡台》《燕子箋》《桃花扇》等均有之，而《豔雲亭》僅兩幅，一畢宏、一王欽若。另藏《認故

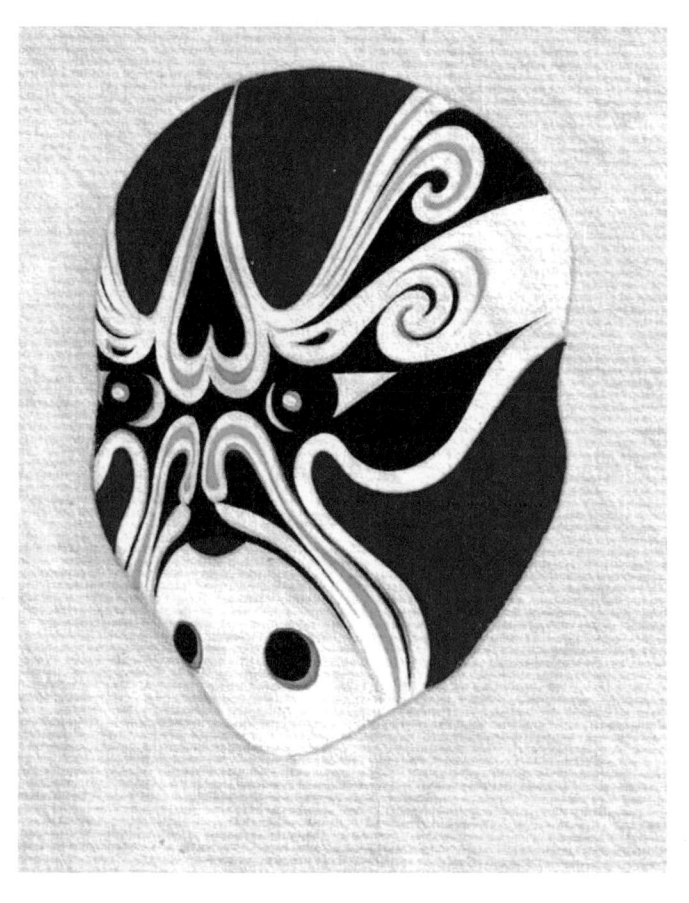

⊙《豔雲亭》畢宏臉譜，摹自翁偶虹《鐘球廦臉譜集》，與文中所述《春在堂臉譜》中的畢宏譜式略有區別，但總體格局相同

馬謖臉譜之膽

多年來劇場勾臉，最易混淆以致失傳者，為純正三塊瓦格。三塊瓦，譜子至簡，眉眼瓦鼻窩以外，正額象徵部位而已。稍添花樣，輒有別名。如寶爾敦、濮天雕、黃隆基，何嘗不是三塊瓦。然眉眼用筆委曲，遂成變格，此種統名曰「花三塊瓦」。顧名思義，可知三塊加花，非復純三塊瓦矣。純三塊如關泰、姜維、姬僚、專諸、徐晃、張郃等，眉眼絕不加花，分別處端在各個部位本身自成之形式，筆尖虛實、界畫凹凸，輒生出入，而立風格。此種小節，在今日燔山熠谷包羅萬象之劇場，自然歸入末技。且物質侵蝕藝術，無所不用其極，新劇有淨，不是借用舊譜，便是揉臉粘鬚，其名曰「肖真」，其旨曰「省事」，藝術豈止肖真而省事者乎？舊有劇「譜」，雖不至直接受到物質侵蝕，

而任意變更，隨便通融，大似宋畫潑墨仙人，無拘無束，且門戶宗派之見極深，人人是角，是角即想成派；派既成矣，凡足以表示派之特色者，無不鑽沿覓縫，刻意求奇，以資標榜。於是，率意臉譜為淨角唇齒，當亦難逃公道。率意佈局，務求標異，結果去型益遠，至其不重要之角色，更屬捫燭喻日，強不知以為知。學戲能演，譜尚未求；尋師問道，師亦茫然。馬虎言之，或有一二筆是處，逢彼之怒，轉有捷徑，某借某譜，某譜換某，最易誤人。此中癥結，真是「提起話長，一言難盡」。余之言此，非謂藝術如臉譜者不可變化通融創造改進，特歧中生歧，侵蝕日深，總為徘徊歧路者憂耳。試舉小例，《宇宙鋒》趙高、《開山府》嚴嵩、《變郿塢》董卓、《審刺》何道安、《審潘洪》潘洪，尚有正確明白之定譜以別乎？《殷家堡》殷洪、《巴駱和》鮑自安、《普球山》蔡慶、《狀元印》

博彥陀，尚有固定不移之鑒別譜子乎？即《水簾洞》老龍，末場摘去大鐙，何嘗不是整個的鮑自安化。此種病態，流毒已深，風氣所趨，扭之不易。

因欲談馬謖之膽，遂致扯起牢騷。馬謖臉譜，雖尚屬保存定譜之例，而侵蝕之病亦顯，即以當額正中之紅色膽言。此膽，在原定譜時，是象徵馬謖請命街亭言過其實的一點「膽子」。膽子是膽子，言過其實是言過其實，非有膽子不能言過其實，而有膽無識，終致失機敗事。此種膽子，但曰有膽而已，非如子龍、伯約之「膽在心裡」。馬謖之一再請命，表示確有把握，不啻自剖其膽，「掛在嘴上」。故馬謖壞在有膽無識，始造成言過其實。臉譜標畫膽形，即據此小小含義。《盜馬》之竇爾敦，正額亦以膽形為正宗，「有膽」正以示其敢盜御馬也。馬謖臉譜

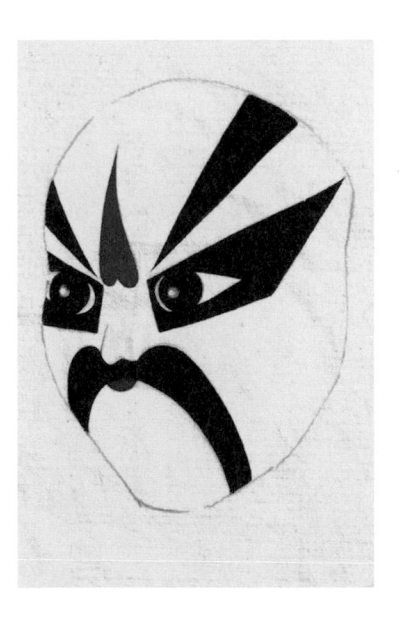

⊙京劇馬謖臉譜，這是印堂勾紅色膽形的形式，摹自翁偶虹《臉譜的分析》舊文配圖

極簡，與徐晃最易相混。《陽平關》頭將若打紫巾，何異馬謖；而《雍涼關》之戴紫巾盔，又何嘗不像徐晃？此兩譜分別處，鼻眼小部位均不相似，尤以正額之膽，萬不可用於徐晃。徐晃臉譜當作紅銀錠，表示其一點血心，忠於魏武。然今之勾徐晃者，竟有棄銀錠而勾膽形；勾馬謖者亦有棄膽形而勾銀錠，移換若此，鑒別何從？殊不知馬謖畫膽，原非率爾，徐晃用錠，亦非徒然，有型可守，功在過無，智乎愚乎，端在自擇耳。馬謖膽形之外，更有一種畫細線梭形者，亦熟睹之。此細線梭子表示殺氣，兆謖之斬，理固有諸，特非原型，然較以錠自實者，尚有自明其德之德。藝術無多少條多少款之定章，可居者居之。故吾於馬謖臉譜畫膽之餘，對於細線紅梭，亦不反對也。

《乾坤圈》之太乙真人

卦象之入臉譜者，皆有意義。《混元盒》之張天師，八本應勾八個卦象，今已混沌不分。《乾元山》（即今演之《乾坤圈》）之太乙真人，應於紅三塊中，勾兩個卦象，上為「坎中滿」，下為「離中虛」，坎表示為水，離表示為火，坎離同畫，示水火既濟之意也。今之勾太乙真人者，潦草作一卦象，乾坎艮震巽離坤兌，率意擷之，甚有不勾卦象，另作其他紋理者，則尤數典忘祖。太乙真人為《封神傳》臉譜之一，封神臉譜，用卦象者極多，各有特別標意處，混之則失原意，今世多不甚講究。即《封神傳》戲亦漸少，湮沒失傳，言之可惜。太乙真人幸沾了「小小圈兒」的光，至能以紅三塊、二龍箍、大法衣、雙龍劍，與石磯娘娘之花冠繡袖，做「四門鬥」之周旋，亦不幸中之大幸。

⊙《乾坤圈》太乙真人臉譜，摹自翁偶虹《臉譜的分析》

舊文配圖

不過，《乾元山》也好，《乾坤圈》也好，甚至謂《哪吒耍圈》也好，太乙真人之重要，尚非如他劇之草草了事，甫上即下者可比。曲不離口，劍不離手，亦非只能掄大刀片兒摔硬揢揹背者可能充飾。故此角非在不講究之例，特角之者自甘荒棄耳。其臉譜之重要，尤為具體意義的象徵，雖不尊古炮製，要亦不可不知。其所以勾坎水離火者，的確象徵其為煉氣養生含有醫學意味的道家，今傳之《太乙真人救苦金丹》一書，即醫道也。道家醫家，於水火視為至要，道家謂天一生水，在人日精；地二生火，在人日神。人之精神，榮為一身，以呼吸用神，以神取水火，以水火煉胎息，坎離交感（此即臉譜原意），遂生金液而還丹成，故道家有水火煉度，今杭地猶有此風。又蓬萊修煉法，河車是水，米雀是火，取水一斗，鐺中以火炙之，百沸致聖石丸兩其中。初成姹女，次謂之玉液，

俟成紫色，謂之紫河車，白色曰白河車，青色曰青河車，赤色曰赤河車。又《素問》謂火曰升明，升明之紀，正陽而治，德施周普，五化均衡，藏俞五十穴，府俞七十二穴，熱俞五十九穴，水俞五十九穴。又謂厥陰司天，其化為風；少陰司天，其化為熱；太陰司天，其化為水；少陽司天，其化為火；陽明司天，其化為燥；太陽司天，其化為寒。此皆道家醫家水火之說也。太乙真人以「醫道」「道醫」聞於世，其坎離卦象之勾法，具意義也，可不知乎。

崑黃兩班之周倉

周倉在戲中，與紅臉為唇齒。周倉臉譜至繁，予搜得周倉譜子十餘種，除京劇中七種腦門外，梆子、崑、弋、祁陽、漢，譜式則多矣。二黃班七種腦門，一金、二紅、三藍、四肉、五水墨、六豆青、七紫。崑弋班有勾白腦門者，京劇無之。梆子、祁陽、漢三種，已去京劇遠甚，容另詳述。

崑京譜或相似，眉目鼻頰用筆各殊，此與鍾馗一類之判子臉，屬於露腦門碎臉，故腦門與兩頰，用色不一致。京劇之紅金兩種腦門，多用於《青石山》《朝金頂》《玉泉山》《捉呂蒙》《捉潘璋》一類神話劇，金色表示為神，紅色表示墜城而死（演義原文為自刎，戲中為墜城）。鍾馗亦然，尷有語曰：「觸死後宰門，捐軀殞命。」不啻為紅腦門作介紹語（唯梆子《嫁妹》作綠腔，掛紅紮，此實大異京劇者。故講臉譜，不可囿於京劇一種）。周倉無觸死語，而忠盡於關，夫人而知也。唯金腦門畫紅蝠子，紅腦門畫金蝠子，似成定例，兩頰則黑紫不等。藍與豆青腦門，多用於《水淹七軍》或《三江口》，

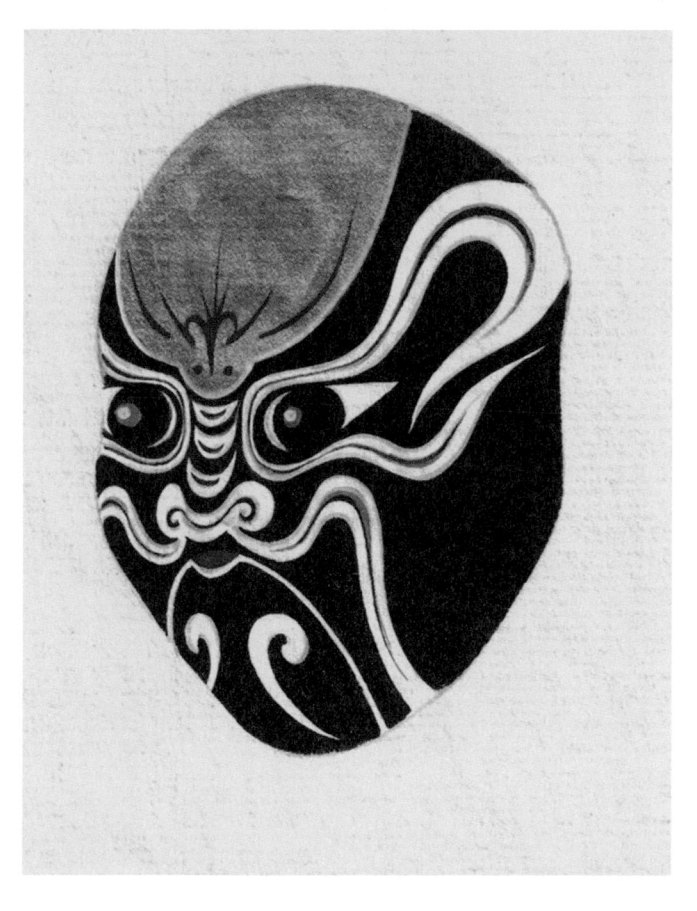

⊙京劇周倉臉譜，這是勾金色腦門的形式，摹自翁偶虹《臉譜的分析》舊文配圖

似乎與水有直接或間接關係者（此不過按普通常態，非有定規，亦非定見）。水墨與肉腦門子，多用於《華容道》《臥牛山》，表示年輕。紫腦門多用於《單刀會》，崑例也，然崑班已不見此臉者久矣。崑劇畫周倉臉，白腦門時居多，兼有用豆青或水墨者。前頁圖，是京劇的譜式，錢金福生前常勾此。而崑班的譜式，曾見白玉珍為陶顯庭配《刀會》周倉，即作此樣，其譜大致取法於侯益隆之《嫁妹》鍾馗，特改勾白腦門加灰眉子耳。

《火雲洞》假牛魔王

《火雲洞》孫悟空賺紅孩兒，變牛魔王後，即上一假牛魔王。此角有兩種扮法，京劇演此仍本牛魔王扮相，蓬頭大額子，狐尾雉翎，掛黑髯，穿黃開氅，臉勾半個猴子，半個牛魔王。崑班演此，則戴韃帽，穿紅龍箭黃馬褂，掛紅髯，臉亦勾半猴半牛，然與京劇譜式迥異。

蓋京劇牛魔王，例勾金腦門，紫瓢子，有鼻，或三腔均實金，故假牛魔王之半猴半牛，即宗原譜，取其各半而合成之，交界結合處，須用筆靈明，能使沆瀣一氣最妙。崑班牛魔王，例勾紅瓢子，三腔均然，且於正額作磨洗孤崖之大王字，貼金，有鼻孔，無鼻窩，眉在眼瓦內，嘴上翹特大，掛紅髯。在《芭蕉扇》中，當年之胡慶和胡慶源，今日之唐益貴侯益隆，無不如是。唯侯玉山此譜，似於正額勾大金桃子，前十年恍惚見過，不甚確記矣。然均掛紅髯，紅蓬頭，且紫紅靠，與京劇皆不同也。故崑班假牛魔王臉譜，亦宗真牛魔王半個譜子，合半個猴臉而成。

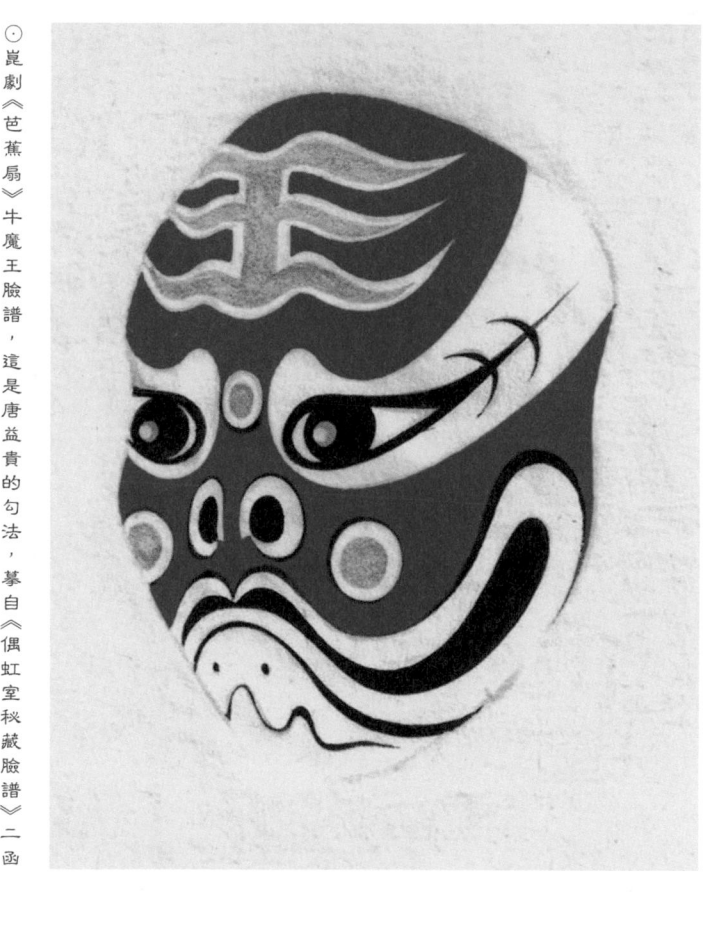

⊙崑劇《芭蕉扇》牛魔王臉譜，這是唐益貴的勾法，摹自《偶虹室秘藏臉譜》二函

七十三圖

近年崑班演猴戲，赫然以郝振基為岱宗，無異京班之於楊小樓也。譜子亦然，波及假牛魔王者，其半個猴臉，全取郝派形式。且京崑兩班角工亦各殊，京班假牛魔王，花臉扮演，崑班則丑角應工，其給小妖，自稱老爺子，裝腔作勢見紅孩，如《打城隍》之繃臉裝蒜，及為紅孩識破，問及生辰日月，環顧左右而言他，作「嘎唭兒，嘎唭兒」之聲，且雙眼擠動如煙火猱猊，不失猴子本色，較京班來得生動。唯氣魄枯暗，似於「冒牌」本旨，未能充分表出。此即戲台藝術，不能兼顧處，亦猶畫法之有寫實寫意，寫實固佳，寫意亦非無理性者也。

《陰回朝》之聞太師

聞太師孤忠貫日，浩氣薄雲，加以神話斑斑，允稱堂哉皇也。梆子班《封神榜》亦尊聞太師，

今年來京之獅子黑張玉璽，能唱到聞太師絕龍嶺遇難，惜配角多不諳者，只領教了一次《摘星樓》，即京劇之《大回朝》加頭尾也。《摘星樓》有時亦貼《黃沙嶺》或《龍鳳劍》，前年馬武黑演之，即名《龍鳳劍》者。獅子黑勾聞太師臉譜，作金三塊，掛黲滿，戴汾陽盔，簪香紙小黃幡，搭疊紅彩綢而不結球。後場追黃飛虎，大戰黃沙嶺時，則紫硬靠，扮相火藻山文，威凝並到。「回朝」頭場，較京劇手下尤多，且多四將，均紮軟靠，戴紫巾盔，分生淨小生二花四行，於背後均背持有物，一印、一旨、一令箭、一雙鞭，而聞太師用雲帚代馬，亦不同於京劇之馬鞭焉。

唯京劇之聞太師，勾紅六分臉，通天紅中一豎目，水墨點子眉，與李克用、黃蓋等同格。其

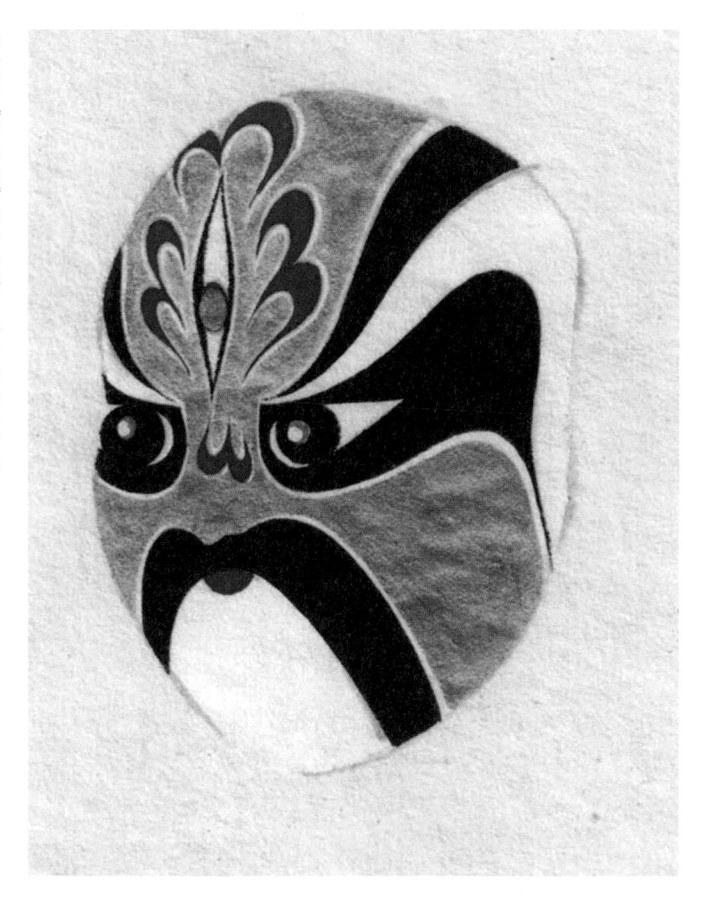

⊙ 京劇《陰回朝》聞仲臉譜，摹自翁偶虹舊稿

勾金色三塊瓦者，於《大回朝》用之。《陰回朝》
別於《大回朝》，指聞太師絕龍嶺喪命後，復回
朝託夢於紂王。全劇唱「嗩吶」，帶「堆鬼」，非
童子嗓者莫能為之。導板之「最可歎之在絕龍嶺前」，
遭大難」，及碰板之「可歎我喪之在絕龍嶺」，
均有翻調門高腔。其臉譜用老三塊瓦格，中豎
慧目，四周圍橫豎火焰，示其火喪於絕龍嶺。
汾陽盔下結雙彩球，掛黃紙鬼髮（此不同於他
劇者）。原板中尚有〔折板垛頭〕亮相身段。劇
雖兩場，然入「蠍子」格焉。

魁星亦有臉譜

戲中上魁星者極多，大致均戴臉子。在程式上，
魁星似為「點狀元」的象徵，凡戲中有狀元及第
者，無不跳跟魁星，以壯聲勢。而其中心意義，
作一種「特別事態」的特寫，可減去多少無味的

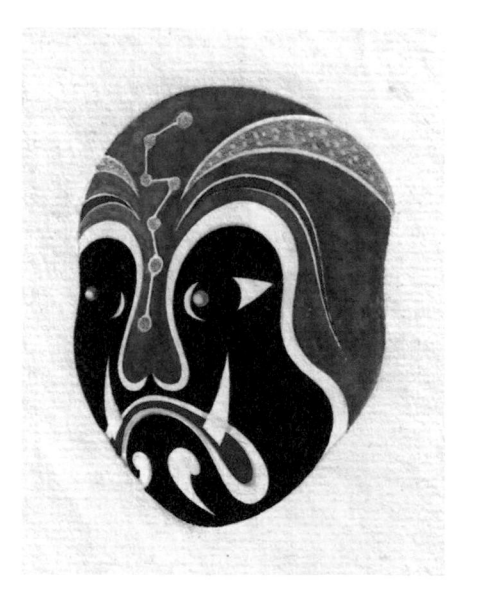

⊙魁星臉譜，摹自翁偶虹舊稿

多數為土地公公，此劇則由魁星代勞。

場子，法亦至簡且單。如面試對題等，驟然刪去，只由魁星上場一跳，憑「咱老鄭這一筆」，略略畫畫，再上紅袍烏紗，插花圍玉，台下即能了解。此種程式，似為觀眾見慣，一了百了，故此舉雖近乎迷信神話，看在程式的分上，似不可少。

至於賜福跳星及九星獻瑞等，根本是神話戲，更無妨大大活躍。其亦有不作點魁象徵而出魁星者。如《金山寺》，法海祭鉢，由韋陀罩定白蛇，白蛇倚臥台上，以手推捻鉢中紅線上之絳彩球兒，身後椅上，即上魁星，表示其懷揣狀元，法海因此收鉢，留到後場再施法力，亦可省去許多瘟式的白口。至如《里海塢》拿郎如豹，郝素玉行刺施公，刀甫下，即由下場門上魁星，以筆斗壓着郝刀，起〔亂錘〕，跑圓場，郝素玉始消殺機，盜去印信。施公的救星，大

又如老派《關王廟》中，在王金龍未會蘇三之前，上魁星領王金龍下，換烏紗紅官衣，略一炫耀，再換富貴衣本裝。及蘇王二位向周倉老爺作種種神氣模擬，磕頭禱祝，入帳子（此帳子代表佛簾）後，又上魁星大跳一陣，始上金哥「叫早兒」。此處出魁星，當然徵其異日點魁，而先上之帶王金龍下，換官衣烏紗，又不啻加演半齣《爛柯山》「癡夢」。此種演法，多見於梆子班，劇本普通，唯魁星扮相獨卓異，除穿藍箭衣披虎皮號坎外，不戴臉子，反作極精細臉譜，藍瓢子，金眉，正額畫連珠七星。

予曾詢梆班故伶，據云，凡劇中魁星動作繁重者，即勾臉譜，不戴臉子。《關王廟》外，《葵花觀》亦然也。

《春秋筆》之檀道濟

馬連良近請吾友吳幻蓀改編《春秋筆》，已上演於滬，極獲全譽。劇中劉連榮飾檀道濟，「困營」「量沙」諸場，直如花臉正戲，足證近年編劇趨勢，已漸變主角制度，波及於平均發展。

蓋梆子班演此，「困營」亦嘗拆頭之。果子紅初來京，於華北戲院演《五紅圖》，劇短畧餘，紅日尚高；即於劇未終時，臨場標一紅箋，書「特煩彥章黑加演困營」字樣。彥章黑已於《五紅圖》中飾郭廣清，勾紅三塊瓦臉，與檀道濟彷彿，即草草披斗篷、加風帽，蟬聯而上。此為予聽「困營」之始，至今記之猶清。

後來，馬武黑、獅子黑演此，大同小異，而臉譜無變化也。獅子黑在北京兩次貼演《春秋筆》，均未及演至「困營」，所見者，只「金殿打筆」。

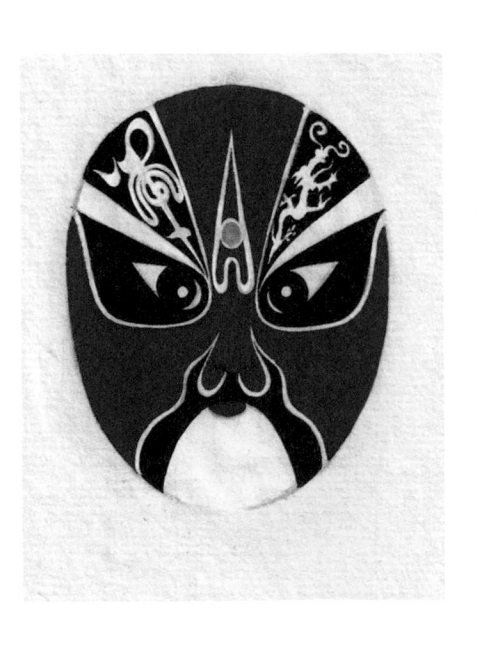

⊙ 京劇《春秋筆》檀道濟臉譜，這是翁偶虹為馬連良新劇設計的譜式

賭」「會陣見穆爾連捷」兩場而已。然其「困營」場數，曾於馬連良家中見之，雖未粉墨，而交代、肩膀、神髓、氣象，無異台上，轉較場上真切碩實。檀道濟用紅色臉譜有至理，三塊瓦尤宜。

《碧血錄》云：「帝伐魏，以道濟都督，征討諸軍事，三十餘戰皆捷，雄名大振，魏甚憚之。圖之以襄鬼，進位司空，鎮壽陽，威名甚重，朝廷疑異之。領軍劉湛，貪執朝政，慮道濟為異；而彭城王義康亦忌之。十二年，上疾，魏軍南侵，召道濟入朝。十三年春，將還鎮下渚，會上疾復作，義康矯詔，召入祖道，付廷尉及子八人並誅之。道濟被收，目光如炬，飲酒一斛，乃脫幘投地曰：乃壞汝萬里長城。魏人聞之喜，自是頻歲南伐。後魏軍至瓜步，文帝登石頭城，望有憂色，曰：若道濟在，豈止此。

後義康、劉湛先後以謀逆誅。」《碧血錄》所載古人，均忠介之士，為小丑所謀者，故以「碧血」名錄。道濟炳炳雄光，不免飲刀，是為忠而不善所終者，故宜勾紅。

馬連良排《春秋筆》既畢，以臉譜一事，囑予釐定。予為變舊譜，賦新義：眉中如有龍虎，示其勇，有風雲氣象；正額紫膽，中貫金光，示其忠，有耀日精神；大鼻窩取法姜維，圓眼窩取法關泰，所以示其儒而武、勇而忠也。

《桃花扇》之阮大鋮

阮大鋮一代才人，而《桃花扇》中派入副淨，勾水白抹子臉，掛黑一字，與馬士英配為大奸小奸；馬士英藍臉黑滿，臉譜各不同焉。《顧曲塵談》謂其依附客魏，廉恥喪盡，後又與馬士

英迎立福王，位至司馬；乙酉之變，投誠北庭，道死仙霞。其人其品，固不足論。然其所作諸劇，有其獨立之意義與原則，不能盡囿小說，亦不能盡囿史事。扮相之審定，尤當以戲劇為中心；臉譜屬於扮相之一種，譜之創造，亦當準此。有人以阮大鋮才華蔚秀，竟勾白臉，作副淨角色，為之呼負負而示不平，予嘗以上說釋之。

簡歸一句總論，《桃花扇》中的阮大鋮是戲劇中的阮大鋮，非花箋麝墨，暈碧裁紅，筆生五色之花，口粲十靈之羽時之阮大鋮也。近與李洪春談及《殺子報》之納雲和尚，李君主張僧裝勾粉尖丑臉，予深然之。其唯一理由，即戲台上的姦夫，丑多生少，不能以「戀姦即潘」四字盡之。戲劇是警誡人的，見姦夫之可憎，而知姦之不可戀也，即此區區，能以「誨淫」字樣誣諸桃色戲乎？阮大鋮之勾水白抹子，意與此等。

阮所作共五種，曰《雙金榜》《牟尼合》《忠孝環》《春燈謎》《燕子箋》。五種中以《燕子箋》最勝。弘光時，曾以吳綾作朱絲闌，命王鐸楷書此曲，為內廷供奉之具；而民間之演此劇者，歲無虛日，可謂盛矣。《春燈謎》以十錯認為悔過之言，今讀其詞，殊不足取，除遊街北曲一套外，餘皆不堪評論，僅足供優孟之衣冠耳。梁溪夢鶴居士之《桃花扇》序文，亦謂《春燈謎》一劇尤致意於一錯二錯，至十錯而未已；蓋心有所歉，詞輒因之。乃知此公未嘗不知其生平之謬誤，而欲改頭易面，以示悔過也。綜以上所論，可知阮大鋮之文重人輕，早有定評。

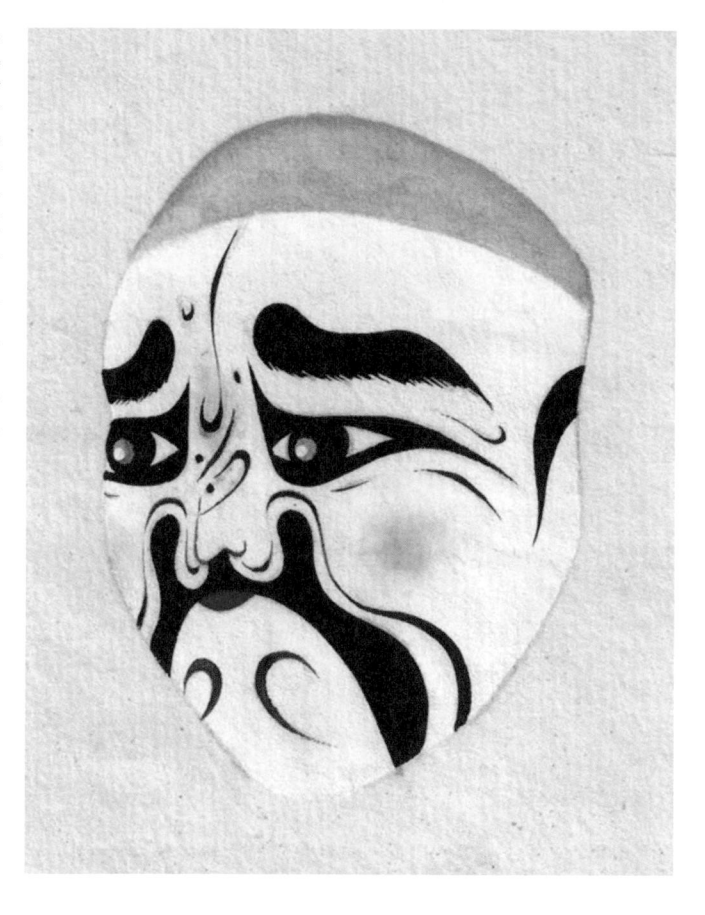

⊙《桃花扇》阮大鋮臉譜，摹自翁偶虹舊稿

《桃花扇》中寫阮大鋮個性，以「偵戲」「媚座」最透徹，「哄丁」反屬前伏。〔雙勸酒〕曲子，歌「前局翻覆，舊人皆散，飄零鬢斑，牢騷歌懶，又遭時流欺謾，怎能得高臥加餐」；及表白中「可恨身家念重，勢力情多，偶投崔魏之門，便入兒孫之列，那時權飛烈焰，用着他當道豺狼，今日勢敗寒灰，剩了俺枯林鴉鳥，人人唾罵，處處攻擊」；批曰「邪正關頭，毫釐千里，怕人怕人」。即此數句，已夠一張白臉資格，矧復畫入「戾氣」行中，於「入道」折裡，尚有山神夜叉刺挑跌死之餘波哉。

《伏虎韜》之伏虎尊者

自客冬迄今，劇場新空氣中，以猴子羅漢風頭最健。以先之巨顱癡立者，今亦活躍躍大有戲唱。《鬥悟空》《收大鵬》相繼軒軒，直使人有口皆談羅漢。

而近日看戲，又有一齣，雖與十八羅漢直接無關，其中亦以羅漢為靈樞者，即韓世昌、白雲生新排之《伏虎韜》也。此劇命名，蓋以悍婦比胭脂虎，伏虎韜即制服悍婦之法。劇為傳奇體例，故開場以神話象徵之。先跳胭脂虎形，上羅剎女舞劍追下。下即觀音升座，唱「今日裡提破死褌關，托着那妙蓮花願」。胭脂虎與羅剎女復有一過場，觀音念「善哉，善哉，羅剎女放胭脂虎下界；從此天下男子，又墜香粉地獄矣」，喚伏虎尊者上。其上場詩頗雄偉可誦，詩為「一拳打倒黃鶴樓，一腳踢翻鸚鵡洲。蒲團可坐不肯坐，興來縛虎南山頭」。其扮相則揉紫臉，畫大眼瓦，勾蒲棒兒眉子，掇鬍芽，戴毗盧帽，穿大領長身僧衣（飾此者為趙小良）。至第四場，復洗去羅漢臉，重新靚

裝，掛黑三，戴忠紗，而為馬俠君馬學士焉。

按劇情言，馬俠君即伏虎尊者降胎轉生，所以借其力而伏軒轅君，馬俠君即伏虎尊者降胎轉生，所以借其力而伏軒轅妻，即為「伏虎韜」三字點題，故以一人前飾伏虎尊者，後飾馬俠君，使觀眾知其關係之深。老子猶龍，莊周是蝶也。

予在當場聆劇時，默念昔年演此，伏虎尊者或繫戴羅漢頭形，既富瑰峨，復資經濟。及歸查所藏臉譜，確有《伏虎韜》伏虎尊者一副，係用油紅加黃混合揉臉，另畫出大眼窩，眉與鬍芽均以黑紫汦形，金色勾斑點，正額三顆舍利子，大嘴岔，鼻間有性紋，此性為伏虎之性，且耳綴金環。逆料扮相亦必講究，比不似今之文縐縐的也。

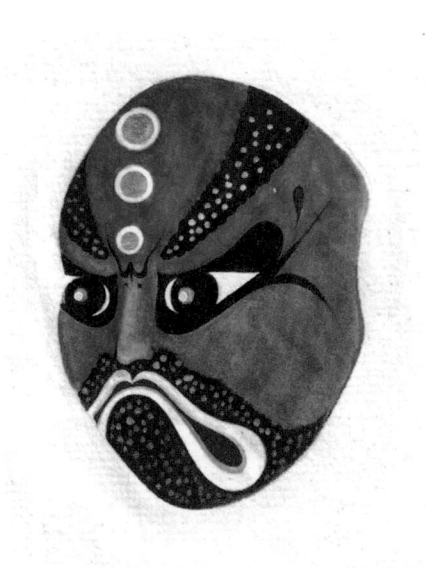

⊙《伏虎韜》伏虎尊者臉譜，摹自翁偶虹舊稿

《除三害》之周處

《除三害》之周處，見於史，見於《名臣錄》，見於《碧血錄》，非與普通英雄相論也。普通演者，狀其暴戾橫烈行止固宜，而臉譜多失其真；就所勾之色澤論，不修細行，則周處誠一豪劣矣。周處以膂力絕人，致與白額之虎、長橋之蛟，共為三害。而君子豹變，非以害終；三害之除，慷慨英明，千古佳話。

臉譜用筆如春秋、袞鉞之間至巨。故創譜者，雖簡而對陋，然義誠良佳，非漫漫也。傳譜者每每其簡，必欲增益，往往失之變化之痕，雖有時改進精良，確能化腐為奇，而剝蝕原意者亦多。此皆勾用臉譜者，所宜隨時考察，明其誤而加以釐定也。

周處臉譜，今多用花臉格，正額作紅瓢子，花眉，兩頰白粉，正中綠色或黃色圓蛋形，式如李逵、許褚，所謂大腦門的花臉也。今之演周處者，每假花臉結構，掛髯宜用紮。此譜全是劉唐髯一用。劉唐髯者，於黑紮開口處，另加紅鬚兩縷，另戴紅耳毛子、紅鬚髮也，此專為劉唐用；劉唐號「赤髮鬼」，當之無愧。周處用此髯已大誤，而其致誤之由，確因臉譜變化而來。

最早演周處者，應勾紅三塊瓦臉，眉瓦中略略加花，而掛豹變髯，此髯係於黑滿中加紅鬚兩縷，另戴紅耳毛子，黑滿身份，較紮穩重，以彰周處身世非庸駿，紅鬚表示激烈橫暴，然係浮性，故只兩綹。除三害後，周處入吳，從陸云讀書時，兩紅鬚即去，只露黑滿，紅耳毛子亦同時撤掉。黑滿髯口，映紅三塊瓦臉譜，神

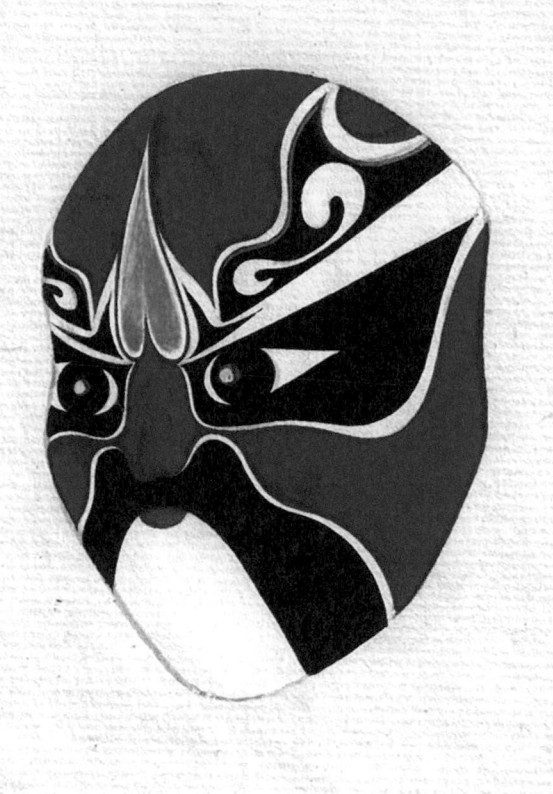

⊙《除三害》周處臉譜，摹自翁偶虹舊稿，這是老扮相

韻間有正人風，非豪劣也。此周處臉譜之變與髯口之變，有株連關係。《碧血錄》云，周處字子隱，宜興陽羨人。脅力絕人，縱情肆欲，鄉曲患之。父老謂曰：南陽猛獸，長橋下蛟，並子為三患。處乃入山殺獸，投水三日三夜殺蛟，入吳從陸雲學，期年名立，州府交闢為新平太守，屢遷至御史中丞，糾劾不避寵戚。梁王肜違法，處按之。及氐人齊萬年反，臣惡處忠直，以處為建威將軍，使隸夏侯駿西征，既而梁王肜為征西大將軍，都督關中。處知肜必陷己，志不生還。時賊屯梁山，有眾七萬，而駿逼處以五千兵擊之，處攻萬年於六陌，自旦至暮，斬首萬計，弦絕矢盡，而同軍盧播解繫，皆不救。左右勸退，處曰：此吾效節授命之日也。力戰而歿。論曰：周處，孔孟所稱志士也。初暴於鄉，一變至道，強而義也，忠貞自信，不避權貴，剛而塞也，以五千人而殺賊至萬，即全身而退，亦不負國，而必效死勿去，其忠貞之志，凜凜焉皦皦焉，與日月爭光矣。觀此，則周處臉譜之勾紅三塊瓦者確宜。今之作紅腦門白臉蛋者，但合於《除三害》一折而已。聞李盛藻排全部《合歡圖》，即應天球王濬周處事，《除三害》為其當中一折，周處後部似有武場，飾處者必為袁世海。余曾與高慶奎談此譜，未審告世海否也。

梆子班司馬師之臉譜

京劇中勾紅臉者，多屬忠的表現。司馬師臉譜，正中勾一紅色色條，代表紅臉；而司馬師以《紅逼宮》為拿手好戲，顯與忠字相悖。此譜由來，實襲取於梆子。梆子演《紅逼宮》司馬師，即勾紅色歪臉，京劇則師其義而別出機杼，故形式上大不同焉。陝伶老輩八卦黑所勾司馬師

臉譜，係歪臉，彷彿《五紅圖》之完顏龍。

前歲老說書紅率班來京，小蓋天紅演《五紅圖》，飾完顏龍者為李榮黑，其譜即與八卦黑之司馬師相似，乃證八卦黑之譜不假。蓋梆子班中臉譜，紅色無反正之分，形式歪正，表示身份。王彥章勾正額大綠蛤蟆，其鼻端三筆，尚須歪行，其意可知。司馬師逼宮即是大逆，故勾歪臉，右眉先暈水墨，上細畫虎尾紋，左眉短，肖真眉形，正額於紅色中套水墨回環轉紋，如京劇之鄭子明，示其為人乖戾，稟天地不正之氣，非徒人事而已也；左眼瓦中有白點，表示肉瘤子，眼下畫出鼻窩。

梆子臉譜，用紅色者極多，示反人之激烈，是態度的象徵，非個性的象徵，猶之小花臉不一定都是壞人，須認明小花臉不只是壞人的表現也。

⊙《紅逼宮》司馬師臉譜，摹自翁偶虹舊稿

司馬師逼宮事，最早見於石子裴之《龍鳳衫》。

劇謂司馬師自領大將軍，與弟昭同竊國柄，魏帝受制，群臣側目。後父張緝，與子中郎將武烈，憂憤不平，與所善征西將軍夏侯元、中書令李豐計議討賊，同入朝，會司馬師敗蜀將姜維，追奏之頃，傲慢無狀，緝等俟其出，相對泣下，魏帝引入，問計於密室，皆請降手詔討之，乃吮血和墨，裂所御龍鳳衫書詔於上，命三臣誅師，囑之曰，勿蹈董承覆轍也。甫出，師已覺，守於外朝，詰之，搜得血詔，大怒，收獄拷問，緝等罵賊而死；師遂廢曹芳而近立高貴鄉公髦為帝。其後尚有緝子武烈聞訊入羌，羌王米當以女臘奇妻之，及臘奇射中司馬師目，目瞳墮鏃而出遂死等事。與京劇、梆子同異之點甚多。梆子演此，確於修詔時，有申述龍鳳衫語，是又與傳奇暗合者也。

公孫伯與公孫建

景孤血兄前談《胭脂雪》之公孫伯，予藏有此譜，故露佈談之。唯《胭脂雪》中有公孫建，而《梅絳雪》中有公孫建，兩公孫均為盜魁，後被感反正。而《胭脂雪》與《梅絳雪》又俱為寶裝，並由盜魁手贈予白簡、林曉緗者。相似之點甚多，故又駢列伯建而共談之，雖只論臉譜，於劇脈不無發揮也。

公孫伯在崑本《胭脂雪》中日「賽虯髯」，《繡衣郎》中只稱「賽虯髯」，而不稱公孫伯。「賽虯髯」名所自來，有兩種解釋，一曰性格俠而武，是虯髯也；一曰髯貌俱生肖，是虯髯也。虯髯當指虯髯公張仲堅言，崑曲中入「七紅」之列，自是紅臉。《青門餞行》中有此譜，掛紫紮。今演之《紅拂傳》，均揉臉矣。公孫伯名「賽虯

⊙《胭脂雪》公孫伯臉譜，摹自翁偶虹舊稿

髻」臉譜亦紅色，然掛黑緊，眼瓦上下俱凸，小眉子如蠶曲抱，眉攢拱起小箭頭形，中蓄兩小筆，如皺如蹙，鼻窩另起兩黑紋，眉峰收處亦如之，此為破三塊瓦格，眉瓦眼瓦鼻窩俱非全壁之謂也。公孫伯佔鐵嶺山，擒白簡至寨，簡以大義相感動，伯心敬之，始贈胭脂雪，後且受朝廷招安，棄寨抒忠。其結果不免為正人君子，故用紅，而身世綠林，則不可飾，故三瓦必破，猶之前論周處臉譜，雖後場摘去豹變髯，而臉譜不易也。

公孫建身世與公孫伯等，故亦用紅，唯《梅絳雪》本之梆子，公孫建譜為梆子臉，若自林曉緗吊場起，二場上狐狸醉臥化原形，當場即見公孫建，戴風帽，披斗篷，掛黑滿，其臉譜在梆子術語曰「單套臉」，自兩眼至鼻端，一圓度面積，滿塗水墨瓢子，其外實紅，眼瓦眉瓦鼻窩則吊起，水墨即灰色，表示梟殺，京劇中此式不多見，唯《劍峰山》焦振遠偶用之。梆子班如《鮫綃帕》侯宮，即用灰腦門。此譜雖用灰瓢，表示肅殺，而其終受招安，不失志士，故於水墨四圍，又實紅色也。

郝振基之包公臉譜

崑弋班武生郝振基，除猴子戲獨樹一幟、自有千秋外，花臉、老末各有專能。老末能《打子》《打車》《闖界》《斬子》，花臉則有「三黑二白」。「三黑」者，《黑驢告狀》之包拯、《洞庭湖》之牛皋、《負荊》之張飛；「二白」者，《棋盤會》之齊王、《拷虜》之劉恕敏。所勾臉譜，純守古型，不失寸黍，予均藏之。其包公臉譜，與京劇似同實異，茲特述之。

京劇中勾老包臉，正中白月牙子，兩眉翅左右延行，一筆白貫為一氣，格式中雖有別，而筆畫則一。郝振基畫法不然，兩眼上端，逗起兩蝌蚪點子，點子之旁另起一白眉，前虛中實，尾部兜起，界成上部額際，下凸而垂，兩頰裡仄，骨骼嶒峻，大異常譜，其形式略似梆子，予嘗見山西伶者牛頭黑演《辭朝》包公，兩眉亦下垂，而尾部翹起，筆畫與京劇無異，格調卓然，與郝譜殊近似焉。唯牛頭黑譜於白眉凸處另畫兩灰點，如黃蓋、徐延昭等之灰點眉子，彥章黑譜亦然。而郝譜無有也。郝譜名貴，在兩個白蝌蚪點子，只需將筆一轉，自成神理，不許細勾，即奕奕煥靈威。

郝振基嗓高略左，故歌散板曲子能自成仄音，而黃河萬里挾泥沙俱下，間有嘶昕處，雖刺耳如梟，然激昂氣在，聽亦不覺。演《黑驢告狀》，

⊙《黑驢告狀》包拯臉譜，摹自《偶虹室秘藏臉譜》四函四十六圖，這是郝振基勾法

多自〔六幺令〕上老包起，原場大邊上范仲禹，小邊上黑驢，王朝馬漢兩番叫住，郝用高音叫住，其威中有煞，不下於京劇之十三棒也。及遊仙枕入帳，換白蟒，相紗上罩水紗，由小鬼帶馬，一腿平抬，雖大年猶能高過於臍，下場穩絕，如尚和玉。及高台上，見范妻魂子，唱〔石榴花〕，前十個字必用矮，唱底詞，雙眼閃動，眼上白點，如跳雙丸，因知其臉譜做此格者，於技術自有其妙用焉。

《岳陽樓》之柳樹精

戲中見柳仙者，今之於《水晶宮》《蟠桃會》中，背韓湘子上下，極其潋灩掀波之致，實則《升仙記》中尤為重要。崑曲有小劇曰《渡仙》，即小說以綠板凳度化濟小塘事，其扮相臉譜，均不出於金綠臉，綠蓬頭抓髻。唯舊譜

⊙《岳陽樓》柳樹精臉譜，此為翁偶虹《鐘球齋臉譜集》

原稿

然也。然扮出未必盡美，後之改為綠抓髻者，審美而喜髯分四岔，捻之成蒲棒形，示其為柳葉也。抓髻，只於蓬頭上倒掛「綠四喜」髯一口，四不然，予藏昇平署故物，謂戴綠蓬頭，而不簪

此譜旁注，為《岳陽樓》之柳樹精，是必為元人馬致遠所撰也。劇意謂呂真人望氣，知岳陽郡當有神仙得度，遂至岳陽樓，以墨換酒一醉，樓下有老柳樹一株，千年成精，又杜康廟前白梅一株，亦成精，在樓作祟，柳恐梅精傷人，時巡查於樓，既遇真人，願從學道。而真人以其未得人身，土木形骸，不能成道，遂令投胎於樓下賣茶人郭姓家為男，取名郭馬，又名梅花精往賀家託生為女，取名臘梅，共成夫妻，約三十年後來度。其後郭馬與賀臘梅開茶坊於岳陽樓下，真人再至，欲度而不悟矣。真人三至樓，則郭已易茶坊業賣酒。真人飲其酒，謂其妻不賢，以劍授馬，令殺妻出家。馬攜劍至家，臘梅頭忽自落，馬大驚，控真人於官。真人謂臘梅未死，一呼而至，官以誣告坐馬，馬不能辯，幸賴真人救免，熟視問官，乃上仙鍾離也，於是馬自悟前身為柳，臘梅生前為梅，

皆從真人學道，而致仙錄焉。此與明人谷子敬所撰之《城南柳》，似異實同，唯《城南柳》以桃精點染柳精，此則易桃為梅耳。

臉譜以金綠色為主，無今譜之繁碎，而神韻過之，腦門白色，以綠色及水墨分勾柳葉形，極照乘有珠之奧義。臉蛋用金，紅眉子亞一道鵝黃色，美而多秀，可贈此譜。

《七星燈》之龐統

劇中見星者甚多，然皆「宿」而非星，即宿亦人，如雲台二十八將，應上天二十八宿，勾臉之馬武、姚期、吳漢等，均在其內。「隋唐傳」「明英烈」亦然也。水滸一百零八英雄，應三十六天罡七十二地煞之數，罡也煞也，皆有星司之，此為舊小說中一種「公開之秘密」，書

⊙龐統臉譜，摹自翁偶虹《三國戲臉譜集珍》

中人物，無星宿之分隸，似乎於興會上不盡致、穿插上不熱鬧，而彼蒼者天，於子夜晴空萬千閃爍之寒光晶露中，亦使人有無限神秘，凝望企思，可望而不可即也。由小說波及戲劇，自不易脫此羈絆。如《上天台》最後上齊二十八宿，且於肩頭各插小旗，寫明井木犴、觜火猴、奎木狼之類。《大名府》排山水滸英雄亦如是。可知劇中之星，�1之無形，名之無色，而地位確甚崇也。如《生辰綱》七星聚義，除吳用老生扮外，餘均勾臉。而二十八宿中，勾臉者尤多。星與臉譜，又自有其密切關係。不過，此諸臉譜，普遍宜知，欲談冷僻，別求蹊徑。

《七星燈》孔明借壽，梆子班亦有之，曰《五丈原》，穿插結構，皆不同於京劇路數。予曾見十二紅演此劇，最奇者，中場上龐統魂子，穿青褶子，戴八卦巾，掛黑一字，披鬼髮，帶彩

箭，持雲帚。孔明見龐統，且有「我算他落鳳坡前有大難，他算我難逃五丈原」之唱。龐統臉譜為紫三塊瓦，正額太極。此劇中兩太極見面，另一太極圖為朱紅三塊瓦掛黑滿之姜維也。姜維之太極圖，絕非陰陽魚，係半金半綠，不特此劇，予見九歲紅與彥章黑合演之《天水關》，彥章黑所勾者亦然。予昔年主持「姜維太極圖非陰陽八卦」之說，由此略得證明。而龐統之太極圖，則為半黑半白之陰陽魚，此則陰陽八卦術士道家之象徵，臥龍鳳雛，當之俱無愧也。

失傳已久之李逵臉譜

今傳之李逵臉譜，多為黑腦門，毗連眼瓦鼻窩之花臉格，兩頰水粉，略暈朱紅，表示天真仍在，鼻孔在鼻窩上，用水粉套紅，紫眉子，粉

◎京劇《丁甲山》李逵臉譜，摹自《偶虹室臉譜集珍》，這是金少山的勾法

紅額上圓光，中作紅蝠，亦有於紫眉兩邊套綠者，謂為兇猛之徵，亦自成說也。

錢金福生前亦單演《丁甲山》等李達戲，臉譜作大十字門格，故鼻窩單起，一如焦贊、張飛等譜，兩眼瓦當然顯露，較前譜容易做神理。所謂神理者，即嬉笑怒罵之意境，一動即現，雖勾臉亦如本臉者也。何九先生當年勾《嫁妹》鍾馗臉，能隨意變化，即得此訣。

郝壽臣李達臉譜，亦似十字門格，然眼瓦圓起，渾厚有餘、梟殺不足，是喜臉非怒臉也。侯喜瑞則本第一派，唯眉子特別闊放，眼瓦亦下凹，狠極而又不笑也。金少山獨以古色取長，滿譜只黑白紫三色，不暈紅，予見其第一次在華樂演《清風寨》即如是，可謂別具一格。

昔年勾李達譜，有用破鳥眼瓦者，與鼻窩似連實斷，另畫粉紅鼻窩，正額圓光作中岔，界出眉攢呈山字形，眉子虛起而夭矯，下綴一痣，神態溢如，可喜可怒，可笑可嗔，的是佳譜，惜失傳久矣。

《蜃中樓》之水判官

《九蓮燈》「神示」之火判官，夫人而知之矣。水火並立，劇中確亦有水判官也。水主靜，故為判官亦靜，不若火判官自「為京國君民無分曉」，即大肆其骨肉飛騰焉。水判見於《蜃中樓》，笠翁十種曲之一。此等劇在當時即視為極重彩頭者，故臉譜亦為劇重。予藏《蜃中樓》臉譜，凡涇河龍王、洞庭君、錢塘君、水判官、蝦子精等，希十幀，茲專談水判臉譜。

水判臉以藍色豆青相暈映成奇趣。臉譜中用豆青者有之，用豆青以襯藍色而自成圖案者尚罕見。此譜腦門及兩頰，重色即藍，淡色即豆青，豆青部位少於藍，故曰襯。藍色表示其為水，豆青則表示其為波。其實，波不波，無甚講究。予論臉譜，不甚以「好大題目，好重文章，好高意義」故意神之炫之。臉譜不出一畫，畫自有美術存乎其中，得其美術之旨，期不負於譜，而譜亦不負於人也。準此為斷，可談譜矣。藍色豆青而外，眼瓦鼻窩均用油黑，鼻窩兩點為灰，腦門火焰為金，全臉不見紅，亦為創見。

○《蜃中樓》水判官臉譜，摹自《偶虹室秘藏臉譜》二函

二十五圖

水判見於曲中二十九齣「運寶」，注明場上預備龍宮，諸色寶玩，務使璀璨陸離，然後上水判，先念「世人嫁女競釵鈿，百兩輝煌值甚錢。試向龍宮行嫁事，千箱不敵一珠圓」詩，及眾水族喚上，各捧妝奩鼓吹，合唱〔二犯江兒水〕：「奩資輝煌，明晃晃奩資輝煌……似這等極菲薄的妝奩，也只怕天下少。」其台面之美觀，較《天下樂·嫁妹》鍾馗喚上眾鬼卒合唱〔越恁好〕之繞場群曲，尤有過之也。

鉤子眉之黃蓋臉譜

普通勾黃蓋臉，硬紅六分，灰墨套眉點，間有畫白鼻窩白鼻頭者，除此甚少花樣也。六分臉多用於暮年人物，故其色只紅、老紅、紫、黑而已。黃蓋、聞仲勾紅，楊凌、高行周勾老紅，徐延昭、廉頗勾紫，皆掛白髯，敬德勾黑而《白良關》掛蒼髯、《鳳凰山》掛白髯，亦老也。故曰六分臉為老人專用者，似亦成說。

老年人勾臉者，少花，多整，蓋人老則性稍靜，面宇呈其顏色焉，如《陽平關》曹操，臉紋宜減，多則不肖。老三塊眉眼以外，只象徵部位作花頭，鮮有套雲子、套蝠子者，如鮑自安、黃三太、姬僚等皆然。六分臉似與老三塊臉相近，意亦相同，故其整而少花者，均秉同一意義而共為用也。

黃蓋正戲，《借東風》自較重頭，紅臉白髯，相對曹操白臉黑髯，忠佞對峙，是正比例，雖同一工，而似犯不犯焉。今演黃蓋，多肢解不全，少鄭重者，起霸上尚露一頭，不者，只隨喚兩邊上而已。正場則在三更投詐，與周瑜對睞暗笑，定計推磨對跪，唱四句洪武正韻「周都督休得要大禮恭敬」，及苦肉受責時之老氣橫秋，更能收虎虎之效。而闞澤扶下後，頂場尚有一場，與澤定計（抽頭）下，為闞澤墊換裝工夫，後場尚有祭旗則又站門上，穿開氅，候令而已，至最後放火箭下，頂場又有一場，即「休要放走那曹操」要菜處也。不過此菜已多不要，言之悒然，為配者悒也。昔人勾黃蓋臉，有於眉點摒棄不用，而易以鉤子眉者，此眉形無他長，而能充分表示愁鎖悲凝之氣，所謂「兩眉深鎖廟堂憂」者也。黃蓋於《群英會》時，其憂國有色，報主有心，確可當之，勾此亦宜。今

人勾此眉者甚罕見，劉硯亭曾作此法，予親眼見之，是日劉宗楊初演《借東風》，飾曹操者尚為郝壽臣也。

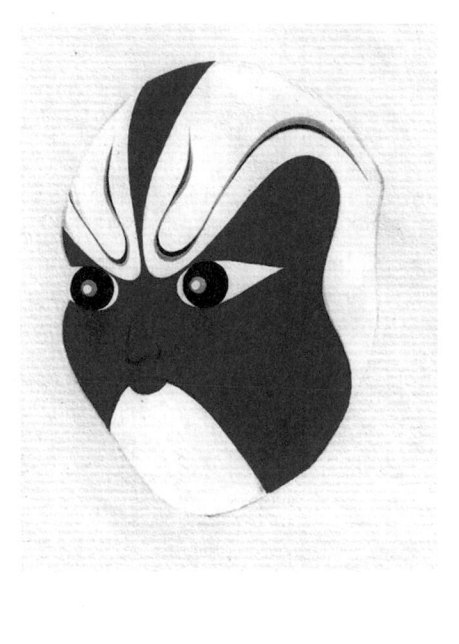

○《群英會》黃蓋臉譜，摹自《偶虹室秘藏臉譜》四函

九十圖

《混元盒》之張天師

《混元盒》為一偉大神話儺劇，予極喜之。稚年連續聆過，惜已不甚清憶，臉譜亦僅記其主色，細瑣筆畫，未曾落墨收藏，如大錨神額上勾出一錨形，絕非晚近之只勾水波浪者，方二群之文圖大仙，全臉作一大蛤蟆頭，兒得怕人，大蜈蚣之蘸金如電，均留得最深刻之印象者。

更有一事，勾臉者不可不知，即此劇中之張天師，不論勾臉不勾臉，其額上應作卦象，不宜作雷鼓形。蓋張天師不只限於《混元盒》一劇，《五花洞》《九花洞》均有天師。普通扮天師，淨扮之則勾油紅三塊，生扮之只抹高紅，額上畫金卦象或雷鼓形而已。卦象代表其為道家，雷鼓形四周滾火焰，表現其掌心雷之靈跡。即拆唱《混元盒》，如《琵琶緣》《蓮花寺》《鄱陽

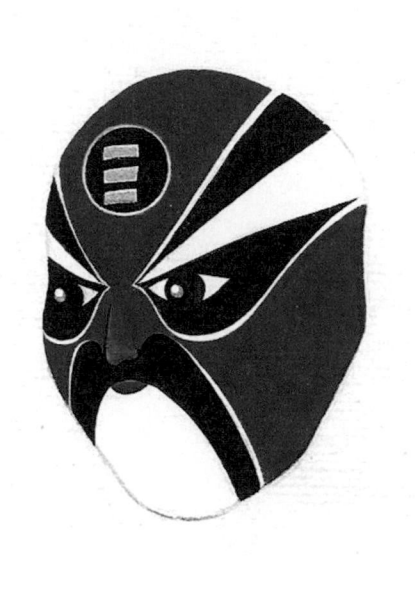

⊙《混元盒》張天師臉譜，摹自翁偶虹《昇平署秘傳臉譜》散頁

湖《金針刺蟒》等，亦多作此勾法。唯連台演《混元盒》時，張天師只宜勾畫卦象，不宜勾畫雷鼓。其卦象且有規定，不能隨意蘸三筆金，連斷信意為之，徒作點綴。《混元盒》共八本，第一本張天師勾乾卦象，二本勾坎卦象，三本勾艮卦象，四本勾震卦象，五本勾坤卦象，六本勾離卦象，七本勾巽卦象，八本勾兌卦象。此譜不論淨扮生扮，開臉或不開臉，均應遵此法則。《混元盒》中更有老天師，外間普通多用生扮，本來面目，白筆泚老紋，正額應勾全卦象，中抱陰陽魚。據陳子田先生云，大內演此，老天師勾紫臉，正額亦勾全卦象。若然，是又必淨工扮演矣。八卦亦屬八音，歌場以卦象記音。《混元盒》全劇之編制，崑亂文武兼萃，天師勾八個卦象，在劇外之意言之，亦所謂眾聲之蘗也。

《蘆花河》之烏里赫

甚矣，戲劇中調劑術功用之偉大也。機趣風格之樹立，固有賴於調劑，即台面色澤之配置美觀，尤有賴於調劑術焉。此中所謂調劑者，扮相居其一，而扮相之調劑，臉譜又居其一焉。戲劇中之有臉譜，不特表示色澤，象徵個性，於扮相中之調劑，功用極偉，勾臉素臉，風格不一，同場媲映，給予觀眾之印象亦不一也。

例如，《問樵鬧府》之煞神，《奇冤報》之判子，苟不勾臉，反成庸附，此二劇風格相似，均以花臉襯素臉。《鬧府》煞神以外，老太師、葛虎、樵夫、大差二差，無不粉墨，《奇冤報》除判子外，張別古、趙二大、包拯，亦無不粉墨。此皆傳統戲劇之結晶，研究台面美者，不可不知也。又如，刀馬武旦戲，除小生正配外，花

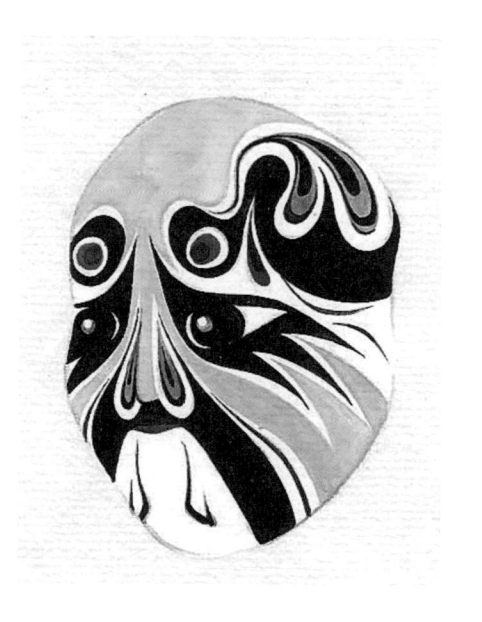

⊙《蘆花河》烏里赫臉譜，據范鐵錚摹翁偶虹手稿復原

臉則為必要之品。《穆柯寨》之黑紅二將，允稱龍睛螭吻。《雙沙河》人才駙馬張天龍與魏小生，亦花椒大料，二味調和。《破洪州》之白天祖，《陰魂陣》之余道洪，《馬上緣》之樊龍、樊虎、陳金定、程千忠、醜丫鬟，《演火棍》之孟良、焦贊、韓昌，《金猛關》之焦玉、哈它利，《棋盤山》之竇一虎、程咬金，《虹霓關》之辛文禮、旗牌，皆倚之如左右手也。不特只此，青衣戲得花臉襯映而傳好佳話者亦多，《長坂坡》跑箭，《春秋配》砸澗，所以呈其花靨雨痕，葉喧風籟者，只在一紫三塊之張郃與水白臉（亦有勾油白者）之侯上官耳。全部《蘆花河》應帶《金光陣》，《斬子》雖重唱，而後場破陣，亦須刀馬，老例花臉亦重，烏里赫、鐵牌道人、飛鈸和尚，均有定譜。烏里赫應勾豆青瓢子，黑紫黑蓬頭，鐵牌道人勾白臉蛋紅腦門，白絮白蓬頭，飛鈸和尚勾紅金臉，掛藍蚪髯。中華戲校近排全部《樊梨花》，自「馬上緣」起，至「蘆花河」止，名為《姑嫂英雄》，蓋亦駢重薛金蓮也，烏里赫等臉譜，即準此為式。

七夕談鵲

七夕劇，不涵詩意，即寫家庭，故雖神話重重，絕少荒謬無倫、強拼強湊之牛鬼蛇神。七夕劇中，勾臉者除金牛神外，尚有喜鵲神。此鵲神在老戲《鵲橋密誓》中有之，由武生應工，勾黑白鳥喙臉，領導十六或二十四或三十二喜鵲、燈童，擺成橋形，上織女牛郎合聲同唱，此大鵲神與金牛神兩邊立。金牛勾金臉，戴黃蓬頭黃紫，穿八卦衣，加蓮花冠二龍箍。大鵲神勾黑白臉，戴黑蓬頭抓髻，穿喜鵲梅花開氅，不掛髯口。兩花臉如啟明長庚，東西對峙，以襯正中之牛女，尤盎詩意。惜鵲神一角已多年不

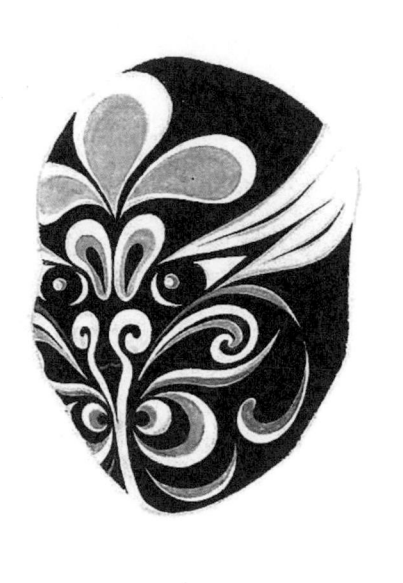

上，幾於湮沒無聞矣。喜鵲神除《鵲橋密誓》外，大內承應戲之《喜洽祥合》亦有之，為數三十，各持梅花枝子，上套月形，以符「一月三十喜」之意，唯多不勾臉，武生淨臉扮，只在蓬頭上簪一小喜鵲形兒而已。有喜鵲神而勾臉者，尚有崑曲《鵲梁記》。此劇演姚曼殊與楊立勳宛轉諧姻事，因夢中有「欲渡銀河駕鵲梁」之句，故曰《鵲梁記》。然鵲梁並不止空洞之詩句而已，後部姚曼殊遊園，見鵲營巢梁上，則喜鵲神登場，且如《晉陽宮》之大顯神通焉。此劇雖不免普通婚姻套子，而中部曲折極多，酷似《豔雲亭》，均極有趣者。

《太行山》之姚剛

劇中有「十罵」，各有臉譜。「十罵」者，《罵曹》之曹操，水白臉；《罵安》之安祿山，油黃臉；《罵番》之兀傑，黑金臉，《罵判》之判子，水墨肉腦門臉；《罵山》之馬武，藍瓢子花臉；《罵寨》之姚剛，黑花臉；《罵閻》之閻王，黑金臉或水白臉；《罵朗》之王朗，水白臉；《罵篡》之燕王，油黃臉或紫臉；《罵殿》之楊廣，水白臉（此為「男罵殿」，有作「女罵殿」者，蓋

往年演趙光義亦勾紅臉，是亦含袞鉞褒貶之義也）。被「罵」者，均勾臉，為之説，多言則贅，省言不明，茲先談《罵寨》之姚剛焉。

如《罵曹》之為《群臣宴》，《罵安》之為《金馬門》，《罵篡》之為《草詔》，《罵山》之為《玉虎墜》，《罵寨》之為《太行山》，均普通常見者也。客歲曾為金受申兄繪一箑，既指此「十罵」為題。

此十個臉譜中，最資研究者，為《罵判》判子，《罵閣》閻王，《罵殿》楊廣，《罵篡》燕王，《罵寨》姚剛，其臉譜來歷與傳授，各有異點。如《罵判》判子，無異一小花臉。《罵閣》閻王，有大勾小勾之分。《罵殿》楊廣，在京劇勾水白，在梆子勾油黃，正額畫一大蜘蛛，梆戲且為之定名《黃逼宮》，與鄭莊公逼共叔段事，名同事異。《罵篡》燕王，則有油黃水紫兩種勾法。《罵寨》姚剛，則一脱普通姚剛章格，若統

《罵寨》亦名《太行山》，亦名《王英罵寨》。據前輩顧曲家言，當年有《歎王陵》一劇，即《罵寨》以前事，李順亭曾演之，亦王英正角也。

王英應勾紅臉，然掛紅一字，以紅生之例衡之，亦有可疑。故此角有用生扮不勾臉，改掛黑三，扮如秦瓊、賀天保者，有用淨扮勾紅臉，掛紅一字者。不過按劇之組織言，似應生扮為宜。

予藏漢劇臉譜中，王英亦有臉，且注明為《罵寨》之王英，由生飾之，若然，此劇來源甚遠，生扮之説，當然可靠。姚剛淨扮，勾黑花臉，掛黑紮，戴草王盔，穿黑蟒，劇極吃力，初上場高台大段口白，多至百句，一如《雁門關》（非《八本雁門關》，此劇又名《奪劍印》）之潘仁美，而後場見王英後，二黃導板起唱，且上板，王

⊙《太行山》姚剛臉譜，據翁偶虹傳「十馬」臉譜整理復原

英導板後，改西皮，鑼鼓極碎。昔年何九先生，演此一氣呵成。老伶彭福齡、范福泰之嘗試者。金少山客歲曾演此，與半截起之《陽平關》，合為一場戲，一黑一白，有念有唱，甚是精彩。予謂少山一半秉家學，一半宗何九，觀此益信。

普通勾姚剛臉，《上天台》《黃一刀》《草橋關》均十字門露嘴岔，撐起鋸齒齒眉子，全臉無紅色，膺「三剛不見紅」之義。《太行山》則作花十字，兩眉改紅，顯破成例，是真不可思議者。曾以此語質福小田先生，據云，三剛不見紅，喻其闖禍之大，無紅當在闖禍以前，《太行山》姚剛，已反朝為寇，有紅無紅，無關本義矣。此語終未能作充實佐證。然予有小小發現，可證此劇姚剛所以見紅者，蓋本諸劇中詞句作蜿蜒一線也。《太行山》一劇，似與《草橋關·上天台》等，為一題兩作之法，猶之《四郎探母》與《八本雁門關》《文昭關》與《武昭關》也。《草橋關》一至四本，大破劉遶，姚期父子還朝，《上天台》赦姚剛後，發配宛子城，可與《黃一刀》相蟬聯。《太行山》則並發配宛子城亦無之，其上場表白為「可恨昏王，前三載有道，後七載無道，將一班舊日臣子，斬的斬了，貶的貶了。昏王酒醉，又將我父斬首。是俺一怒，俺就反，反上了金殿。昏王見勢不好，忙將天仙公主，招贅與俺，許配為婚。俺正在跨馬遊街，來了眾家賢弟，攔住了咱的馬頭，叫道說是，姚剛啊，霸林，殺父之仇，你為何在此貪戀新婚，是咱聞得此表，羞得俺黑臉通紅，二次帶領人馬，反出了朝門。那昏王連差二十四員上將，追趕於俺。趕至在日沙渡口，俺手托五股鋼叉，連挑二十四員將落馬。眾家賢弟，俱已散去。唯有王賢弟（即王英）霸佔二

龍山，我妹姚玉環霸佔鳳凰山。是俺霸佔這金
頂太行山……」按此表白，與《草橋關・上天台》
事毫不相同，似別有機杼。然則臉譜變格，亦
當然耳。

《蓮花塘》之達摩

過去蓮花燈之實現舞台者，如《九蓮燈》末場之
擺蓮花山，《蓮花塘》末場之擺蓮花綱，均能使
「青莖翠蓋原相映，縞袂霞裾各自芳」之六郎色
相，燦爛光輝。實則《九蓮燈》重點，只在「富
奴救主」「火焚宮獄」之事，本為八月十五，而
《蓮花塘》不過為普通降妖故事，乃出之當日何
景愚之手，所謂「拿火龍」也。

予藏同光年間臉譜，有《蓮花塘》之達摩，其格
局用色，則與《祝發記・渡江》不同。《渡江》

⊙ 達摩臉譜，摹自翁偶虹《偶虹室秘藏臉譜》一函五十
五圖，原稿標注劇名為《五壽圖》

應勾金臉，藍虯髯，而此譜則作黑紅金碧四色，必非《渡江》譜式。唯梆子演《三世修》，上達摩，其臉譜亦為黑紅金碧四色，雖勾法不同，而用色略似，予曾親見彥章黑演之。《蓮花塘》之上達摩，在孫悟空會戰蚍龍後，達摩東遊渡江，路遇淹斃怨鬼，訴蚍龍罪狀，達摩允助悟空，設蓮花塘誘而擒之。擺蓮花燈即在「設塘」一場。所謂蓮花綱者，即蓮花燈圍繞之形勢也。此場滿台燈彩，達摩端坐其中，悟空誘蚍龍上，用〔九錘半〕繞「四合如意」，則有似於《青石山五雷陣》焉。唯予曾見張煥亭君排此，則端坐正場者非達摩，乃悟空也。且此劇自小榮椿小天仙輟演後，已成冷碼，曲子打頭，多已失傳。前歲曾與丁永利、朱玉康二君談及，朱老尚能說其打頭，唯曲子則不易一一清憶矣。

關於《蓮花塘》故事之傳說，亦分兩種。一謂蓮

花塘為達摩所設，誘擒蚍龍者，而蚍龍肇事之因，則由於小蚍逛廟，見民女而涎其色，說親不允，強行搶劫，老蚍復以舐犢情深，水淹州郡，始有悟空銜命降蚍之事。另一傳說，則謂蓮花塘本為蚍龍巢穴，小蚍往九華山聖朝之便，化身道童，入涿州成化縣，誘識金錢子之妻，適為金錢所瞥，小蚍作法傷之，有值日功曹，具情上稟，玉帝命雷部轟之問罪，小蚍倖免，逃回蓮花塘，大蚍詢所自來，小蚍飾詞以對，大蚍怒，興波作浪，水淹涿州，事聞天上，復遣悟空降大小蚍龍，蓮花塘一變而為鮑魚肆矣。此兩種不同傳說，未知孰為真正之《蓮花塘》。然與《蓮花塘》之並傳者，尚有《慶安瀾》，唯認為《慶安瀾》即《蓮花塘》者甚多。據此觀之，則《蓮花塘》自為蓮花，《慶安瀾》自為安瀾，前談之兩種傳說，必有此兩劇「分割而立」之處也。

《碧洋湖》之雙牛兒

《八本碧洋湖》中，寫李七英雄，寫雙牛兒亦英雄。雙牛兒李七之子，即「起解長亭」中，命陳唐送家書，始謂「交與我那七阿婆」，解子在旁訛嘲為「七隻大母鵝」，繼謂「交與我那雙牛兒」，解子又在旁訛嘲為「兩頭牛」者也。「雙牛兒」之名，在「長亭」李七白口中即有本色炳炳之介紹。當陳唐問「他為何叫作雙牛兒」時，李七謂：「你又不懂啊，待咱老子告訴於你。是那日，咱老子偷盜落空而回，打從一家場院經過，見那裡拴着兩頭牛，咱就順手牽了回來，回到家中，咱那老婆，就喀嘆，生下了一個娃子來。一時候咱起名，就叫作雙牛兒。」陳唐即曰：「好一個響亮的名字。」解子又嘲曰：「簡直是橫骨插心的畜類嘛。」有此介紹，故《三本碧洋湖》陳唐送家書，上雙牛兒時，觀其扮

⊙《白綾記》雙牛兒臉譜，摹自傅學斌先生筆法

相，無不發噱矣。其扮相有兩派，一派戴抓髻孩子兒髮，穿茶衣子，一派在網子上畫一柱耳毫，襯兩旁耳毫，俱為黑色，赤臂，胸前穿紅兜兜。晚近演全本《碧洋湖》者已少，精華處只留「審七公堂」「起解長亭」兩折而已，不特雙牛兒絕跡歌場，即正臉李七，亦滄海一粟，所見者少。

雙牛兒臉譜，作「六塊」式。「六塊」者，腦門一塊，下顎一塊，左臉兩塊，右臉兩塊，正中為眉眼鼻嘴諸部位。此種譜式，即將眉目鼻口諸部縮短其距離，使其擠聳變象，為臉譜中一種方法，武戲英雄，用時最多。雙牛兒一譜，意在憨勇魯爽之間，同時又須示其年齡上之暴露，故用「六塊」法也。此譜左右兩頰之四塊，與下顎之一塊，俱用揉紫，唯正額勾老紅。揉紫為黑臉少年之象徵色，如李元霸在《晉陽宮》。揉

宜揉紫，《四平山》則油黑矣。李七是黑臉，李七子以血統關係，當然亦黑，黑在幼年，揉紫尚矣。正額老紅，老紅即粉紅色，示其有天真氣。臉譜中用老紅作腦門者甚少，此為一奇。腦門下，有犄角形兩筆，實藍色，示其桀驁不馴，又為其名「雙牛」之徵，與寶爾敦之黃犄角同其義。紅鼻窩示其翻鼻孔，無甚奧旨。全譜反正臉童子格。或謂李七歪臉，雙牛兒以父子例之，亦當歪臉，不知李七在頭本「畫鳥」打劫「嫖院」時期，原為正臉，自王良「一板凳腿」後，始易歪臉，雙牛兒未受打傷，何以變其血統乎？父子例者，父子臉譜相似也。觀眾可取「姚期姚剛」「張飛張苞」尉遲敬德尉遲寶林」諸譜，細玩味之。

《水髒洞》之混世魔王

猴子戲中，《水簾洞》外，老劇尚有《水髒洞》。《水髒洞》非悟空所主，而劇中亦重悟空。悟空對象，所謂混世魔王者，即稱王於水髒洞者也。

混世魔王歸武花臉工，與猴子恰為「捉對」武生淨戲。此劇自悟空學道起，靈台方寸山，斜月三星洞，須菩提祖師，均宜出現。祖師講道一場，用〔點絳唇〕，祖師蚨坐高台，前兩支〔散板〕，悟空靜立，自上板〔油葫蘆〕，作身段，意如《問探》，而稚逸過之，故劇雖小量，吃力處前後平均，不下於《水簾洞》《安天會》。後場「道成回山」「聞報尋仇」，上混世魔王者，以下即武場矣。此劇有一特別場數，即普通武劇中，凡被捉者，例由「下手」抬起，勝利者三笑下場，此劇末場混世魔王者被捉（與《西遊記》原文不同，《西遊記》為一刀劈死），

⊙《水髒洞》混世魔王臉譜，摹自傅學斌先生筆法

四小猴擁緝魔王，四小猴高抬悟空，悟空作三
笑，〔尾聲〕下場，形容猴性好戲，亦極具方
法焉。

混世魔王勾綠花臉，格式極奇。予所藏者，據
考為「老崑派」。其眼瓦下垂作「哭相」，眼上
有金點，示其道性，金點上，空白額部，作紅
綠雜紋，「混世」之義在此。蓋綠色主煞主邪，
紅色主純主正。「世」之所以「混」者，不過以
煞亂純，以邪侵正。悟空在《西遊記》中為「心
猿」，其學道之靈台方寸山、斜月三星洞，即明
寫一「心」字。魔王乘悟空學道之機，擾其巢
穴，是即「邪煞攻心」之意。世上一切象，全是
心田造成，以魔攻心，非混世乎？故魔王出場，
尚有「噴火」。火者，魔火為也，邪火為也。臉
作「哭象」者，生老病死愛別，世上諸心象，無
一不可哭也。區區譜中，括之盡矣。

勾大臉之鐵拐李

八仙中，鍾離淨角，勾紅臉，鐵拐丑角，勾「豆
腐塊」，遇見皆如是者。然鐵拐扮法，確有大扮
小扮兩種，大扮即勾大臉，小扮即勾小臉也。
勾大臉有固定臉譜，勾小臉則普通「豆腐塊」
矣。其實，此「塊」亦有定法，應以白粉作小葫
蘆形。

有謂鐵拐勾大臉，與鍾離同列為淨，相衝突者，
實亦不然。鍾離勾紅臉，應歸紅淨，故崑例「七
紅八黑三和尚」中，鍾離列「七紅」之首。鐵拐
勾黑臉，應歸黑淨，同為淨而有別。兩淨外，
曹國舅則丑也。予藏鐵拐臉譜，額作金色葫蘆，
紅套水墨作雲子眉，紫顴黑鼻，另有紅鼻窩，
應戴虯髯，大蓬頭，是為大扮大臉無疑。此譜
有謂為元曲「韓魏公斷借屍還魂，呂洞賓度鐵

「拐李岳」者，予疑之。蓋此譜形義，全是成仙後之象徵方式，元曲僅演至岳壽魂靈，借小李屠屍骨還魂，隨呂洞賓出家而止，何來葫蘆，豈非葫蘆提乎？後於別種譜冊中考之，蓋昔年大內演《瑞祝蟠桃》及《黑煙洞鐵拐收葫蘆精》兩劇所勾畫者。

⊙ 鐵拐李臉譜，摹自翁偶虹《昇平署秘傳臉譜》散頁，這是大扮的形式。

喜字臉

臉譜雖小技，其藝術之包容，亦有窮極巧思奇突可愛者。蓋區區眉宇之間，把筆對鏡，換容換貌，轉動即成。是雖曰「人心不同，各如其面」，而人心不同，各異其筆，亦足資臉譜於展進也。

年來展佈臉譜，動談內廷，非故以此驕人，誠以內廷供奉，掏其心血，結晶於筆，溢浮於面，博天顏矊笑之賜，亦所謂「千金之下，必有勇夫」，其成績自當優越。外間劇場，不過數十年間，憑一紙之摹傳，或有歧誤，又不能肉白骨而起黃泉，一一指證，自家玉尺，自家裁量，姑備一格，不無小補，此予志也。

予藏內廷臉譜中，有「福、祿、壽、喜」四字

臉。四譜均為同樣，先用薄蜜對面反寫「福、祿、壽、喜」各字，就蜜蘸金，再填油紅瓢子，呈斗方形，空處留本來肉色。台下望之，不啻面貼斗方，此真想入非非，炫新眼簾者。臉譜見於大內承應劇之《天籌承慶》，然霓裳續譜中「鼓樂呈祥」六段第一，唱「萬壽歌」，緊打鑼，慢篩鑼，萬壽無疆太平歌，亦由四人分扮福、祿、壽、喜，豈此四人亦勾此臉乎。

臉譜上有字者，普通亦常見之。如《岳家莊》之薛里花豹，往往勾一黃葫蘆，外實藍瓢子，葫蘆上寫「大吉」二字。《八本混元盒》「鄱陽湖」中之鬥戰勝佛（即孫悟空），其紅心上不勾桃子或七星毛紋，勾一蘸金「佛」字，此種勾法須對面勾反字，落於面上方為正字格，字雖常見，法亦難能。

⊙《天籌承慶》之喜字臉，據翁偶虹口述復原

有虎氣之許褚

臉譜最有「標準性」者，當屬三國戲。其故有二：一、凡三國劇人，幾乎各有正戲，正戲之臉譜當然為演者重視，不易使其自動草率或簡陋。二、三國劇人所勾之臉，全在「象人」兩字

上着想，徵性格，示意義，昭忠奸，明善惡，為其筆下繩墨，不以詭異而標奇，不以新奇而立異，在譜中無「蹊徑別開」之必要，在觀眾無「異想天開」之必需。以故數十年來，此小小戲劇藝術，雖與時俱進，變化時聞，而三國戲臉

譜尚未有幟張垓下、劍出室中者。予藏臉譜萬副，近稍稍從事整理，覺其盎然有古意者，即披露共欣賞焉。

○《戰渭南》許褚臉譜，摹自《偶虹室秘藏臉譜》一函三十六圖，這是內廷勾法

「曹八將」中，典韋、許褚，俱稱虎士。許褚之名「虎癡」，演義中數數寫之，然劇中殊淡也。

劇中似專捧典韋，不特「宛城」為然，「濮陽」與「借趙雲」亦有特寫。許褚因其抓髻草帽圈

的關係，往往淪為「搶背將」，此為劇中程式問題，不必代為冤吁，然許褚之與觀眾接觸機會，則較典韋為多，《陽平關》《長坂坡》之隨眾混

戰（《陽平關》捧徐晃，《長坂坡》捧張郃），不待言，《白馬坡》「頭肩」「張嘴」（武戲中稍有

白口者，即為「張嘴」），雖敗猶榮。而《反西涼》曹操念大引子頭一句後，許褚與四藤牌（急急風）上一亮，尤有「欄外一枝紅」之致。《戰渭

南》草帽圈、水裙、持雙刀、短打扮上，亦不

平凡。《戰宛城》直與典韋作風雨二陵，黃石墨玉，相映威美。此均許褚吐氣之戲，以配角為陪襯也。故許褚臉譜，誠有不可草率之必要。

唯晚年武劇平凡，似不為人所重（其實武戲中真有獨到藝術），配如許褚，尤與觀眾無緣，人輕自輕，扮不如前矣。臉譜勾畫，唱未失正黑花格，而隨意增損，幾於人各一派。真正古型許褚譜子，應有虎氣，正額黃光，挑起紫眉，泚紅白頰，襯以烏油本臉，不啻宋錦吳湘。

《山海關》之馬龍與李虎

劇中有四「李虎」。《寧武關》裡勾油白三大塊者，為一雄起起氣昂昂之李虎。《慶陽圖》裡勾黑花臉抹王字者，為一鬼刺刺毛騰騰之李虎。而不在此階級中者，《雙合印》尚有李虎，《山海關》亦有李虎。

《山海關》為老劇中「七塊白」之一，以吳三桂「誓師」一場白靠而言。劇上編制，頗似改頭換面之《戰樊城》，今有演者，淪為開場矣。唯吳三桂刺李虎之背，作「人皮戰表」時，有「上寫吳三桂，下寫李闖王，約定九月九，兩軍擺戰場，來者是君子，不來小兒郎」之語，「九月九」三字，特別清晰。《山海關》既演吳三桂與李闖王事，捧旨之李虎，似乎應是「雄起起氣昂昂」之李虎，實則不然，此劇李虎，在名字上加諸「九門提督」，扮相則為紅官衣、圓紗、吊搭之小花臉也。其名字似或有誤，然予曾見多本《山海關總講》，均為李虎。

與李虎同劇者，有勾臉角色，曰馬龍，黑花臉，戴黑紮，身份為吳三桂之副將。第一場上馬龍尚有「柳營春試馬，虎帳夜談兵」之對，見吳三桂時有「槍刀俱已造齊」之語，及吳三桂看家書

後，馬龍闖入，有對唱快板，是相助三桂復仇之意，甚至跪地發誓。故此劇三桂正角，馬龍硬配，如《戰樊城》之伍子胥與武城黑，只是同在一方，非對象耳。劇構不甚精奇，淪為開場者以此，然因開場而草率其扮相亦至可惜。曾見某遊藝會上，通場劇皆生旦，無黑紫角色，

後台竟無黑紫，開場底包演《山海關》，馬龍光嘴巴上場，臉作李逵的格式，真不知以哪位尊神稱之。實則，馬龍臉譜與許褚、武城黑、陳友傑等同為一格，黑腦門，白臉蛋，花眉子或紅或紫，黑示其勇壯，紅眉示忠心血氣，紫眉示意志肅穆，額中有黃色膽紋，則示其有殘忍性。刺李虎背作人皮戰表之發明，固為此「黑臉朋友」之豪語也。

⊙《山海關》馬龍臉譜，摹自翁偶虹舊稿

《萬獸陣》之穿山甲

怪異臉譜，在臉譜藝術中為下乘。蓋凡山中癍癥，海中噩噩，陸中癡癡，水中噙噙，羽中毵毵，毛中者毿毿，無不可組繪入臉，其外延形式，不過求似而已，此即象形與象徵之分，而有「形而上者易為知，形而下者難為喻」之論也。今傳臉譜中，如赫赫近人耳目之金錢豹、

⊙《五虎台》穿山甲臉譜，摹自《偶虹室秘藏臉譜》二函
四十二圖

孫悟空，無非象豹象猴，《百草山》三大弟子，無非象鳥，《混元盒》五毒中之勾臉者，無非象蟲，《蟠桃會》《金山寺》之水怪勾臉者，無非象鱗介。五色組攢，一筆錘煉，鳥獸蟲鱗，一齊躍上面孔，雖曰小技，亦有可觀，所謂得險於

平，即拳石亦華嵩也。

老劇中有《萬獸陣五虎台》，失傳多年，為普通鬧妖武戲，演黃石公弟子白慶，採藥五虎台，被厄於鵪鶉大仙事，黃石公往救，佈萬獸陣而禦之，事跡荒誕，大非情理，不傳者亦在天然淘汰例。然勾臉角色之多，為諸劇冠。且臉譜無非鳥獸鱗介，盡眾生蠢蠢之大觀。予藏其譜五十幅，俱怪異精妙，幽渚犀光，黎邱變幻，有非意想得到者。如「穿山甲」，臉勾綠色，格以金鱗，眉目鼻口，俱環油黑，縮其本來面目，使成奇醜，齒豁唇外，碎如玉櫛，直似磨牙嚙血，又豈肖真而已哉。嗚呼，血拇敦脥，必待禹王之鼎；修蛇封豕，胥號后羿之弓。筆下春秋，人獸關刹那界矣。此予所以自鳴天籟，不擇好音，樂此無疲，物以癖聚者也。

白臉劉瑾

嘗論劇中臉譜，象徵性情，象徵環境，每為學者所笑。予誠非學人，然所以愛臉譜者，以其中大有「學問」，是則學人所笑者，正「非魚」之謂也。臉譜之象徵性情與環境，隨劇而別，尤可佐證，如本文談之白臉劉瑾，即其一也。

《法門寺》之劉瑾，一張揉紅臉，笑絲橫飛，如懸河自溢。而其勾白臉時，則又肅煞霜嚴，如夏日可畏。劉瑾勾白臉，在《千里駒》與《三門街》中（《千里駒》為崑曲本，尚小雲曾翻為京劇，《三門街》為京劇本）。不過，晚近崑弋班中演全本《千里駒》者，竟以丑工扮劉瑾，而海上之演《三門街》，亦有直作朱紅為劉瑾榮者，若然，劉瑾白臉，無鏡可鑒矣。予藏劉瑾白臉譜，白用油白，眼瓦作大三角形，上蠆長尖，

⊙《三門街》劉瑾臉譜，摹自翁偶虹舊稿

後歧魚尾，鼻勾蝠紋煞，額呈顙珠，嘴作紅菱，鼻窩旁騰以蛇紋，三筆回環示其梟惡跋扈，兼而有之，以與《法門寺》相較，則冰山火嶺，迴異神境。

劉瑾在《法門寺》，判雙姣、勘無頭命案，不失德政，故揉紅以示其皮顏色，所謂福隨貌轉，

滿面紅光。《千里駒》中，則與潛龍寺和尚性空合謀劫駕，且箭刻「吏部劉」三字移害所仇，在《三門街》中，則與史洪基結黨霸朝，計給鳳姐，害洪金章，惡藪怨府，非一二語所可恕者。春秋筆下之臉譜意義，能使其朱顏不慚乎。此即象徵環境象徵性情，隨劇而不同也。臉譜之可研究處，亦在此。

勾臉之鶴童

鶴蛇善鬥，民間神其說而為訓，波及說部，傳及戲劇，亦奉為法。如《白蛇傳》武場諸折，輒以鶴、鹿為蛇之對象。鶴鹿二童，固翼乎南極老人之旁，而為瑞草園之中堅人物者，然《金山寺》「水漫」亦不免焉。「水漫」不只鶴鹿大打出手，鶴且有形，信為擴大局面，且益堅鶴蛇為對象矣。

⊙《瑞草園》鶴童臉譜，摹自翁偶虹《昇平署秘傳臉譜》

散頁

鹿童例勾綠臉，武二花飾之，露嘴不掛髯，綠色亞金，套紅，儷粉，極美。其勾法有兩種，有於正額及兩頰均勾出梅花五瓣者，亦有只勾梅花一朵於正額者，唯兩眉子須歧出，組為角形，是為象形一法，不可誣其無理。鶴童由武生應工，其扮相有勾臉與不勾臉之分，猶之二郎神楊戩，金則三塊，不金則廬山真面而以火形焰諸眉攢。鶴童勾臉，須用油白，其譜亦簡，黑眼瓦，水墨套黑眉子，正額紅點，金火焰斜竪形，灰黑鳥嘴，旁滾灰黑火焰，全譜至素而美如其形，不失海嶠梅嶼之世外仙姿也。

《百草山》三大弟子，均羽中之靈，中座孔宣，孔雀也，左大鵬，右鸚鵡，飾者無不勾臉，例矣。孔雀宜綠色，大鵬應用金，今則用黃，鸚鵡應用銀，今則用油白。武劇冷落，宜其臉譜日臻草率。唯鶴童本型宜油白，示其羽毛之美，

絕非貼銀之變，今日若有勾畫者，萬不可貼銀而失其真焉。

《五雷陣》之雷神

《五雷陣》在前十年，秦黃兩班均視為流行劇目，今亦入冷菊叢矣。客歲，馬連良曾有志翻之，愛孫臏扮相之奇與場子之陰森奇瑰也。孫臏應穿白箭衣，靠腿子，背五桿旗，左右各二，白質墨繡八卦太極圖，正中一黃幡，簪甩髮，小二龍箍沉香拐上配白紙繖後。毛賁亦威美，黃蓬頭抓鬢，勾黑金臉，戴紅絆，紅龍箭套道背心。「佈陣」一場，吹大嗩吶「柳青娘」，剁肉喝血酒，使人憎悸。然此種種，皆普通所演，自「自幼兒入雲夢」起，至毛賁擺五雷陣，孫臏破陣止。實則真正「五雷陣」一名，宜在此數場前，孫臏先擺五雷陣以陷王翦者也。故此劇有

⊙《五雷陣》雷公臉譜，摹自《偶虹室秘藏臉譜》三函十九圖

「陰陽雷神」之說，即前後兩個五雷陣，所上五雷神，各不相同。孫臏擺五雷陣以陷王翦，為「陽五雷」，五雷神臉分紅、黃、金、銀、白。毛賁擺五雷陣以陷孫臏，為「陰五雷」，五雷神臉分紫、綠、藍、青、黑。各戴同色蓬頭抓髻，譜式各有不同，大抵以鳥喙蛇為主構。諸譜主色，自腦門分之，填臉蛋則為副色，有調劑性質，與腦門不作秋水長天也。舊劇最重台面，以「五」論者，如「五梅花」「五把椅」「五神判」「五毒傳」「五雕會」，雖素面勾臉，扮各不同，而為調劑也則一。《五雷陣》之五雷神，勾五色臉而不戴「臉子」，恐亦此意，惜近不多見耳，即偶有演《五雷陣》者，亦不上雷神矣。《五雷陣》，皮影戲中亦有之，係「竹林計」後，即普通演全本《劉金定》收尾「桃花陣」之濫觴，余洪為五雷神擊死，五雷神作雲中式，亦分五色。予髫齡於家中看影，曾熟記其扮相。

骷髏格之楊七郎

楊七郎臉譜至俗，唱之「托兆」，打之「金沙灘」，均見其一筆虎露嘴岔之黑花臉。普通勾七郎臉譜，黑腦門，紅眉子，紅鼻孔，紅嘴岔，白頰黑章，筆但得勢，必呈崢嶸，無論何宗何派，皆如是。梆子《金沙灘》帶「斬龍」，七郎歸二黑，砸木籠中，韓昌反歸大黑。七郎譜亦黑花格，一筆虎與京班同式。崑弋班演《撞幽州》，侯益隆飾七郎，不勾虎字。漢劇《李陵碑》亦然，漢譜至簡，然存古型。唯梆子《李陵碑》老令公吃草碰碑後，始上七郎魂子，照例無詞，故不開臉且掛「黑一字」，如《五丈原》「借壽」之龐統。京劇勾七郎臉譜，格式各不同者，變自眉，變自兩頰，變自鼻窩嘴岔，黑額白虎則千篇一律。其眉之變，不過套雲捲色，其頰之變，不過增減紋理，其鼻窩嘴岔之變，不過展

⊙《撞幽州》楊七郎臉譜，摹自《偶虹室秘藏臉譜》四函

八十六圖

縮縱橫而已。間有奇者，變眼窩別開新格，然均無甚意義。

老伶中勾畫七郎臉譜，有勾骷髏格者：兩眉屏紅不用，莖其四周，中畫人臉，作骷髏狀，眉眼鼻三部位均水墨油黑，最下彎筆上翹作嘴形者，用油紅，勾此筆時，須相當本來面部之眉舉動處，蓋眉動則紅筆自動，紅筆亦為口，如口嗡然也。此譜珍奇處在兩眉，兩眉畫骷髏，故曰骷髏格。然須於《托兆》劇中用之，表示七郎已死，與「滑油大鬼」「鬧府煞神」之勾骷髏人頭者同意焉。

《奈何天》之闕里侯

「臉譜」二字，自其字面觀之，即臉之譜式，人之貌相也。故劇中人凡面部有若何缺陷與特志

者，均可於臉譜畫出之。如司馬師眼瓦中之肉瘤，李七額面上之血痕，黃巢之眉橫一字，孫權之碧眼，李闖之單眇，關羽之七星痣，楊廣之桃花痣，均明示於譜。然亦有象徵意義之趨式，借某部位上的筆畫與紋理，表現其性格、事業、環境者，則不能與前同論。蓋前者是「質」的問題，形而下也，後者是「意」的問題，形而上也。如楊七郎勾一筆虎，姜維、龐統、朱武、公孫勝均勾太極圖，孟良勾大紅葫蘆，薛剛勾大手，豈有生就諸般形象明標於面上者哉？人固知七郎之為虎將，而所以勾虎字，姜維龐統朱武公孫勝之為道家，能道術，而所以勾太極，孟良善用火，而所以勾火葫蘆，薛剛闖族門之禍，而所以勾是非手。然與司馬師之瘤子，李七之血傷，李闖之眇目比較，切不可混而為一，此予始終認定臉譜藝術中，確有「象徵」在者。

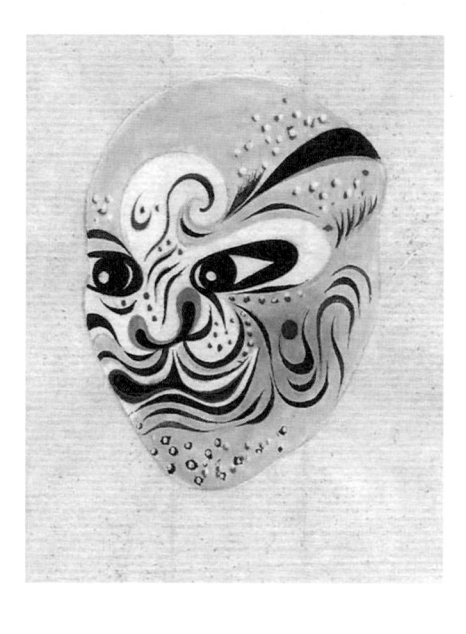

⊙《奈何天》闞里侯臉譜，摹自《偶虹室秘藏臉譜》二函

二十圖

臉譜中表示面部缺陷，最繁最醜者，普通多談《下河南》之胡倫，胡倫渾身缺欠，不只京劇為然，崑曲亦然，影戲亦然，觀媒婆之贊而後學，學而後贊，證其尊容，益覺可笑，恐劇臉之中，只可有一，不可有二，尤為「胡羅鍋」注特有權。然不知「笠翁十種曲」中，《奈何天》闞里侯之滿面「缺」痕，較胡倫尤有甚者。《奈何天》第二折「慮婚」丑扮闞里侯上，表白有云：「天生我這副面貌，不但粗蠢，又且怪異，身上的五官四肢，沒有一件不帶些毛病。近來有個作孽的文人，替我起個諢名，叫作闞不全。又替我作一篇像贊，雖然刻毒，卻也說得不差。他道我：眼不叫作全瞎，微有白花，面不叫作全疤，但多黑影，手不叫作全禿，指甲寥寥，足不叫作全蹺，腳跟點點，鼻不叫作全㧻，依稀微有酒糟痕，髮不全黃，朦朧似有沉香色，口不全吃，急中言常帶雙聲，頸後肉但高三寸，更有一張歪不全之口，忽動忽靜，似有人提，還餘兩道出不全之眉，或斷或聯，如經樵採。」只此小贊，其風采可憑，擬而想像矣。予藏此譜，作大臉，然粉塊不出丑格，眉眼鼻口，各取歪式，麻斑尤繁如秋星。劇雖失人而

演，然譜不可不傳也。

大可玩味之貓神臉譜

前談《萬獸陣》中之穿山甲，略論臉譜之象形鳥獸鱗介，亦具匠心。蓋象形非難，難於一張面宇，包括有機無機，無所不備，此意以藝術論之，即所謂「神」，以技術論之，即所謂「化」。

今談《陷空山無底洞》之貓神臉譜，益可以證吾言。貓神在劇中，不過終場之敵，與鼠精之拉拳作彩，形其爪銳。故鼠精此處宜於粉團玉琢之好頭顱上，斜筆作紅，而貓神之虎虎生氣亦止於此，論其工力，不逮悟空巨靈二郎哪吒。

然其臉譜，頗稱名貴，且可為臉譜藝術作一有力證明。此譜勾水白或油白，金眼睛，紅嘴岔，額側黑斑如半梅，雲紋蚪質則隨意點綴，此皆亦示皮毛章質，無足論者，唯其眼瓦，形式不

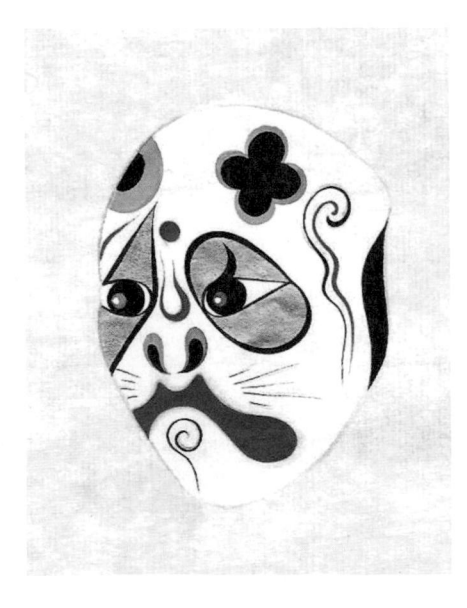

⊙《無底洞》貓神臉譜，摹自翁偶虹舊文配圖

一，一作圓形，一作棱狀，既曰象形，必肖乎真，豈有花奴墨侍，隻眼如環，隻眼如棱者乎？是必有噓為不經者，庸知章義在此，藝術亦在此也。此譜原有兩派勾法，一派作正臉，大嘴岔，金環瞼外，一派作歪臉，即兩眼不同其式。

兩眼之殊，極有深意，蓋貓眼時變，在百獸中為一絕，欲徵為貓，當於眼上奇之以形。貓睛之變，時圓時梭，駢為圓，不足徵也，亦不足徵也，今別殊之為圓為梭，使人知此眼之歧，必為貓也。意雖平庸，大非俗筆，故談之。

不失為觸邪之羊，於讀者不失為庭舞之鶴耳。

臉譜之含有意義，赫赫在人耳目者，可供寒窗苦茗之餘，相與拊掌，不必形諸楮墨。其有甚深之意義，寓乎邊配角色之中，偶不經意，即

殊有意義之小趙匡胤

談舊劇有意義者，每為學者所笑，笑劇之止於娛樂也。然劇之編制，不自今始，劇之結構，尤為陳跡，非今人阿睞舊劇，盛容飾之以自豪者，是知劇中之含意義，亦不自今始，特為今人道破耳。臉譜亦然。臉譜不過化裝之一種，在整體戲劇中為細節末枝，侈談如懸河之傾瀉者，人不愧亦當自愧，何敝帚之自珍也，顧其中誠有可述，擷而談之，寓發揚之意，於藝術

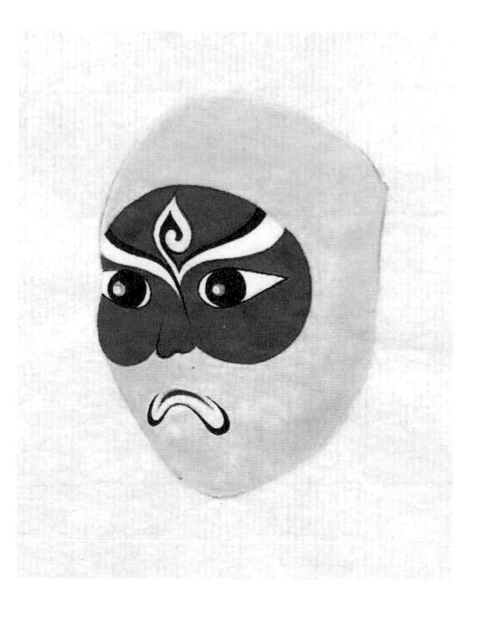

⊙《竹林計》小趙匡胤臉譜，據翁偶虹口述復原

已忽略。如《竹林計》之小趙匡胤，位不過一邊副，而繫乎全劇之結晶。結晶之暴露，而繫乎一副紅面宇，其譜故犯趙匡胤而小之，故曰「小趙匡胤」。勾此譜時，本來面目四周空留肉色，眉目鼻口之間，縮畫一小紅臉，全按趙匡胤原譜，一筆不苟，部位相當於丑角粉塊，而略擴其輪廓。此角色於高懷德坐帳時，隨三將上，不通名姓，台上高懷德稱為「王侯」，後台扮此角者則稱為「小趙匡胤」。余洪與高懷德會陣後，高與四王侯均被捉，余洪以迷魂反性酒蠱之，性俱變，竟反宋，罵城呼趙匡胤出馬。小趙匡胤此場與趙匡胤晤面，趙匡胤站下場門斜城，小趙匡胤痛罵之後，且以石擬擊之。此處兩副紅臉，作水天一色，意義因之而生。

舊劇編制，有其一貫之意義，衰鉞之間，亦似有定。舊劇演趙匡胤，貶甚於褒。《斬黃袍》隱

喻「杯酒釋兵權」「鳥盡弓藏」，殆無疑義。《下河東》《龍虎鬥》均示懦弱，遂其天子份者，不過天定之龍耳（龍形之出，即在此點）。《賣華山》弈北悔約，直是僄夫。《打刀》之擅殺百姓，無非殘忍。其所以處處陰刺者，蓋以陳橋兵變黃袍加身，究竟孤兒寡母無顏可對，且君子豹變，難滌天恨，雖曰一條盤龍棍打出社稷江山，而身份之低，瑜不掩瑕，欲寫其氣質原形，圍於帝王，不能變本加厲。故於《竹林計》中，出一小趙匡胤，蠱酒入腸，輒叛其性，誶詬城下，絕情故主，雖與真趙匡胤兩相對照，直使人疑影疑形，不辨真偽，莊周即蝶，蝶即莊周。觀此時之小趙匡胤如何如何，即知彼一時之真趙匡胤如何如何矣。此編劇、置角、扮相、畫臉時之苦心也。吾輩豈可漠視，使作祥金之埋照哉？

海天紅日婁海字

今人續《連環套》三四本者有二，一吟碧館主，一清逸居士。楊小樓所演者，清逸本也。實則吟碧之作，大過清逸。清逸別益五老，穿插梁大興行刺，純宗《俠義英圖》影子，陳陳相因，了無新趣。吟碧以何路通醉泄盜鉤真情，竇爾敦不直於黃天霸，讓以微詞，天霸竟釋竇去，二次入寨盜馬，所謂狹題寬作，梅枝罩雪，誠有巧思。惜乎未現諸舞台。清逸本雖守窠臼，而五老點綴頗新，楊小樓之後，晚輩演者，其五老扮相略草，畫臉亦不精，是有新文章而無新手筆也。

《五女七貞》中原有四老，如大蓮花劫法場，二鳥反蘇州，虎嘯山，胭粉計，均為麗廈栒榱。其名號有見於三四本《連環套》者，如神刀將李

剛，祝海龍神婁海宇，賽叔寶秦立功，三老外，合褚彪、蓋天奇，即為五老。此五老生淨兼扮，褚彪、秦立功為生，婁海宇、李剛、蓋天奇為淨。臉譜雖然老三塊瓦，而用色定格各不同。最美者當推婁海宇，有術語稱為「海天紅日」。所謂海天者，指其藍瓢子而言，紅日者，正額朱點也。眉攢處尚有黃色流水，上兩白點，示為浪花。全譜無甚深義，一言以蔽之，美化而已。至於格式之創作，不外望文生義，本諸姓名「海宇」二字。不過，勾藍臉三塊瓦瓦者，多不易美，最大原因，黑眼瓦與藍色頗混近，尤忌燈下觀之，故瓢子邊際必套黃或妃紅，法也。此譜於眉攢畫黃色浪花，上赫赤蓋，顴上三毛，頗具虎頭之妙。

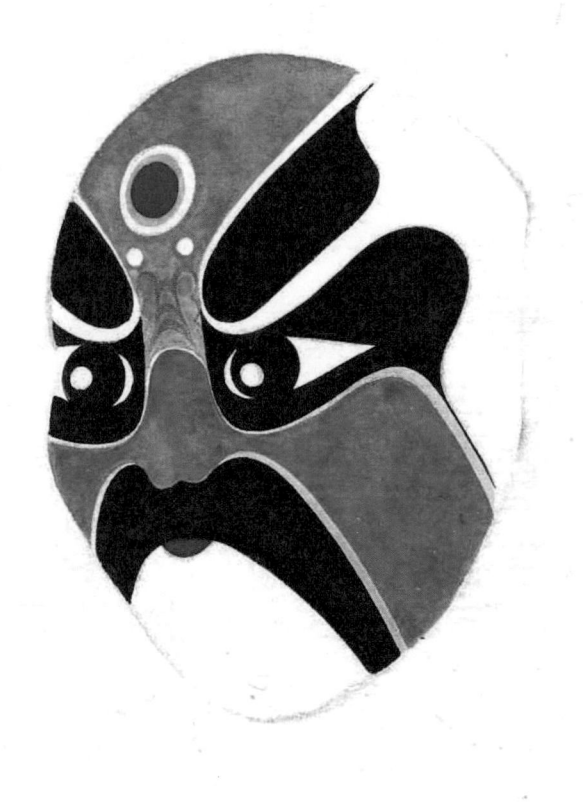

《安天會》之溫天君

崑曲武戲中，上場人多，而色色不空，且不嫌單調不覺冗雜者，唯《安天會》「大戰」耳。此關係結構問題，為吾輩至欽佩。天王派將，在〔混江龍〕曲子中，派將殊具法。如唱至「千般魔力少機宜」處，派馬天君，帶領羅睺星，唱「恁在山前迎戰施法力」，馬天君應下。再派趙天君帶領計都星，唱「恁在山後運動神機」，趙天君應下。再派溫天君帶領月孛星，唱「恁在山左接戰」，溫天君應下。再派劉天君帶領喪門弔客，唱「恁在山右將他魂魄追隨」，劉天君應下。四天君恰佔四方，故其扮相亦不一致。馬天君由生扮，淨臉掛黑三，紮白靠，戴銀大鐙，使單戟。趙天君由淨扮，勾黑六分臉，兩頰金錢，通天黑單立眼，兩眉飄火焰，掛黑滿，紮黑靠，戴金大鐙，使單鞭。溫天君亦由淨扮，

⊙《安天會》溫天君臉譜，摹自翁偶虹舊稿

勾綠碎臉，掛紅紮，戴綠蓬頭，相紗沖天翅，或忠紗亦可，紮綠靠，使狼牙棒。劉天君亦由淨扮，勾紅三塊瓦，額兜金焰，眉儷壽篆，掛黑滿，戴紫貼盔，紮紅靠，使大刀。四天君與二郎神九曜星君等，服色兵器均不同。個中最奇突可愛者，首推溫天君，一身上下，將相文武，意似不諧，而扮出極美，且綠髮紅紮，在已往劇場上罕有大膽做此例者。惜晚近不重臉譜，此角又席於配，不若李天王之大唱特唱，飾之者亦只站立兩廂，引上月字，接「蓬頭」下場後團場而已。故飾此角者，揉臉有之，簡畫有之，甚至素臉之上少作朱青如《鐵公雞》張嘉祥輩，威靈既失，反覺可憎。其真正臉譜，宜作金腦門，黑眼瓦，綠瓢子，眼瓦中橫作白火焰，白鼻頭，朱紅嘴岔，準筆準色，不可潦草。

《安天會》之巨靈神

《安天會》中，臉譜最驚人最先上者，當屬巨靈神。此語驟視若無據，蓋以「大開門」上神將言之，巨靈神須於眾神上齊之後，〔急急風〕引天王上，天王後，為二郎神，故天王之上神，曰「搭轎」。巨靈神之派下，亦在四天君佔一方後，始以風雨雷電隸於巨靈，而以「恁將他巢穴傾倒」囑之。若然，巨靈之出場，非最先矣，顧予之志其捷足者。自偷桃盜丹言之，悟空偷走南天門，〔水仙子〕唱畢，悶簾叫上者，即巨靈神。此場由巨靈與趙天君同唱〔尾聲〕雖為一折之歌，以視眾神將之歷歷出場者，則又先耳。巨靈先上，非無意義，以文學色彩言之，一齣《安天會》純粹表演天人之爭，亦即大自然與人力之爭，悟空示為心，諸神將即宇宙諸象，故悟空戰一天君後，見羅睺，見計都，見月字，

⊙《安天會》巨靈神臉譜，摹自翁偶虹《臉譜的分析》舊文配圖

見喪門弔客，均有模擬動作，此即示「心」之善狀者，心為至靈，制心者，當為靈中之靈，故劇以巨靈追悟空，不特一追，巨靈以雙錘架住金箍棒後，風雨雷電過場，遂即擒之，且出巨長鷥帶索縛之，而卒為悟空解鈴繫鈴，作者變為受者，此又表示人心之善變，非一意受制於巨靈者也。全劇精華，此場最重，故巨靈神一角亦最重。巨靈臉譜，為黑瓢子碎臉，黑紮掛嘴下，額畫人頭，雖與煞神同格，而意境各殊，煞神正額應畫骷髏，不宜畫人面，巨靈神宜畫人面，宜作笑容，笑者，大自然之權威，即所謂「造化弄人」者心。古型此譜，作小兒面，尤宜。

臉譜善變。所謂變者，非自其個形別而云，往往一人之臉易劇而異，判若兩人，衡以一脈之旨則不可解。然又非劇源不同，其變化之勢，似有意義在者，吾故曰：「制臉必有意義。」非無據而發。

三　變臉四變髯之程咬金

京劇中一人而生淨兼飾者極多，普通常見之余千、尉遲寶林、張任、張順，不用說了，即《紅柳村》之鄧九公，亦有勾臉素臉之別，《斬黃袍》之趙匡胤，亦有「紅斬」(即勾紅臉)、「白斬」(即不勾臉)之分，楊香武一生而兼生淨丑三扮。其變化，或從宗派，或從劇情，然皆有據，非妄為也。至其勾臉到底而改變最多者，莫如程咬金。此角雖無甚正劇可言，臉譜則因劇而變，髯亦四色俱用。

大致程咬金在少壯時代，多勾綠花臉與粉團臉，髯則黑紅二色。暮年時代，多勾粉方臉與黑六分臉，髯則蒼白二色。如《賈家樓》《探地穴》等劇，臉勾綠瓟子，黃眉峰，紅眉子，紅粉眉攢，紅鼻孔，掛紅髯。而《打登州》《美良川》等劇，則勾粉團臉，掛黑四喜兒，完全醜化。在《麒麟閣·三擋》中，又以小花臉資格戴黑髯。至其暮年時代，如《白良關》則掛蒼四喜兒，《選元戎》《鳳凰山》則掛白五絡兒，但看其髯，其為丑也可知，臉仍宗丑，特在「老」字上發揮耳。唯老本《薛剛鬧花燈》，應上程咬金，則勾黑六分臉，掛白滿，證諸梆子之《雞架山》亦然。可知程咬金一角，臉三變而髯四變矣。臉譜因年事而變，事固有之，然同為少壯時代之《賈家樓》與《打登州》，何其碧如鸚羽而白如鷺頷耶？此中即寓魯莽滑稽不同之意義，因而歧之。如《賈家樓》五面枷中，純寫其

莽，綠可徵也。《打登州》《美良川》，則寫其
談言微中，可以解紛，有滑稽之風，故出以滑
稽之義。其間就描寫言之，就調劑言之，均合
於舊劇之基本結構。非如屋上架屋，玄中又玄
者也。

《剪舌》之獬兒

劇有需要臉譜肅殺猙獰以冷肅台面者，是關於
調劑問題，刺激問題，不可不知也。《刺虎》之
一隻虎，必勾油白臉、棒槌眉子、倭瓜眼，始
覺肅殺，始覺兇頑，始覺費貞娥之烈。《砸澗》
侯上官，必勾油白臉、撇子眉、燕尾眼瓦，始
覺無賴，始覺乖戾，始覺姜秋蓮之智。此均以
臉譜之襯映，使劇情加重力量。更如《蝴蝶夢》
劈棺，田氏油桃頰，髮鬈蕉尾，斧聲丁丁之後，
燭火燦燦之餘，但覺黑漆木蓋，玉筍鼎掀，紅

玉梨渦，銀箔雪掛，此時自棺中蠡起之莊叟魂
子，當如何血漬痕鱗，眉淒目慘，使此軟如兔
臥，頹似蝟團之田氏，覓天無徑，尋地無門。
故崑弋班中每演此場，必由班中長身偉立之

人，抹一類似弔客而非弔客之臉譜，穿青褶子，打水裙，戴青高巾，簪鬼髮，低聲唱（石榴花），曼聲相引，至上板處，彳亍出棺，此魂子走一步，田氏退一步，韓君青飾田氏，每於此處，有鬼音，作驚懼聲，極神化。蓋此種氣氛為舊劇最成功處，不可漠視，然推闡其理，劇中人表演能力固為首重，一切事物之襯映亦莫不繫之，臉譜懼人，亦其一也。山西梆子《陰魂陣》，滿台鬼氣，鬼氣何在，余洪一張油白臉譜，司其鑰焉。

崑曲《六部大審》，即京劇之《審刺客》，又名《剪舌》。剪舌者，太監夏玉恐刺客獬兒（即假扮史龍者）供暴奸謀，計使剪舌，以滅其口。崑班演此，飾獬兒者須裸背，項下垂一黃表紙，口中銜彩絮，齒動彩下，桃花點點赫於黃表紙上，表示滲血。此角須勾歪臉，作猙獰兇頑之狀，實一配角，而臉譜亦宜講究，襯諸台面，使氣氛緊張。

《西遊記》中之賽太歲

今人演《白綾記》（即《審七長亭》）者，輒貼《賽太歲》，以李七綽號為然也。老劇有貼《賽太歲》者，絕非白綾記李七事，其劇原名《朱紫國》，演西遊記孫悟空盜鈴戰犼怪，及朱紫國王拆鳳等關目。犼為觀音菩薩座下，朱紫國王為儲君時，偶獵落鳳坡前，誤傷西方佛母孔雀大明王菩薩二子，佛母懺悔之後，使朱紫王拆鳳三年，身耽咻疾，語為座下犼所聞，脫韁下凡，強奪國后金聖娘娘，此犼即自稱賽太歲，喻其猛也。

賽太歲勾油黃瓢子，頰微施紅，作杏黃色，紅套粉雲捲眉子，正額紅火焰，鼻孔嘴岔均施粉

⊙《朱紫國》賽太歲臉譜，據翁偶虹文意繪製

紅，黑眼瓦黑鼻頭，眼瓦下捲起雲子，內套綠色。黃示為「金毛犼」，紅眉子示其烈，火焰示其道行。亦有不勾火焰而連綴三鈴形者，猶之寶爾敦雙鉤，孟良火葫蘆，徵其特長也。

此劇首重孫悟空，次重賽太歲，再次金聖娘娘，他如觀音張紫陽者，亦屬枘檗。劇中孫悟空三盜鈴變「有來有去」、變「假春嬌」，均有俏頭。「有來有去」與「假春嬌」，由一角扮演，「有來有去」穿快衣虎皮，頭上掛一長髾，遮其面宇，面即作彩旦妝，至變「假春嬌」時，即摘去長髾，露彩旦色相，身上套女褶一襲，儼然婢子矣。此為老型經濟角色法，梆子中尤盛行之。

用笛吹小牌子，碎身段極多，「假春嬌」須隨衣作撲跌，賽太歲亦有小身段，示為蟲擾。此又與《審七長亭》中，李七坐橫椅上凝神聽陳唐哀訴，肩睜肘動，表示蟲擾，指爪橫彈，郎當鐵鏈者，同一旨趣，何賽太歲與蟲有緣，至如是耶？

影戲中亦有此劇，名《朱紫國》，亦曰《拿蟲子》。聞普通常演之拿蟲之流口轍，即以此劇為濫觴。劇中拿蟲子一場，為旦角金聖娘娘正戲，

歲暮封台之老靈官

歲雲暮矣，梨園歌管，暫冷耳目，封台之舉，歷歷循行，聚寶盆霹靂爆竹，但見靈官一跳而已。封台典禮，較簡於開台。開台有三跳，今失其一。三跳者，跳加官，跳財神，跳和合二仙。今則加官財神之外，補以靈官，和合久絕蹤跡。歲暮跳靈官，多為「五」，無踵增至「七」「九」「十三」人者，然開台則有之。一年之計，一生之計，祝固慎於敵，是又不怪有始無終者之多也。

五靈官今亦多扮四矣。五靈官者，應為五色。正中老靈官，勾老紅娃娃臉，用白筆細畫老紋，戴都子頭，白紮，白耳毛子，紫黃靠，其餘四靈官，各按東南西北四方而分青、黃、赤、白。勾藍臉者屬東方，察日月之形以揆歲星順逆，曰東方木，主春，曰甲乙。勾紅臉者屬南方，察剛氣以為熒惑，日南方火，主夏，曰丙丁。勾黃臉者屬西方，察日行以處太白，曰西方金，主秋，曰庚辛。勾白臉者屬北方，察日辰之會，以治辰星之位，曰北方水，太陰之精，主冬，曰壬癸。此四方靈官，各以本德形其臉譜，代表四方而共跳者，驅四方之邪與穢。然青與赤謂之文，赤與白謂之章，白與黑謂之黼，黑與青謂之黻，五色備謂之繡，五色之組合，宜有黑而無粉（即老紅），何五色靈官各據一臉而不符合五色耶？此中亦有理性。劇場封台跳靈官，旨在驅邪除穢，黑色主暗主霉主陰，邪穢

⊙《跳靈官》老靈官臉譜，摹自翁偶虹《臉譜的分析》舊文配圖

之徵也，驅之不暇，詎容現乎？此為一種極下意識之民間印象，不可以「典」視之。然中國戲劇之進展，以民間發展推進力為最大，台前台後上下一切組織，尤為暴露，民間認識與外象，自屬於民間智力所及者，五靈官之粉青紅黃白俱備而獨遺黑色，非不知有五色，特知之而屏之耳。黑色既屏，老靈官以老境徵之，當以「娃娃粉色」為煊赫，其臉譜式如姜子牙、李克用等揉臉，而多一豎眼。嬗遞至今，有跳五靈官而紅其四者，唯老靈官尚作娃娃色焉。

《藍天帶》之高三

今日流傳之小花臉戲，人但以滑稽目之，不知其包孕於大部劇中者甚多。如《頂花磚》即為《八珍湯》中一折，老旦戲之《三進士》即銜續於「花磚」之後。又如《入侯府》為《溫涼盞》中之殿場，其前更有若干折展波佈瀾，構為一大本劇。又如《龍鳳配》之後場，尚有若干台面，其結局點穴又非如今日所演之一折，隨後收拾而已也。

梆子有小劇《高三上墳》，主角一丑一旦，角色分配似《小上墳》（即柳枝腔之「滿台飛」）。此劇亦為大本劇中之一折，其部頭全名則為《藍天帶》，《高三上墳》恰為其中樞紐關目之一場，編制上合乎機趣原則，不止於幽默冷雋，其生動劇情，以少許勝多許，戲、技、藝之條件咸備。高三勾小粉團臉，亦有定譜，非信筆落墨襲人窠臼者。其譜作燕子形式，兩翅塗粉兩塊，恰適眼輪部位，剪尾上聳，即作眉峰，紅襟墨頂，則一色堊然，組於鼻腹，墨點二目，如作鳥瞰。予曾見葫蘆丑演此，即作此種勾法。語其扮相全如拾金花子，藍氈帽，藍茶衣，

⊙《藍天帶》高三臉譜，據張金梁手稿及翁偶虹口述復原

穿青布褲褂，配大襟，挂一馬竿上場，兩目即盰盰動，然須閉去黑睛，只露白眼珠，即或不能，亦必微眯若閉，使眼皮微動，如盲人之以竿探路者。上場唱畢，高三戲而詆之，盲妻左詢，高三避於右，盲妻右詢，高三避於左。盲妻自語，謂時有小兒戲之，於是綻其櫻穎，撒村大罵。罵已，欲入窯而又止，自語既出窯則須稍留，何以破寂，清歌一曲，此處即隨意唱小曲或二黃一段。高三遂於唱將闌時，驀吻而驚之，盲妻怒而詬，高三告以故焉。此場下，即上一老旦偕一縞素衣裳之小旦，同乘一車，來塋祭掃，下場門上一文生巾花褶子之小生，門樓旁立一龍頭拐杖，阻此老旦及小旦不許入塋，且謂「今年清明，比不得往年，有三種人不許上墳，貧窮年老外姓之人」，老旦問誰為年老之人，小生謂嬪母（即老旦）即是年老之人，小生謂小旦即是外姓之

下打水裙，手中持一藤杖。而其出場之與眾不同者，即於領間斜插一竿，上挑燒紙一張，上場先念數板，俱言家業凋零，落於乞討，清明時節打得半張燒紙，祖塋上祭，歸家尋其之盲妻。原場喚上盲妻，妻由花旦飾之，梳大頭，

老旦問誰為外姓之人，小生謂小旦即是外姓之

人。小旦名燕華，小生名高紀隆，均高三之侄輩也。

高俅臉譜畫蜜蜂之謎

一部《水滸》自高俅發跡起，水滸劇自當見高俅。《雁翎甲》議討梁山，《野豬林》計害林沖，《蕩寇志》結仇希真，無不見此巨慝，此公誤國殃民，當勾水白之臉。

劇中水白臉特多，梆子班稱「大白臉」，京劇術語稱「白抹子」或曰「奸詐」。曹操、秦檜、嚴嵩、潘洪、趙高、李良、張邦昌，昭昭然賞鑒之下，其譜各有原型，不可混淆，如曹操不宜勾大鼻窩，秦檜應勾棗核眉，均前人特創以別顯之者。

⊙《蕩寇志》高俅臉譜，據范鐵錚摹翁偶虹手稿復原

高俅水白臉，眉攢中有特徵。普通水白臉，眉攢處先暈水紅，再畫煞紋，紋作三四筆不等，或上蟲如絲，或下垂如蘿，未有作象形花樣者。

高俅不然，俅臉畫展翅蜜蜂，鬚尾翅子均備，未知果徵何意必要此蜂，唯老譜相傳，確切如是。《蕩寇志》亦為當年老本劇，曾一度煊赫轟動，劇中高俅當然活躍。此臉尤有異格處，即

鬚角眉尾，畫半個太陽膏，色用水綠，一如《五人義》之顏佩韋，基此，乃悟此譜之象徵主旨，除特顯其奸險外，兼示其出身之低。自球而俅，已有明證，可知太陽膏之光臨，直揭其歷境市井。而蜜蜂之象徵原意，或為蠅營之誤。蠅有逐臭之能，畫此以示其趨炎附勢，蠅營而獲擢高位也。

《長生殿·刺逆》之李豬兒

《長生殿·刺逆》，即李豬兒刺安祿山。李豬兒丑扮，勾小臉，意境如胡理，而口中曲子又非胡理所有，失傳而不見於今日者或因此。蓋崑曲流傳極難，一部傳奇，振其鳳頭，實其豬肚，擊其豹尾，枘鑿嚴整，旌旗鮮明，雖陣列堂堂，而實現於劇場，熟流劇人之口者，不過十之三四，甚且一二，以至不傳。何則，文人能製曲多不能度曲，能度曲多不能定場，死文字傳自活人口，勢必剪裁爐錘，重見躍冶之效，有技有術，有影有聲，始能饜眾口而永其傳焉。曲既得傳，傳必得人難易之間，又視人之取捨而定，今日曲學不振，失傳戲所以日有增益者，難固有似挾泰山以超北海，亦往往視如挾泰山以超北海，是又無怪其迭有失傳矣。《刺逆》在傳奇中第三十四齣，昔年

⊙《刺逆》李豬兒臉譜，摹自《偶虹室秘藏臉譜》

有單演者即貼《刺逆》，或曰《豬兒刺逆》。口中曲唱〔醉花陰〕一套，以武丑工例之，有似於〔偷桃盜丹〕，與原傳奇之「二犯江兒水」截然不同。原曲之唱，不過自「陰森夾道行不盡陰森夾道」起至「赤緊的向心窩刺一專長」一例前腔。單演之《豬兒刺逆》，則第一場〔醉花陰〕〔喜遷鶯〕第二場四軍巡更，以下則〔刮地風〕〔水仙子〕迤邐而下，結構似京劇《盜馬》，較普通流傳之《盜甲》又似繁重。唯上場「走邊」，念定場詩「小小身材短短衣，高檐能走壁能飛，懷中匕首無人見，一皺眉頭起殺機」，乃表白中「從小在安祿山帳下，見俺人材俊俏，性格聰明，就與兒子一般看待。那一日，祿山醉後，忽然現出豬首龍身，自道是個豬龍，必有天子之份，因此把俺名字，就順口喚作豬兒。不想他如今果然做了皇帝，卻寵愛着段夫人，要立她兒子慶恩為太子，眼見這頂平天冠，不要說

俺無福戴它，就是大將軍慶緒（安祿山長子）也輪不到頭上了。因此大將軍心中憤恨，與俺商量，要俺今夜入宮行刺。唉！安祿山哪安祿山，你受唐天子那樣大恩，尚且興兵反叛，休怪俺李豬兒，今日反面無情也」，此亦與原曲無甚出入。唯據表白自述，豬兒人材俊俏，似非醜惡如臉譜所勾畫者，此則為劇組織上程式問題，不可捫燭而喻日。即如安祿山，在曲中為淨，當勾臉，而在京劇、梆子《金馬門》「罵安」中，又為小生，梅蘭芳新排《太真外傳》，則又派為花臉，老劇「十罵」中之安祿山，亦為淨扮。若然，則安祿山俊醜問題，勢不能取一以為例矣。豬兒勾臉，亦自其劇場上所需要之環境而定之，而徒暴其俊醜也。故豬兒以丑扮，勾黑臉，臉且尚豬，示其為「豬兒」也，正額三筆月形上翹，嘴岔下垂，下頦作正雲頭，全譜均黑色，白筆中各附水墨，鼻也施紅，唯眉子一色

純白，不加附筆。此角應戴武生巾，花箭袖，背刀，扮相甚奇，此則就其身份而象徵之。豬兒雖身祿山僮，而愛如己子，刺逆出自豬兒手，是無異於子弒父，故其臉作豬形，象徵祿山為豬龍。戴武生巾示其顯貴，原曲注其戴大藍氈帽笠者，後人演時已更易矣。

《釘耙會》之九頭獅子

西遊記劇，勾獅子臉者甚多，譜相近而「色」「格」不同。李萬春演《十八羅漢收大鵬》獅象同場，獅即勾臉，且噴火。普通演《水簾洞》，上齊七怪，其中亦有移天大聖獅狌王，惜淪為配角，雖勾獅臉亦多潦草。獅子臉譜最講究者，當推《釘耙會》之九頭獅子。此劇不只獅臉工細，上獅精亦多，九頭獅子下有七孫，俱獅屬，即黃獅、搏象獅、狻猊獅、白澤獅、伏狸獅、

⊙《釘耙會》獅子精臉譜，摹自《偶虹室秘藏臉譜》二函三十九圖

猱獅、雪獅。此七獅中，勾臉者五，僅搏象、白澤二獅不勾臉。黃獅黃色，狻猊獅紅色，伏狸獅紫色，猱獅黑色，雪獅白色。九頭獅子則勾藍綠色，扮相亦奇，除戴藍蓬頭、綠耳毛子、綠獅子髯外，所戴額子，曰「獅子額子」，與《滑油山》大鬼之「骷髏額子」，均為內廷獨有。製法係以八個獅子頭分列左右，正中作雙結繡球，連綴成一額子，意以八個獅頭，並本臉之象形臉譜，即為九頭獅子，繡球轉動上下，內有風輪，額子下且簪絨質獅子耳朵，肖其形也，故臉譜球左右耳側處亦畫綠色作耳形，以媲絨質之耳。其臉譜自腦門直通鼻梁下及騰蛇紋內均畫金，正額有大紅倒垂三側火焰，眉子作長雲形，施水紅，邊際套綠，眉子點白點，白上襯黑，白眉以下，由鼻梁之金與耳輪之綠，相互擠成之仄細頰肉，施藍色，而眼瓦則畫水墨套紅，鼻頭白色，邊際套綠，嘴畫紅色，下

唇襯黑，下顎畫綠色小胡形，沿際亦施藍，連繫其主色，金上畫紅色纖紋，增助神態。此臉譜全以象形為主，無象徵，唯金色熠熠，則有精靈獷悍之勢，又非黃超白超所有焉。

《鈞天樂·地巡》之大鬼

劇中見鬼者極多，見大鬼者尤多，鬼必施臉，臉或畫或戴，總以一奇為宜。如《祥梅寺》《龍鳳配》之兩鬼，均戴臉子，罩紅綠蓬頭，不再粉墨。若《十二紅》之大鬼，《勸善金科》之五鬼，《鬧地府》之十鬼，則無不勾臉。梆子班有不臉之小鬼，此為簡便一派，如《罵閻》之二鬼、《土祖廟》之小鬼、《三世修》之小鬼，均可素面罩各色蓬頭而飾之，梆子有不臉之淨，渺至一鬼，當然援例可施。京劇中帶有滑稽性之小鬼，亦多不勾臉，如《馬思遠》之追隨江南城隍者，《紫

荊樹》之陪同灶王養傷者，類皆素臉，不戴不勾，然此為一種程式，不可以梆派例之。至於京劇、崑曲劇中之大鬼，則無不有臉，且有專譜。予藏鬼譜以數十計，嘗別選成帙，題曰《鬼趣集》，中有極輕配之鬼角色，而臉譜亦有可觀

○《鈞天樂·地巡》大鬼臉譜，據張宏奎摹翁偶虹手稿
復原

者，如《鈞天樂》「地巡」之大鬼。此折「地巡」，以生飾沈子虛為主，唱「北新水令」一套，他如判官、大鬼、戚姬、呂雉、司馬遷、甄氏、曹丕、曹植、楊太真、陳元禮、高力士、霍小玉、李益、黃衫客等均為邊配。且原曲中亦無大鬼角色，豈演者增益之耶？唯所藏譜稿，旁有注云：此角與判官各有雙身段，沈子虛唱曲子時，曲一隻，大鬼與判官各做舞介。顧文思義，或為場上表演，調劑台面，於沈子虛唱曲子時，判官與大鬼各做身段，以為熠熠也。其臉譜大非常格，眼瓦作長圓對撇形，用油黑，眼上一筆細紋用綠色，隨其勢，再上畫眉，用油紅，作火焰形，筆意夭矯，嵌眉子歧出空白處填藍色細筆，藍上稍點白點，正額亦施藍，作倒桃子形，隨其勢，白筆略勾人頭形，垂下細筆，毗連鼻端，鼻作金色，鼻旁兩纖筆，隨勢而下，環繞嘴岔者，亦為綠，嘴岔用油紅，臉蛋嵌於

眼瓦嘴岔間者，施藍色，上綴白點，依耳側畫起之三疊雲子紋，亦用油黑，與侯益隆大鬼譜同意理，仄其面也。此譜色條鮮明，筆意酣暢，雖猙獰，實有美術，不可以木石窮形，而掩其火藻波花之組織也。

郝振基之《棋盤會》齊王臉譜

郝振基、侯益隆勾臉，多得自邵老墨，格異京劇臉而氣魄實勝。京劇臉除鬼怪外，多喜「俊」，笑臉尤視為必需。不知臉譜之實情，喜怒哀樂，各有不同，不能以一為例。崑弋班、梆子班勾臉均準繩墨，高明之士，無不知之，然終以畛域關係，明知其名貴而不屑學之，是真惑於藝術者也。予最喜觀崑弋觀梆子者，即以出演之形態猶不時暴露古老時代之藝術原型，非如京劇之汰粗以至於無華、披沙以至於

⊙《棋盤會》齊宣王臉譜，摹自翁偶虹舊文配圖，這是郝振基勾法

失金耳。如郝振基勾《黑驢告狀》包拯，白眉分兩筆，即為今世所無，勾《洞庭湖》牛皋，滿臉黑花遍佈，絕不類今譜之十字門秦椒眉子蝙子破眼瓦者，勾《負荊》張飛，眼瓦構為潤形蝶翅，水墨畫鬚，亦為今譜所無（其譜之古老名貴，可與山西梆子王少山勾《攔江》之張飛同格）。而《棋盤會》之齊王，更非京劇所有。

齊王譜用水白，雖為三塊，而眉子眼瓦皆非常格，眉子突起，撇而平行，如魚躍水，眼瓦隨之上下同突，下凹下窈，豐其尾部，大鼻窩，眉攢斜畫三筆煞，下欹一筆，作人字形。全臉除主色粉白外，均用油黑水墨，只額角有小月牙兩筆，上托朱紅小痣，故全譜冷如曉霜暮雪，見則生慄。郝振基勾此臉，白粉塗至頂部，其面部頎長，每見此像，即憶及馮黑燈之勾曹操，蓋曹操臉在梆派勾法，亦高勾至頂，非齊於眉際也。齊王在京劇《湘江會》中為小花臉，此獨飾以大淨。望江樓棋會時，戴王帽，穿黃蟒，劈猿跳樓後，即改穿紅龍箭，黃馬褂，換鞻帽，唱「新水令」「駐馬聽」「沉醉東風」「攪箏琶」「掛玉鉤」一套，均在齊王嘴裡，場子如《大夜奔》穿插，以廉賽花獨戰四楚將，田玉田常埋伏接應，台面極偉。郝振基用「行行漸到楚荒郊」之假嗓左音，真自腦後摘筋，凌空直拔而起，惜郝氏以大年而退，此音不易再得矣。

《青石山》周倉又一勾法

周倉臉譜之腦門，可以七種顏色畫之，分別為金、紅、藍、白、水黑、豆青、肉色，示其時期與意義，各有不同。周倉臉格同鍾馗，腦門與頰，咸分二色，如鍾馗紅腦門而黑臉蛋，故周倉頰只黑紫而腦門有七色之多。此種臉，以眼瓦上下兩筆白粉線條及鼻窩聳起之騰蛇紋為

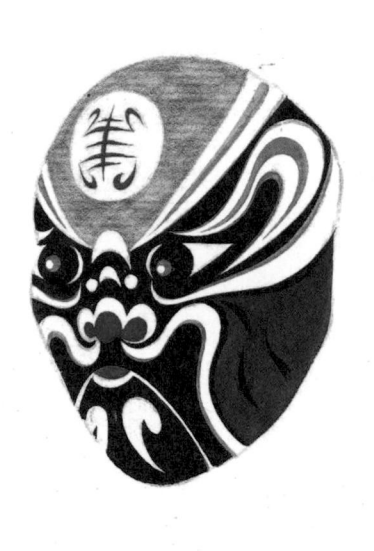

⊙《青石山》周倉又一種臉譜，據翁偶虹口述復原

全局主脈，此四筆畫就則全譜定，而腦門煩瓢清晰可書，故此種臉譜在術語應名「四塊玉」，即指主筆四白而言。

曾見科班演《青石山》，有勾周倉者，格少異於常，而氣魄龐然。其譜眼瓦上下兩筆白，斷而不連，形成豆角眼瓦，眉子雖具體平直，而水墨上下暈之，油黑處成犄角形，有銳氣，眉攢畫反扣月牙，鼻呈聳皺（普通此臉，有勾三筆者），鼻頭作水紅色，形作海棠花瓣，騰蛇紋凹起，不套水墨，頰施紫色，各綴三墨點，腦門施金，金上畫紅色長圓壽字。用色雖多，不失古雅。唯此譜只限《青石山》《朝金頂》等劇可用，蓋周倉死後為神，始可勾金，此譜金上又勾紅壽字者，志其殉節麥城之不壽，與項羽、蔣忠同義也。

後　記

二〇一八年，將迎來我的老師、著名戲劇家翁偶虹先生（一九〇八－一九九四）誕辰一百一十周年。為了緬懷和紀念這位「也是讀書種子，也是江湖伶倫；也曾粉墨塗面，也曾朱墨為文」，一生編寫出《鎖麟囊》《鴛鴦淚》《將相和》《紅燈記》等一百三十餘齣傳世劇目的劇壇老人，並着力弘揚翁老臉譜研究的宏學，出版社慧眼獨具地出版了這本圖文並茂的《鉤奇探古話臉譜》，令人歡喜。

翁偶虹先生，十六歲時名自己的居室為「六戲齋」。六戲者，聽戲、學戲、編戲、排戲、論戲、畫戲也。畫戲，不僅在翁先生豐饒跌宕的

戲劇生涯中佔有重要一席，亦使其成為一位繼齊如山之後，且具有劃時代意義的戲曲臉譜研究大家。

畫戲的範疇，是從搜集、摹畫、繪製開始，進而研究戲曲臉譜的藝術規律。翁先生對於臉譜的愛好，是基於他對花臉表演藝術的酷嗜。孩童時代，他便從姨父梁惠亭先生和名票胡子鈞先生學唱花臉。遇有粉墨登場，常煩盟兄劉連榮幫忙勾畫。由於不甘旁人「彩畫人頭」之誚，遂嘗試着自己拿起了畫筆，攬鏡濡染。稍長，從臉上勾畫，激起探討臉譜的來源、衍變及藝術個性的興趣。為便於保存，發展為紙上臨摹，分門別類，裝潢成冊；有特殊扮相的，還加畫盔頭、髯口、服飾，以準確地記其舞台風貌。

從那時起，「六戲齋」儼然變成了一間畫室，彩筆鱗列，翰墨藻陳。他常常午夜在茶樓戲園觀賞楊小樓、尚和玉、錢金福、金少山、郝壽臣、侯喜瑞諸京劇名伶的精彩表演，默記臉譜，不等戲散，便一溜兒煙地轉回家門，挑燈拈毫，仔細摹畫；潛心之下，不知東方之既白……京劇以外，還臨摹搜集了崑曲、山西梆子、漢劇、秦腔、川劇、紹興大班等劇種的名家臉譜。

與北崑侯益隆、郝振基、侯玉山，晉劇喬國瑞（太原獅子黑）、張玉璽（張家口獅子黑）、彥章黑、馬武黑、金鈴黑，紹興大班汪小奎、小恆珊等淨行巨擘契交忘年，盤桓切磋。旦角臉譜，如北崑《棋盤山》的鍾無鹽、山西梆子《美人圖》的醜姑姑等，亦收珊瑚於鐵網，展珠璣於陋室。

鉤奇之慾促發了探古之心。一九三九年，翁先生在創辦「辛未社」票房，邀請四九城票友弦管試聲期間，宛轉託人，數經周折，終於搞到了一部出自清宮昇平署「供奉」之手的《鐘球齋臉譜集》，共六十八幀。鑒其譜式古樸簡潔，知為同光故物，於是理其破碎之跡，施碧研朱，珍重摹畫，裝幀成冊，並在跋文中寫道——

予喜臉譜如癡嗜，旁搜博採不遺餘力。雖得舊本多種，均不愜意。昨有人以鐘球齋臉譜舊本見示，云係供奉王翁所藏。本多破碎，譜共七十幀。有迷離不可辨識者二，實存六十八幀。予鑒其筆意形象，知為同光間物，距今將百年，確信不偽。雖索重價亦思得之。幾經商磋，始得碧紗籠焉。其中如東天門、彤華宮、錢塘龍戰、共工觸天等，其劇其譜早已杳然不傳。今得窺豹一斑，見龍一爪，彌足珍也。冬窗多暇，紅泥活火，坐對梅花，癡人寂寞。因

施碧研朱，珍重摹寫，兩月始成。時予所編之《鴛鴦淚》《美人魚》諸劇，已由玉茹、金鵬、金璐、玉讓諸生上演。案頭畫劇，台上演劇，歲月有知，當笑予之終為劇役也……

從二十世紀二三十年代起，翁先生陸續在當時的《劇學月刊》《戲劇月刊》《三六九畫報》《立言畫刊》《北平晨報》《新民報》上，撰寫介紹、闡述臉譜產生、地位、性能、分類以及勾法的文章，影響甚廣，聲譽鵲起。在著述中，第一次提出了戲曲臉譜的十六種分類，闡明了臉譜構圖的主、副、實、界、襯五色，以及引證出臉譜藝術的「六書」「五性」。還匠心獨運地探討出焦贊、張飛等人物，以主色「通天黑」代表「黑臉」的立體結構，為梨園界推重和仿效。

隨着臉譜研究的漸次深入，繪製技法亦日臻精到，內外行均以拱璧視之。當時的書畫名店「榮寶齋」曾以每幀銀圓二十塊的潤筆，請其繪製「四大金剛」「十二生肖」扇面兩幀。並由吳幻蓀建議，再煩其繪製屏條四幅，請四位翰林分別在每幅上題字，陳列於「榮寶齋」書畫之林，觀者如織。此外，其所繪精品還曾在巴拿馬博覽會上展出……在翁先生六十餘年的「畫戲」生涯中，曾為李萬春《十八羅漢收大鵬》設計了大鵬臉譜，為馬連良《春秋筆》設計了檀道濟臉譜，為李玉茹、王金璐《美人魚》設計了周滏臉譜，為吳鈺璋《強項令》設計了董宣臉譜等，構圖新穎，令人觀止。

可惜的是，翁先生數十年來收藏的臉譜珍品，俱在「十年浩劫」中灰飛煙滅，毀散殆盡。七○年代末期，戲曲事業再煥青春，翁先生亦重振「畫戲」之興；不憚年高與勞頓，在編戲、排戲、著書的空暇，總是豪興遄飛、不厭其煩地

向中青年臉譜藝術愛好者傳授臉譜藝術知識。

在這眾多的學生中，張金樑、顏少奎、傅學斌、田有亮、王魁武等，堪稱是翁先生得意的「畫戲」傳人。一九八三年，翁偶虹率弟子吳鈺璋、張宏達，在中央電視台進行了「臉譜藝術講座」，受到了內外行的交口讚譽。一九八八年新春，在中國美術館第一次舉辦的「中國戲曲臉譜藝術展覽會」上，翁先生撰寫的長篇前言，被譯成十餘種外文，廣為流傳。在逝世前夕，翁先生還在與天津百花文藝出版社商議，擬編撰一部圖文並茂的《翁偶虹戲曲臉譜圖文集》，將生平對於戲曲臉譜的搜集、繪製和研究，做一綜合性的總結……

「無可奈何花落去，似曾相識燕歸來。」二十世紀八十年代，翁先生早年摹畫的《鐘球齋臉譜集》被發現於國家圖書館，翁先生弟子傅學斌轉摹成冊，呈師面前。翁先生重睹舊物，激動不已，喃喃而言：「鐘球是古樂器名，意思是鐘球在懸，自異凡響……」並在一九八六年四月《燕都》雜誌上撰文《鉤奇探古一夢中——收藏臉譜瑣記》，文末深情地寫道——

我生平所搜集的臉譜，計有《偶虹室秘藏臉譜》四集，每集一百頁；《梆子臉譜二十絕》一冊，《無雙譜》一冊，《鐘球齋臉譜集》一冊，《昇平署臉譜》三百餘幀，《水滸》《封神》《三國》《西遊》臉譜扇面各一幅；其他零縑碎簡，未加整理者不計其數。可惜都在「十年浩劫」中，以「四舊」的罪名，全部抄走。唯有這部《鐘球齋臉譜集》發現於北京圖書館，我的弟子傅學斌曾轉摹一冊，請我鑒定，喜其不失矩矱，如見舊燕歸巢。回憶當年為了搜集臉譜，付出的人力財力與自己的勞動，渾如一場春夢……

春夢猶婆娑，盛世無遺珍。穿越時光的隧道，
揮落歲月的塵埃，我們今天能夠有幸地捧讀這
部翁老臉譜著作，必然會別有一番滋味在心頭
吧！作為翁老的入室弟子和該書的編者，在這
裡，我真誠地向為出版該書而付出大量心血的
安東、高立志二位出版人，以及鼎力相助的翁
老哲嗣翁武昌兄，表示深深的感謝！

張景山丁酉閏歲吉日寫於景翰堂上

責任編輯　周　怡
裝幀設計　彭若東
排　　版　時　潔
印　　務　馮政光

書　名　
作　者　
編　者　
出　版　香港中和出版有限公司
　　　　Hong Kong Open Page Publishing Co., Ltd.
　　　　香港北角英皇道四九九號北角工業大廈十八樓
　　　　http://www.hkopenpage.com
　　　　http://www.facebook.com/hkopenpage
　　　　http://www.weibo.com/hkopenpage

發　行　香港聯合書刊物流有限公司
　　　　香港新界大埔汀麗路三十六號中華商務印刷大廈三字樓

印　刷　中華商務彩色印刷有限公司
　　　　香港新界大埔汀麗路三十六號中華商務印刷大廈十四字樓

版　次　二〇一九年十月香港第一版第一次印刷

規　格　十六開 (160mm × 210mm) 二三二面

國際書號　ISBN 978-988-8570-37-9

© 2019 Hong Kong Open Page Publishing Co., Ltd.
Published in Hong Kong